高等学校数字媒体技术专业系列教材

交互艺术装置实现技术

王晓慧　编著

清华大学出版社
北京

内 容 简 介

本书面向交互艺术装置的初学者，旨在培养大学生艺术与科技的交叉创新能力和交互技术的综合开发与实现能力。全书共7章，首先通过介绍交互艺术装置的基本概念和分享选自顶级国际会议SIGGRAPH、ACM MM的艺术项目案例，将读者带入交互艺术的美学殿堂，让读者感受交互的魅力，然后详细说明Arduino硬件交互、Processing生成艺术、导电墨水、Kinect体感交互等技术的互动连接及其在交互艺术装置中的使用方法。本书内容组织注重实操，读者可以像查阅手册一样找到对应相关技术的程序源代码，并将其直接应用到交互艺术装置的创作中。

本书适合作为高等院校数字媒体艺术、艺术与科技等设计学类相关专业的本科生教材，同时可供对交互艺术装置创作感兴趣的开发人员参考。

本书封面贴有清华大学出版社防伪标签，无标签者不得销售。

版权所有，侵权必究。举报：010-62782989，beiqinquan@tup.tsinghua.edu.cn。

图书在版编目(CIP)数据

交互艺术装置实现技术/王晓慧编著．—北京：清华大学出版社，2023.4
高等学校数字媒体技术专业系列教材
ISBN 978-7-302-62679-4

Ⅰ.①交… Ⅱ.①王… Ⅲ.①艺术－设计－高等学校－教材 Ⅳ.①J06

中国国家版本馆CIP数据核字(2023)第025965号

责任编辑：刘向威
封面设计：文　静
版式设计：常雪影
责任校对：焦丽丽
责任印制：朱雨萌

出版发行：清华大学出版社
网　　址：http://www.tup.com.cn，http://www.wqbook.com
地　　址：北京清华大学学研大厦A座　　邮　编：100084
社 总 机：010-83470000　　邮　购：010-62786544
投稿与读者服务：010-62776969，c-service@tup.tsinghua.edu.cn
质 量 反 馈：010-62772015，zhiliang@tup.tsinghua.edu.cn

印 装 者：三河市人民印务有限公司
经　　销：全国新华书店
开　　本：185mm×260mm　　印　张：14.5　　字　数：236千字
版　　次：2023年5月第1版　　　　　　　　印　次：2023年5月第1次印刷
印　　数：1~3000
定　　价：79.00元

产品编号：091351-01

序一

　　交互艺术指人亲身参与到艺术的展示或创作中，实现人与艺术作品之间的互动。交互艺术让艺术作品不仅供人们浏览、欣赏，还处于开放的创作状态，这将让欣赏者更好地理解艺术，激发创作者的创作激情。

　　交互艺术装置是实现交互艺术的不可或缺的组成部分。

　　交互艺术装置作为数字艺术领域中的新媒介艺术，涉及计算机科学、多媒体技术、人机交互、人工智能等多学科知识，模拟图像和人机互动等全新的技术手段，实现参与者和装置之间的互动。随着科技的进步，各类交互设备如操纵杆、数位板、红外感应器、眼动仪相继产生，各类交互技术如分屏仪、无缝巨幕拼接不断涌现，交互艺术装置的实现效果得到跨越发展。新交互形式来源于新技术的开发，交互艺术装置的前沿方向正是利用新技术开发人机交互的新形式，实现全新的美学效果。互动和参与是交互艺术装置面临的考验，也是提升的机遇。

　　本书立足于以生动案例阐明交互艺术与具体技术的结合点，解释其中涉及视觉表达、空间构成、艺术设计等多个领域的知识，构筑交互艺术装置的学习体系。在概念引入阶段，本书以具体案例代替枯燥的文字解释，介绍了交互艺术装置的交互体验和具体分类，这是交互艺术装置的入门知识；在技术实现阶段，通过对 Arduino 开源硬件、Processing 生成艺术、导电墨水、Kinect 体感交互技术等主流交互装置实现技术的科普，引导读者认知交互艺术的实现方法；在实际应用阶段，本书以应用各类技术的具体案例解读交互艺术实现的具体过程，帮助读者了解交互艺术装置的实际应用场景。当前关于交互艺术装置的专业书籍并不多见，相信本书会成为各位有志于从事交互艺术行业新人的阶梯，引领大家走入交互艺术装置的大门。

<div style="text-align:right">
蔡莲红

清华大学教授

2023 年 2 月
</div>

序二

艺术与科技的交融一直是一个具有无限可能性的领域。科技实现从1到N的规模生产力，而艺术则突破0、1、N以外的人类想象力的领地。交互艺术结合交互技术与信息艺术，以装置为载体媒介，以美为媒，传播科技美学的力量。在今天这个信息化的时代，计算机科学技术与工程技术的发展不断推动着交互装置艺术的创新。本书汇集了许多交互装置艺术的代表性案例，以及涉及的基础技术，旨在帮助对交互装置艺术富有兴趣者认识这个领域的基本情况，探讨当代艺术与科学的跨界融合，寻找创意的灵感来源。

早期的计算机专家、科学家和工程师对艺术创作兴趣浓厚，他们探索着如何将计算机科学技术与工程技术应用于艺术创作中，以此突破科技逻辑思维的瓶颈，达到艺术想象的神妙境域。如今，艺术家已经能够自如地使用代码、传感器甚至人工智能等科技手段来创作，传递他们的所想所感。技术与艺术的发展总是这样相互依存、互为因果。

随着信息交互技术壁垒的降低，艺术与科学的跨界交流平台不断完善，新型理念和技术为创意提供了更为丰富多样的实现可能性。而交互艺术在这样的背景下大放异彩，成为众多现代艺术家表达自我感受与思考的艺术形式。我们处在一个文化历史的特殊时代，就像13世纪末意大利各资本主义城市文明兴起之后，14至16世纪文艺复兴随即在欧洲盛行一样。当艺术家、科学家和工程师都使用同一种工具——计算机时，他们面对的共同问题将会显得非常有趣，问题的解决也会极富创意和激动人心。共识共生和脱域加速涌现而来的共同分享的认识论、美学观点和伦理观念，都会在此过程中浮现出来。

相信读者通过阅读本书，不仅可以对交互艺术的发展历程以及涉及的相关技术建立基本的概念与认知，还能通过交互艺术装置的实现技术来表达、呈现自己的艺术思考，在这场艺术与技术的跨界合作中寻找创新的灵感来源。

覃京燕

北京科技大学教授、教育部长江学者特聘教授
智能科学与技术学院副院长、工业设计系主任
首届全国高校美育教学指导委员会委员
教育部高等学校工业设计专业教学指导分委员会委员

前言

　　交互艺术装置通常基于计算机软硬件平台，使用传感器感知环境和观众的行为，实时处理用户的信息输入并做出相应反馈和自我更新。交互艺术装置距离人们生活并不远，例如：商场的大型互动装置，经典画家名作的沉浸式艺术展览，灯光炫酷和声效震撼的互动影像，甚至一些特色"打卡"点，都能接触到和亲身体验交互艺术装置。它不仅作为艺术家的艺术表达，还服务于商业，也是人们日常生活的科幻点缀。

　　以装置形式呈现的交互艺术，化静为动、多向开放，将多维信息融入互动过程之中。世间万象斯须变幻，犹如白云苍狗，交互艺术变换在乎声、光、电、热、力等规律，诸人的感受，亦是眼、耳、鼻、舌、身、心、意的多维感受。交互艺术装置的观众是观者，也是主体，与装置的声、光、电等信息交互至人境合一。从芥子到须弥，容纳交互变化，水月镜花，千人心中有千种相。交互艺术装置一视同仁地对待观众，调动每个人的生活记忆，带来的却是不同的心理感受。

　　交互艺术装置形式繁复，内容瞬息可变，多学科知识交叉运用，谱写合辙的科学乐章。而对于创作者而言，交互艺术装置的学习门槛与成本其实并不高。本书介绍硬件交互常用的Arduino、生成艺术软件Processing、动作交互硬件Kinect和Unity软件，授人以渔，希望帮助更多读者跨越交互艺术装置的大门，真正走入交互艺术的美学殿堂，感受交互的魅力。

　　本书内容结构如下图所示。

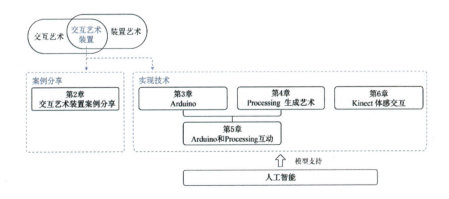

> **VI** 交互艺术装置
> 实现技术

第 1 章介绍交互艺术装置的概念和特点，通过案例介绍交互艺术装置的多感官交互体验。

第 2 章分享交互艺术装置案例，从实现技术的角度分为基于开源硬件的交互艺术装置、基于可穿戴设备的交互艺术装置、基于生成艺术的交互艺术装置、基于体感交互技术的交互艺术装置和基于人工智能的交互艺术装置。

第 3～6 章介绍第 2 章交互艺术装置案例中涉及的实现技术。

第 3 章介绍 Arduino 开源硬件的使用方法，常用传感器、输出设备与 Arduino 的硬件连接方式和通信代码，并通过案例详细介绍基于开源硬件的交互艺术装置实现过程。

第 4 章介绍 Processing 生成艺术，包括 Processing 基本语法和结构、面向对象的编程与交互设计。

第 5 章介绍 Arduino 和 Processing 互动，包括 Processing 控制 Arduino 和 Arduino 控制 Processing，通过案例详细说明两者的通信过程，并介绍交互艺术装置中常用的导电墨水的使用方法。

第 6 章介绍 Kinect 体感交互技术，特别介绍 Kinect 与 UE4、Unity、Processing 三个软件的连接方法，实现在不同软件平台中的动作交互。

第 7 章展望更多交互艺术装置实现技术。

现有教材主要是分别介绍 Arduino、Processing、Kinect、Unity 和 UE 的使用，本书旨在介绍这些技术之间的互动连接及其在交互艺术装置中的使用方法。本书中选用的案例主要来自顶级国际会议 SIGGRAPH、ACM MM（ACM International Conference on Multimedia）等的艺术项目。在技术讲解中选用的案例来自作者团队发表在 ACM MM 交互艺术项目（Interactive Artworks）中的作品和主讲课程"交互设计技术"中的学生作业。

课题组的研究生丁笑雪、李金宇、吴环、姚克宽和本科生李睿、李欣洋、宋雨露、胡思宇、税波等同学参与了本书的素材准备工作（按姓氏笔画排列）。北京科技大学工业设计系"交互设计技术"课程的学生作业"答案之盒"（作者：侯佳龙、姚坤）、"Mimicry 时钟"（作者：税波、高源）、Colorful Melody（作者：梁欣婕、路一博）、"使用导电墨水制作交互式立体书"（作者：李睿、孙陈伊菲）作为案例入选本书。在此，对以上同学一并表示感谢。

<div style="text-align:right">

王晓慧

2023 年 1 月于北京科技大学

</div>

目录

第1章 交互艺术装置概述 / 001
1.1 交互艺术装置简介　　　　　　　001
1.2 交互艺术装置的多感官交互体验　003

第2章 交互艺术装置案例分享 / 011
2.1 基于开源硬件的交互艺术装置　　011
2.2 基于可穿戴设备的交互艺术装置　013
2.3 基于生成艺术的交互艺术装置　　021
2.4 基于体感交互技术的交互艺术装置　029
2.5 基于人工智能的交互艺术装置　　032

第3章 Arduino / 037
3.1 Arduino 简介　037
3.2 传感器　046
3.3 输出设备　063
3.4 案例分享　068

第4章 Processing 生成艺术 / 093
4.1 Processing 安装　　　　　　094
4.2 基本语法和结构　　　　　　　097
4.3 面向对象的编程与交互设计　109

第 5 章 Arduino 和 Processing 互动 / 127

5.1 Processing 控制 Arduino　　127

5.2 Arduino 控制 Processing　　129

5.3 *Colorful Melody* 案例分享　　130

5.4 导电墨水　　142

第 6 章 Kinect 体感交互 / 155

6.1 Kinect 体感设备　　155

6.2 Kinect 与 UE4 连接　　160

6.3 Kinect 与 Unity 连接　　169

6.4 Kinect 与 Processing 连接　　187

第 7 章 更多技术 / 213

7.1 案例 Cellular Trending　　213

7.2 总结与展望　　218

参考文献 / 220

第 1 章 交互艺术装置概述

1.1 交互艺术装置简介

交互艺术（interactive art）是计算机生成艺术下的一种具备生成性、互动体验的新媒体艺术，它将参与者主动地引入艺术作品中完成艺术呈现，因而也被看作是过程艺术（process art）与参与艺术（participatory art）在计算机技术背景下的拓展与延伸。相比于传统艺术形式，如绘画、戏曲，观众通过欣赏进行信息的输入，整个过程完成单向的信息传递，并没有人与艺术作品间的相互关系。而交互艺术依托计算机与硬件设备充当的"人脑"，能够对参观者的参与做出反馈，让参与成为交互艺术作品的一部分，一定程度上弥补了传统艺术只能被动欣赏的"遗憾"。

交互艺术可以有很多形式，例如装置艺术（installation art）、交互舞蹈（interactive dance）、交互电影（interactive film）、交互叙事（interactive storytelling）等。本书关注于以装置形成呈现的交互艺术，因此定义为交互艺术装置（interactive art installations）。交互艺术装置通常是基于计算机软硬件平台，经常也会使用一些传感器测量（如温度、运动等）感知环境和观众的行为，进而做出反馈。交互艺术装置能够实时处理用户的信息输入，用户在与装置的互动中同时成为艺术作品的创造者和观赏者；装置也不再是静止的，而能对用户的行为做出即时反馈和自我更新。交互艺术装置为每位观众呈现独特的艺术效果，观众参与甚至融入作品，每位观众感受到的内容不同，对艺术品的理解进而也不尽相同。

交互装置艺术具有以下特点。

1. 交互性

基于信息技术与艺术知识的整合，交互装置具有实时双向互动的性质，这带来了艺术创作和感知的过程和方式的变化，形成了在人机、人人等互动中激发美感的独特模式。在交互装置的创作中，艺术家和设计师更多是实现对环境空间的营造，在这一模式下，用户不只是被动的观看者，而是以更加具有主观性和参与性的形式加入到作品之中，在互动、欣赏、反思、共鸣等环节中协助完成整个作品。从传播学角度来说，交互装置作品与用户之间的信息交流是一种双向的传播过程，与传统大众媒介的单向传播相比，它更紧密也更深入地把艺术家或设计师与用户结合在一起，基于艺术和设计创造双方的共在感，使之共同参与这一体验过程。

2. 多媒体性

相对于传统的以离散形式呈现的媒体，交互装置往往整合多种媒体的艺术属性，并将其编排成有机的整体，体现为多媒体性。这种有机整合体现艺术表达语境和方式的变化，在整合中创造出传统媒体所难以表达的含义，进而塑造了交互装置艺术独具一格的审美取向。交互装置艺术通过多媒体、融合式的跨越式发展路径，开拓了更大的语境范围，创造了更多的表达路径。

3. 虚拟性

在计算机数码和图形学技术的基础上，交互装置所呈现的艺术效果往往具有一定的虚拟性。这种虚拟性是指交互装置凭借数字技术创造的内容具有虚拟的效果，是一种超越现实时空的存在。现代交互装置大多都采用了计算机数字生成的技术，其产生的影像、声音等信息既非现实世界的直接映射，也非虚拟想象的艺术投射，是一种非物质化的媒介表达。在这些新兴的科技手段支持下，艺术家和设计师可以在作品中打破传统时空秩序，创造出同步异步、同地异地等奇观式的交互体验，并在数字世界中更高效地传播信息。

4. 学科交叉性

交互艺术装置是一门多学科融合的艺术，包括美学、设计学、心理学、传播学、数学、计算机科学、生物学等，是技术与艺术的完美结合。多学科的融合性和特有的表达方式使其创作更具多样性、更富有挑战性。创作一个交互艺术装置通常需要开展多学科交叉的研究，培养团队精神和多学科人才合作才能成就优秀的作品。

1.2 交互艺术装置的多感官交互体验

交互艺术装置在与观众交互的过程中，提供多感官、多通道的反馈，包括视觉、听觉、嗅觉、触觉、体感、通感等，旨在为观众带来丰富、深刻、富有情感的交互体验。

1.2.1 视觉

视觉与听觉是人最发达的感官，视觉表达在创作过程中是最直接和清晰的，同时，准确的视觉表达可以说服观众并使其产生情感共鸣，视觉不仅可以传递思想、感受艺术风格，还能给观众带来不同的心理体验。

交互艺术装置 *Melting Memories* 是由 Refik-Anadol 结合数位绘画、光线投影和扩增数据雕塑的视觉化作品，能重新诠释参观者的脑内回忆，如图1-1所示。作品以16英尺×20英尺（1英尺=0.3048米）的LED媒体墙加CNC泡棉制成，灰色的漩涡在荧幕上滚动，看起来像是翻腾的海浪、盛开的花朵或是陷落的流沙。站在这个装置前，观众可以用大脑感受脑内回忆的运作。

艺术家通过脑电波图收集认知控制的神经机制数据，观察脑电波活动的变化，

图1-1 作品 *Melting Memories*

观察大脑如何运转，如图1-2所示。这些数据是转化多维视觉结构的基础，也是作品涌动不息的原因。

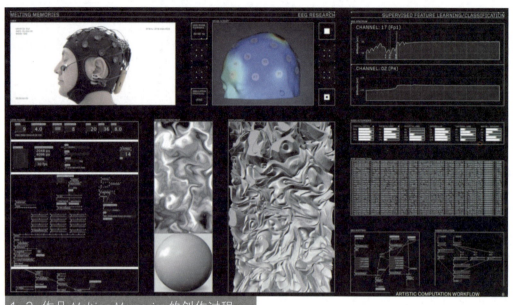

1-2 作品 Melting Memories 的创作过程

1.2.2 听觉

听觉表达在交互艺术作品中也是极为重要的，声音能够让人更好地融入虚拟世界之中，刺激观赏者的感知。创作过程中，要充分把握声音的运用，作品中声音大小的调控、节奏的快慢和音色的变化都会使人产生相应的情感联想和体验。声音不仅起到配合渲染氛围的作用，更能激起观者的体验能动性。

Cacophonic Choir 是由 Şölen Kıratlı、Hannah E. Wolfe 和 Alex Bundy 创作的互动声音装置，曾在 SIGGRAPH 2020 中展出，如图1-3所示。它由九个分布在空间的物理发声部位组成，每个声部讲述一个故事，在远处听众会听到一个难以听懂、支离破碎、声音扭曲的"合唱"。当人们接近每个声部时，听到的内容在声音和语义上变得逐渐连贯。

这个装置采用了多种数字媒体技术，包括机器学习、物理计算、数字音频信号处理以及数字设计和制造。发声部位安装有超声波传感器，并以三种方式同时响应接近它的观众。一是通过叙事扭曲连贯变换的过程反映出故事是如何被媒体扭曲的。二是为了表达幸存者的沉默，声音是通过颗粒合成算法处理的，可以产生口吃和停

图 1-3 作品 *Cacophonic Choir*

顿的效果，随着观众接近发声部位，这种效果会降低。三是每种物质的独特形式会随内部照亮而显露出来，使观察者能够透过柔软的硅壳看到内部数字化制造的有机形式。作品通过这些互动展现了遭受侵犯的幸存者的故事，并警示观众这些故事在网络公共话语中有受到扭曲的可能。

1.2.3 嗅觉

嗅觉器官对感知周围的环境起着重要作用，气味能让人联想到某个瞬间的回忆与感受，影响人的情绪或心境。嗅觉艺术也是未来艺术的发展方向之一。目前对嗅觉艺术的研究还不是特别深入，以嗅觉为主的交互艺术装置也较少，嗅觉一般作为视听觉的补充出现，增加反馈的方式。

1. *Scent of Lollipop*

在 SIGGRAPH Asia 2011 中展出的 *Scent of Lollipop* 由 Jaejoong Lee 和 Jinwan Park 创作，通过用户的图片绘制了一个假想的棒棒糖，如图 1-4 所示。糖果画印在背面有信息的纸上，代表童年的记忆。打印机使用香水油墨打印出棒棒糖形状的折纸，因而观众进行创作的艺术作品也有香气和棒棒糖的形状。作者想通过这个假棒棒糖代表着每个人的希望。

2. *Olfactory Labyrinth*

Olfactory Labyrinth 系列致力于探索空间、运动和嗅觉，由 Maki UEDA 创作，曾于 2018 年展出，如图 1-5 所示，这是嗅觉迷宫系列的第 4 个版本，展示一个隐喻赏樱的迷宫。9×9 的格子里有 81 个瓶子挂在天花板上，瓶里都含有芳香油。悬挂在天花板上的蜡烛绳逐渐吸收香油，并将气味传播到整个空间，距离保持在

图 1-4 作品 *Scent of Lollipop*

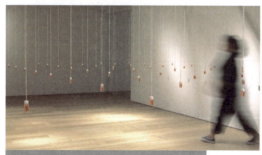

图 1-5 作品 *Olfactory Labyrinth*

35cm 内就能闻到。因此，每个网格有 70cm 宽，足够一个人边闻边走。樱花的香味是艺术家自己创作的，她试图让其像夜晚的花朵，在寂静中散发出柔和的气味。

1.2.4 触觉

触觉可以增加亲近感，例如，当母亲抚摸孩子头部的时候，孩子会从心底里感觉到温馨和舒适。在交互艺术装置中，当遇到某些可以使我们产生美好感觉的事物时，会情不自禁伸手摸一摸它，这种真切和自然的接触使我们与作品的交流更有"温度"。

1. Cloud Pink

在SIGGRAPH 2013中展出的 *Cloud Pink* 由Yunsil Heo和Hyunwoo Bang创作，它是一个身临其境的交互艺术装置，巨大的可拉伸织物是一个触摸屏，观众可以用手指拨弄这片可天空，如图1-6所示。触摸漂浮在巨大织物屏幕上的粉色云彩，可以让观众回忆起童年的梦想之云。尽管它的设计很简单，只需要观众的手沿着织物来操纵云彩，但如何找到不同的方式来与这样一件简单的作品互动，还是很有趣的。

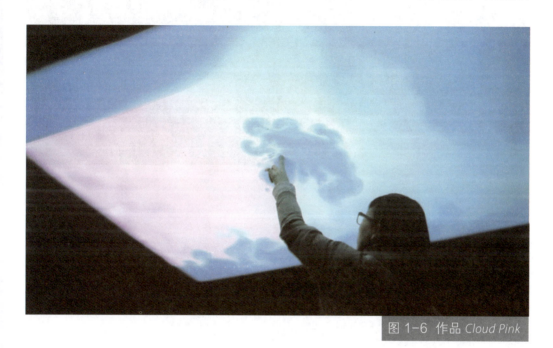

图1-6 作品 *Cloud Pink*

2. Knowing Together

在SIGGRAPH 2019中展出的 *Knowing Together* 由Rosalie Yu和Charles Berret创作，该作品需要观众和观众的接触才能完成，要求观众成对分组完成5～10min拥抱，在这段时间内捕获一系列照片，制作成3D模型，如图1-7所示。随着时间的流逝，最初的自发性亲密情感被身体的压力所取代，有些人烦躁不安或疲惫不堪。作者想通过作品来阐述当今社会人与人之间冷漠的状况，让人体会这种恰到好处的亲密接触产生的美好感觉。在交互装置艺术作品中，触觉的交互大多还停留在界面的接触，但人与人之间身体的接触可以更好地连接身心，进而触动心灵，获得更多的感动。

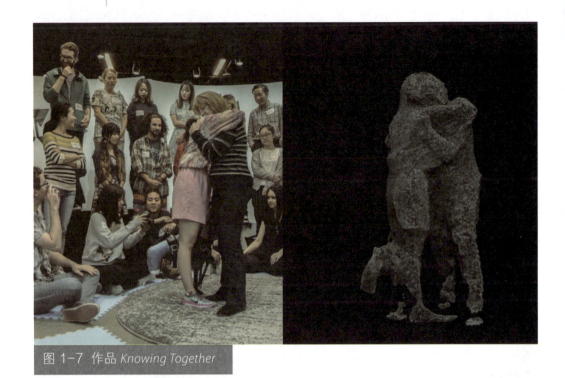

图 1-7 作品 *Knowing Together*

1.2.5 体感

体感交互是指观众可以直接利用肢体动作与交互艺术装置互动。在观众走动或者做手势等行为之后，由交互艺术装置中的运动捕捉器捕捉，反馈给观众并进行相应的互动。特别是在沉浸式交互艺术装置所构建的虚拟环境中，真实的空间与虚幻的场景相结合，观众的行为与作品的反馈交织在一起。

交互艺术装置 *Pulse* 使用心率和指纹等各种生物统计数据实现交互，如图 1-8 所示。在艺术中使用生物统计数据的最初灵感来自于聆听怀孕妻子的双胞胎胎儿心跳。作者 Lozano-Hemmer 在演讲中说，心跳不仅仅是具有象征性的，因为它是生命、爱，等等，还因为它会失控，会不自觉地痉挛，当你站在你心爱的人面前，你无法控制心跳，这很美妙。

展览的第一个装置是脉冲索引，邀请参与者用 220 倍的数字显微镜和心率传感器记录他们的指纹和心跳，然后多达 10 000 个指纹被投射到随着心跳脉动的显示器上。参与者体验的下一个装置是脉冲罐，传感器通过检测参与者双手发出的脉冲，然后在照亮的水箱上产生波纹，在画廊的墙壁上形成反射图案。最后是脉冲室，数百个透明的白炽灯泡悬挂在天花板上，参与者能通过握住手柄形状的传感器将心跳

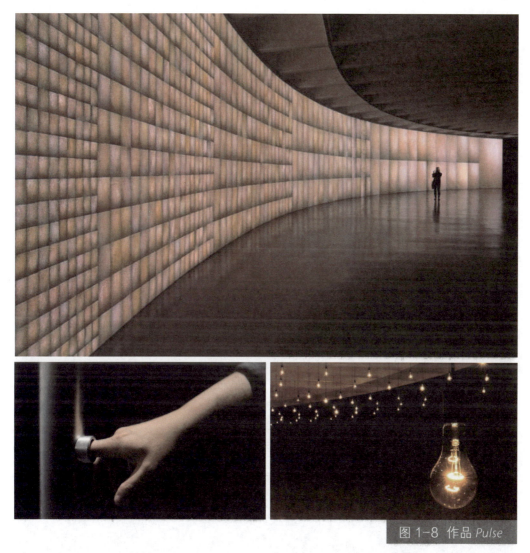

图 1-8 作品 Pulse

传递给灯泡,然后参与者的心跳将被转换成光脉冲,并同步到最近的灯泡。当参与者放开传感器时,脉冲将前进到下一个灯泡。

1.2.6 通感

人们大脑中的不同区域分别掌管着不同的感觉,但在某些情况下,不同的感觉区域之间会有不同程度的交融现象,颜色似乎会有温度,声音似乎会有形象,冷暖似乎会有重量,这就是通感(也称联觉)。最为常见的是视觉与听觉之间的通感,即人们对某种图像产生的感觉能够触发我们的听觉系统,反之亦然。日本新媒体艺术家黑川良一的作品便是结合视觉与听觉刺激大脑的物理体验,以听觉来雕刻视觉

时空，使人们听得见色彩，看得见声音。色彩与其他感觉也有关联，例如，暖色中的红色会让人产生温暖、热烈的感觉（温度觉），淡淡的粉色会让人感到温馨和甜蜜（温度觉和味觉）；冷色中的蓝色会让人感到寒冷（温度觉），但同时也会让我们似乎闻到了清新的气味（嗅觉），等等。试想一下，如果将声音以视觉的形式呈现，嗅觉用视觉去感知，人们或许会看到拥有图像或色彩的音乐，闻到不同气味的图像。

Voice Tunnel 是由 Rafael Lozano-Hemmer 创作的一个大型交互装置，位于美国纽约曼哈顿公园大道隧道，如图 1-9 所示。该作品由 300 个高亮度的剧院聚光灯组成，沿着隧道的墙壁和包层产生光柱。每束光的强度都由参与者对隧道中的一个特征对讲机说话的声音来控制，沉默为零强度。一旦录音完成，计算机就会在最靠近对讲机的灯具和内联扬声器中循环播放。该交互装置辅以两百多年历史的隧道，展现出了独特的魅力，被吸引过来参观的人络绎不绝，参观者只需要对隧道中的艺术装置对讲机发出声音，声音便会转化为灯光照射在穹顶上，音量越高灯光越亮，大量的声音甚至会把整个隧道点亮，充满了趣味性。

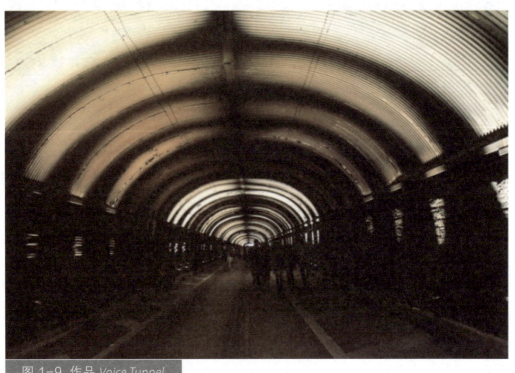

图 1-9 作品 *Voice Tunnel*

第 2 章 交互艺术装置案例分享

2.1 基于开源硬件的交互艺术装置

基于 Arduino 和 Raspberry Pi 这样的开源硬件平台，通过专用的软件与配套的硬件组件，实现在物理和数字世界中感知和控制对象，且成本相对较低，更适合交互艺术创作的初学者。

以 Arduino 为例，Arduino 开发板上可以连接使用各种微处理器和控制器。电路板配有一组数字和模拟 I/O 引脚，可以连接各种扩展板、面包板和其他电路。这些电路板具有串行通信接口，包括某些型号上的通用串行总线（USB），也用于从 PC 加载程序。目前有多种不同的 Arduino 开发板，如 Arduino Uno、Arduino Nano、Arduino Mega 2560 以及 Arduino Leonardo 等。并且，可以与 Arduino 开发板连接的传感器种类丰富，如超声波传感器、倾斜传感器、震动感应器、距离感应器、心跳感应器等，实现的交互形式多种多样。通过 Arduino ID 软件开发环境，设计者可以运用 C/C++ 编程语言进行程序设计，以创建和使用传感器来实现各种交互效果。关于 Arduino 的详细介绍参见第 3 章。

1. Living Mandala：*The Cosmic of Being*

2015 年收录于第 21 届国际电子艺术研讨会的 *Living Mandala：The Cosmic of Being* 是由中国艺术家周竟设计的，涉及实时数据收集处理、多文化曼陀罗、科学图像、宇宙符号和声音的交互影像装置，如图 2-1 所示。

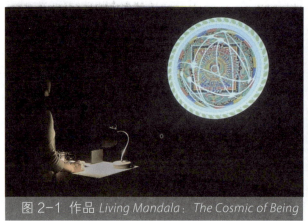

图 2-1 作品 *Living Mandala*:*The Cosmic of Being*

装置的硬件部分通过 Arduino 搭建完成,实现对装置周围环境中的运动、颜色、光线、声音以及温度的实时检测与数据收集。所有硬件都安装在丙烯酸材质的黑色盒子中,最后通过 Processing 处理预先准备的素材与实时收集的数据,进行视觉上的组合与生成。装置在体验过程中伴随着来自不同文化的冥想与诵经音乐,营造出神秘的、宏大的沉浸体验。

2. *Narcissus*

在 SIGGRAPH Asia 2020 中展出的 *Narcissus* 由韩国艺术家 Seol Lee 设计,灵感来源于希腊神话的交互艺术装置,如图 2-2 所示。Narcissus 是希腊神话中的人物,他迷恋自己在水中的倒影,终日难以自拔,最终跌入水中,被众神变作水仙花;同时也成为了自恋一词的来源。

在装置互动过程中,参与者需要佩戴脑电波测量仪,通过蓝牙通信与控制器 Arduino 连接。装置主体是一个聚丙烯水箱,内置一面装有 PDLC 膜的镜子。

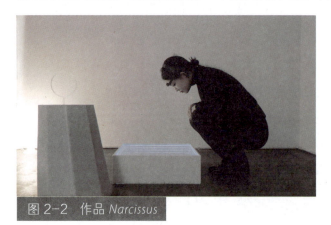

图 2-2 作品 *Narcissus*

PDLC 膜可以通过电压来控制其透明的程度。当脑电波检测仪开始传送参与者的脑电数据时,Arduino 将控制步进电机旋转电位计来供给和调节电压。这样当参与者开始注视装置时,装置会清晰地反射参与者的倒影;在参

与者的专注水平变得越来越高的同时,倒影的图像也会开始变得模糊。

一个自恋的人容易隐藏自己的弱点并且始终把精力集中在自己身上,而过度自恋容易导致孤立、封闭的问题。通过装置的互动,参与者对于自己沉浸的注视被打破,这与 Narcissus 故事的警示不谋而合,参与者的镜像并不能作为完整的主题而存在,人们应当承认自身的缺点来自我悦纳,进而成为一个健康的主体。

3. Notation

在 SIGGRAPH Asia 2016 中展出的 *Notation* 是由台湾艺术大学的设计团队制作的一个交互式音乐装置,能使观众立即在一个投射屏幕上创作音乐和组合音符,如图 2-3 所示。

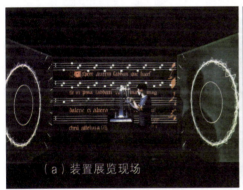
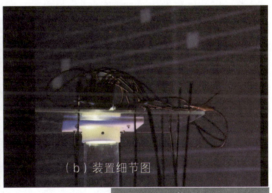

图 2-3 作品 *Notation*

该装置使用 Arduino、Adafruit、Processing、Max/MSP、蓝牙、LED、3D 打印、丙烯酸和金属管创作音符,观看者可以立即在现场演奏该乐器并创建各种音乐,观众只要触碰弦和音符的投影就可以开启互动,同其中一个屏幕显示交互动画。这个利用乐谱的想法来自格里高利圣歌,参阅了 5 世纪中叶西欧使用的乐谱。该装置可用于探索电子信号和原始音符的对话,表达了数字美学的交互、艺术、科技以及协作创作。

2.2 基于可穿戴设备的交互艺术装置

可穿戴设备是一种可以直接穿在参与者身上的、便携式的、可用于传输各种数据,且具有部分计算功能的设备,例如眼镜、头盔、手套、衣服等。可穿戴式设

备之父 Steve Mann 早在 20 世纪 70 年代就开始了相关领域的研究，并在 1998 年的 Definition of Wearable Computer 中给予了明确的定义："可穿戴式设备是由用户穿戴和控制，并且持续运行和交互的计算机设备。"麻省理工学院的媒体实验室对可穿戴计算的定义是：结合多媒体和无线传播等技术，以无异物感的输入或输出仪器（如首饰、眼镜或衣服等）连接个人局域网络、监测特定情境或成为私人智慧助理，进而成为使用者在行进中处理信息的工具。可穿戴设备一般用于检测生物信号或环境信号，并且在某些情况下将数据或检测结果及时反馈给佩戴者。

随着相关硬件与软件的快速研发，以及传感技术、互联网技术与无线通信的不断成熟，可穿戴设备也逐渐轻便化和模块化，逐渐融入我们的生活中，例如智能手环、智能手表、智能眼镜等。一般可以根据使用时的穿戴方式，将常见的可穿戴设备分为头戴式、眼镜式、臂腕式、手套式、衣着式等。

2.2.1 头戴式

头戴式可穿戴设备可以很好地参与头部运动的互动，测量与传输头部运动的方向与幅度，或者跟踪、记录参与者的行动和在空间中的位置信息。在头戴式设备的体验过程中，参与者的视野更自然、行动更方便且利于声音信号的接收与输出，例如头戴式耳机。除了跟踪与检测动作信息以外，还有一类偏概念类的设备，造型多为头箍式，通过内置芯片来感知大脑活跃度，检测脑电波，并根据活跃度来实现控制与输出，在游戏领域当中也有一定的使用。

1. Gravity of Light

Gravity of Light 是一项使用 3D 打印智能纺织品的交互式可穿戴艺术项目，能够通过检测佩戴者的头部运动，可视化其行走、跑步、平衡等活动的相对运动，如图 2-4 所示，由韩国艺术家金容姬（Younghui Kim）设计制作，该作品在 2013 年 CHI 会议互动探索单元和 2012 年首尔国际媒体艺术双年展以及弘益大学国际艺术节展出。

在帽子中嵌入定制的电路板后，浅色像素光点在帽子表面像水一样，或流动、或飞溅，就好像对重力有了反应一样，作者希望通过该作品让人们关注自己基本的身体运动。

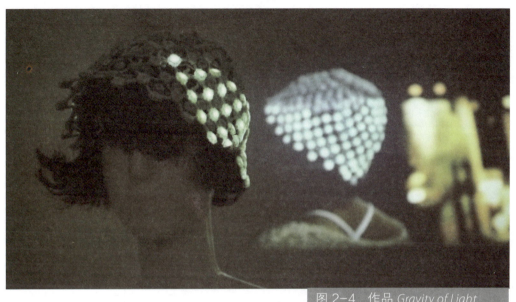

图 2-4 作品 *Gravity of Light*

2. *You are the Ocean*

在 2018 年 FILE 艺术节和 SIGGRAPH 2018 的艺术画廊单元展出的 *You are the Ocean*，由艺术家 Özge Samanci 与 Gabriel Caniglia 共同设计完成，如图 2-5 所示。

作品产生于"土地是有生命的"的灵感，允许参与者通过脑电波来控制数字模拟的海洋。参与者需要使用头戴式脑电图测量耳机，设备将通过脑电图来评估参与者的冥想与专注水平。专注度越高，海面的环境越激烈（云层运动加速、海浪起伏越大）。当参与者平静下来时，海面也归为平静。艺术家借此作品表达人是地球的延伸、存在于所有生态系统的网络中之意，而我们的存在与思维也将对地球产生直接的影响。

（a）装置展览现场

（b）参与者佩戴头戴式脑电图测量耳机

图 2-5 作品 *You are the Ocean*

2.2.2 眼镜式

眼镜式可穿戴设备中最有代表性的是谷歌眼镜,如图2-6(a)所示,其镜片集成显示屏幕实现内容的展示功能,镜框内置的芯片、智能操作系统等实现程序的运行、数据存储、网络交互、自然语言的识别等功能。除了谷歌眼镜,眼镜式交互设备也多用于VR领域,通过VR眼镜人们可以身临其境,浏览数字艺术品并产生交流与互动。

眼动仪的出现也提供了一种新的交互语言——眼动数据。眼动仪能够追踪人眼球的运动来进行自然地互动。例如由瑞典Tobii公司研发生产的Tobii Pro Glasses 3眼动仪可提供各种视角下的全方位眼动追踪数据,实现用眼球交流的效果,如图2-6(b)所示。

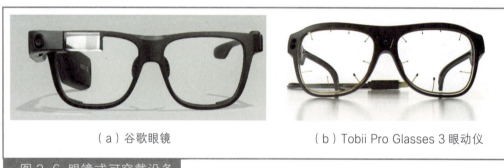

(a)谷歌眼镜　　　　　　　　(b)Tobii Pro Glasses 3眼动仪

图2-6 眼镜式可穿戴设备

1. H Space

H Space 是交互艺术家 Ernest Edmonds 设计的一个分布式、多人互动的增强现实艺术项目,如图2-7所示,由在悉尼贝塔空间开发的艺术制作过程进行演变而来,于2018年的SIGGRAPH艺术画廊单元进行了第一个版本的测试,并在第14届TEI会议中展出。

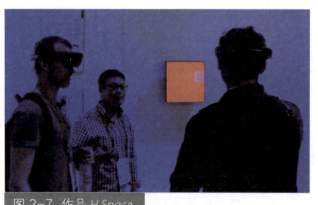

图2-7 作品 H Space

H Space 使用微软全息透镜在本地空间创造了一个动

态的交互式抽象虚拟雕塑，可以不时地向其他参与者所在空间添加实时图像，将其连接起来。虚拟雕塑由色块组成，相对简易，但它们的动态交互行为很复杂。连接的空间可以很近，也可以是基于互联网连接的不同大洲。参与者沉浸于已经实现的分布式增强现实艺术的全部体验，当参与者四处走动时，他们的部分视野中会不时出现其他参与者在远处看到的图像。

全息透镜是微软在 2016 年发布的混合现实设备。它将一对波导全息透镜、计算机以及电池集成在一个小巧的眼镜式穿戴装备上。全息透镜可以显示立体高清图像，叠加在现实世界上。全息透镜上的传感器不仅提供了对物理世界的 3D 扫描，还提供了对头部姿势和运动的跟踪。

2. *Drawing with my Eyes*

2015 年在伦敦 Riflemaker 美术馆展出的 *Drawing with my Eyes* 由 Graham Fink 创作，如图 2-8 所示，作者称"这是人们首次体验到使用'眼动追踪'来创建图像的过程"。

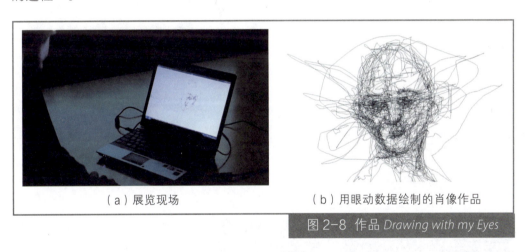

（a）展览现场　　　　（b）用眼动数据绘制的肖像作品

图 2-8　作品 *Drawing with my Eyes*

在展览中，参与者不需要用手或任何传统绘画工具，只需要控制自己的眼球转动，眼动仪将红外光直接照射到用户的眼中并使用算法记录反射，再将眼睛的运动转换为屏幕上的线条，从而在 15 分钟左右的时间里完成一幅肖像的绘画。其中参与者的眼动数据是通过 Tobii 眼动仪实时捕捉的。

2.2.3　臂腕式

臂腕式可穿戴设备需要佩戴在参与者的胳膊和手腕上。智能手环、智能手表这

一类产品就属于臂腕式的穿戴设备。这样的设备通常用来实时测量佩戴者的脉搏、血压、手臂的运动数据或者参与者在空间中的位置数据等,以此作为交互作品的数据来源。

1. SoMo

SoMo 是一部臂腕式可穿戴设备,由 Social Body Lab 团队工作室于 2012 年研发,可通过身体运动产生实时声音。它易于佩戴和使用,可用于教育、物理治疗和表演艺术领域。创意团队与 Ballet Jorgen 和 Studio for Movement 的舞者和编舞紧密合作,在芭蕾舞者跳舞的过程中,*SoMo* 可以实时地生成音乐,进行互动,如图 2-9 所示。

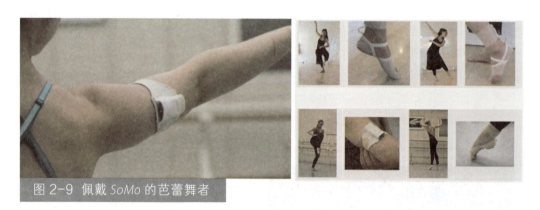

图 2-9 佩戴 *SoMo* 的芭蕾舞者

2. My Body,Your Room

My Body,Your Room 是由交互、表演艺术家 Sandro Masai 创作的视听交互艺术装置和舞蹈表演,如图 2-10 所示,于 2014 年哥本哈根视野穹顶(Dome of Vision)等多地进行演出。

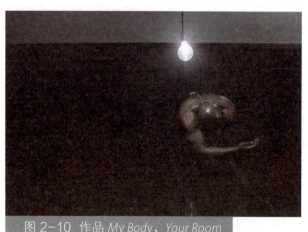

图 2-10 作品 *My Body,Your Room*

表演者借助可穿戴技术将房间转变为网络空间,通过他的心跳和呼吸与观众建立了强烈的共鸣关系。表演者使用无线心率监测器和无线麦克风将他的生物特征数据发送到计算机,计算机根据表演者的心率放大声音并使房间的灯光闪烁,以此来

理解移情在人际交往中的作用。

2.2.4 手套式

手套式可穿戴设备通过手套上集成的传感器实现对于动作信息的感应，并通过感应佩戴者的手部动作来实现精细的控制与操作。手套式可穿戴设备也在VR交互游戏中得到广泛应用，通过检测手指和手掌的姿势、运动数据以及位置数据，在VR环境中实现移动、抓取等互动动作。

2015年在温哥华博物馆举行的"生动的物品（Lively Objects）"展览中展出的 *Go Go Gloves* 是艺术家Kate Hartman设计的交互艺术作品，由导电织物和线制成的一种电子手套，可以通过触摸指尖的轻微动作来控制在屏幕上的AI舞者，如图2-11所示。两个陌生人可以在屏幕上开始一场虚拟的舞会，玩家能选择角色、背景以及音乐。

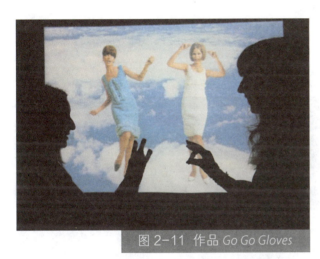

图 2-11 作品 *Go Go Gloves*

2.2.5 衣着式

衣着式可穿戴设备像衣服一样穿在参与者身上，常常出现在动作捕捉的应用中。设备可以针对每个关节植入感应器，随着参与者的动作和姿态实时地记录数据，同时也可以搭载各种生物信号，例如心率、声音等检测感应器。

1. *Wearable Forest*

2008年在SIGGRAPH会议首次展出的 *Wearable Forest* 是由日本艺术家Ryoko Ueoka和Hiroki Kobayashi设计的一款生物声学服装，如图2-12所示。

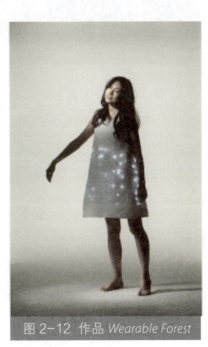

图 2-12 作品 *Wearable Forest*

作品使用网络技术与远端的森林装置进行交互，目的是为用户提供一个无论身在何处都能够与自然联系的机会。Wearable Forest 引入了一种新的交互式声音系统，通过遥控扬声器和麦克风在用户与远程声音之间创造一种统一和谐的感觉，实现穿戴者与森林生物的声学交互。该服装使用嵌入式扬声器、发光二极管、嵌入式 CPU 系统和无线连接来处理和播放从森林接收的声学数据。传感器将用户预先记录的声学数据传输回森林设施，形成一个完整的生物声学回路。

2.《空性之数舞——光影睡莲》

《空性之数舞——光影睡莲》系列作品是由北京科技大学覃京燕教授团队设计的智能可穿戴服装，如图 2-13 所示，2016 年曾获中国设计红星奖优胜奖。

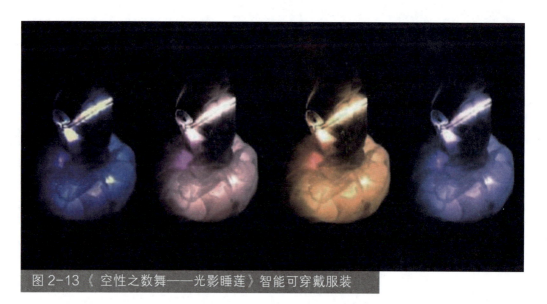

图 2-13 《空性之数舞——光影睡莲》智能可穿戴服装

作品将城市的雾霾数据进行信息可视化，转换为服装上不同颜色的灯光闪烁效果。同时，通过服装上的传感器可以实现对于穿戴者的身体动作、心跳与脉搏、体温身体表征等与观众互动的反馈数据的检测，并将身体的每个数据与 RGB 色值的不同组合意义对应，呈现出服装颜色与形态的变化。光影的淡入淡出与舞者的呼吸频次相对应。佩戴者的情绪变化也与光纤丝编制的服装形成映射关系：穿着红色衣服行走时，佩戴者的脉搏平稳，意味着内心的平静，这将触发记忆金属的传感器，使斗笠的红纱随着记忆金属的收缩而升起，让佩戴者的笑容得以展现；反之，当佩戴者活动剧烈，心率脉搏波动大，红纱将不会升起。黑色、红色、白色服装代表了舞者的五个阶段：数据、行走、瞬间、失控和自由。数据也相应经历了积累、收集、

控制、反思和重构的过程。处理数据的不同阶段是与舞者的舞蹈动作一一映射的。

3. 客家功夫三百年

"客家功夫三百年"是2016年9月在香港文化博物馆举办的主题展览，其中在功夫详解的单元中，通过动态捕捉技术将功夫传承人的动作进行数字记录，完成武术的分析和存档。其通过残影般的视觉效果将客家功夫的动态进行可视化，重构了功夫大师的表演，如图2-14所示。共设有6个视点，观众可以通过互动面板，切换6种不同的影像风格以了解武术的动态以及力学知识。

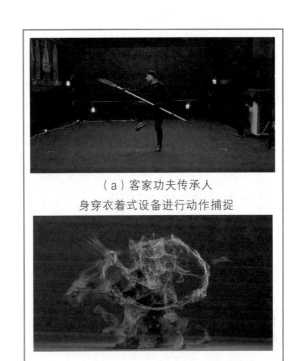

(a) 客家功夫传承人身穿衣着式设备进行动作捕捉

(b) 基于动作捕捉数据的动作可视化

图2-14 "客家功夫三百年"展览

通过上述案例，可以看出可穿戴式的交互设备具有体积小、易携带的特点，对于参与者的运动束缚也较小，使参与者能够更加自然地进行交互体验，释放参与者的双手；同时可穿戴设备也具备一定的计算能力，能够精确、实时地获取佩戴者的数据，直接、无缝地进行交互，实现如定位、语音识别、触觉感应，甚至对于脑电波以及专注水平的检测等功能，应用范围广泛，相应的技术也发展成熟。另一方面，部分穿戴设备并不适合展览环境或者多人互动的场景，在选择可穿戴设备进行交互艺术创作的时候，也需要考虑作品的应用场合。

2.3 基于生成艺术的交互艺术装置

2.3.1 生成艺术概述

生成艺术是指艺术家或设计师基于一套系统实现的艺术作品，其形式具有多样性，例如一套语言规则、计算机程序、机械结构或其他的程式化创作，这些创作的

运行机制具有不同程度的自动化特点，用以直接或间接地辅助艺术家或设计师产出完整作品。Dorin 等提出从实体、流程、环境交互、感官呈现四个维度来理解生成艺术的框架。

1. 实体

实体是生成艺术过程所作用的真实或虚拟的对象，形式上具有一致性，由个体的属性所区分，在计算设计系统中，各属性由系统机制所明确定义，如位置、年龄和色彩等。实体属性通常由特定映射机制与生成艺术呈现结果相联系。

2. 流程

流程是生成系统的变化机制。流程的基本特征包括起始状态、启动步骤和终止程序。流程通常由众多实体的微观行为组成，在生成艺术系统中，实体的微观行为可具有随机性。

3. 环境交互

环境交互是生成艺术过程中以及与外部环境间的信息流，可能为离散或者连续的，可根据其发生的频率、影响的范围和信息量、重要性来描述。在生成艺术系统中，通常由用户对系统输出的持续观察和评估来调整系统参数这一中间层，实现对生成系统的操作，从大量候选设计产出中选出最终作品。

4. 感官呈现

感官呈现是生成艺术被用户体验到的，由预先定义的实体和交互过程产生的结果，包含各种感官通道的艺术输出品。

生成艺术在作为一个概念被提出之前，就已经存在于自然界中，其呈现出的简单有序、简单无序及有序与无序融合的复杂效果同样可以被视作生成艺术。人造的生成艺术不是对自然的照搬或模仿，而是借鉴大自然的造物法则来创造艺术，在编码控制下所创作的艺术作品可以视作与自然运作的结合。

2.3.2　案例分享

1. Cangjie's Poetry

Cangjie's Poetry 是来自加州大学圣塔芭芭拉分校的 Weidi Zhang 等创作的一个交互艺术装置，它通过符号系统可视化提供了对语义人机交流的概念性回应，如图 2-15 所示。收录在 2020 年 SIGGRAPH Asia 艺术画廊单元。在此装置中，系统通过摄像机的镜头不断观察周围环境，根据对周围环境的语义解读使用汉语符号

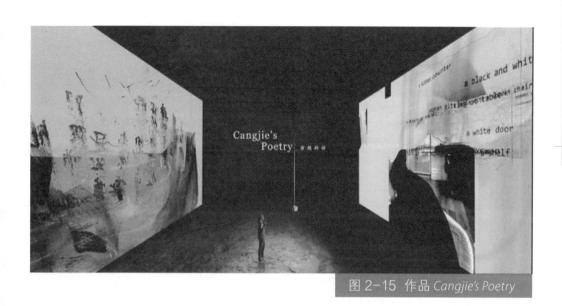

图 2-15 作品 Cangjie's Poetry

系统生成文字并撰写诗篇，并实时用自然语言向观众解释演变中的诗歌。

其可视化部分由两个投影画面组成，第一个投影画面将系统捕捉的语义景观可视化，并配以对周围环境理解构成的描述性语句，如图 2-16(a) 所示；第二个投影画面中句子被可视化成流动的诗歌，视觉上用模拟的墨水书写，并用实时捕捉的图像片段组合起来，展示该系统通过学习 9000 多个汉字而创造的属于人工智能的符号系统，如图 2-16(b) 所示。这项作品旨在体现机器视觉和人类感知之间的模糊性和张力、现实和虚拟、过去和现在之间的关系。

2. Hexells

Hexells 是由来自 Google 的研究人员和艺术家 Alexander Mordvintsev 创造的一个细胞自组织系统，旨在通过在计算机上模拟细胞间的局部通信来合成和维持各种纹理。它的灵感来源于植物和动物皮肤上的自然图案，其更新规则根据小型神经网络建构而成。在该项目的 WebGL 演示页面上，用户可以探索可视化效果并与一百多个纹理进行学习生成行为交互，如图 2-17 所示。

该系统利用两种类型的培训目标来培训细胞纹理生成规则，一是基于示例的纹理合成目标学习行为，最终产生与提供的纹理样本相匹配的"伪装"图案；二是基于特征可视化创建刺激另一动物视觉系统中单个神经元的模式，这与自然界中某些生物用来吓跑捕食者或吸引猎物的伪装相似。Hexells 利用自然界中无处不在的自组织和信息传播能力，通过执行相同规则的各元素之间的本地通信来呈现全局共享

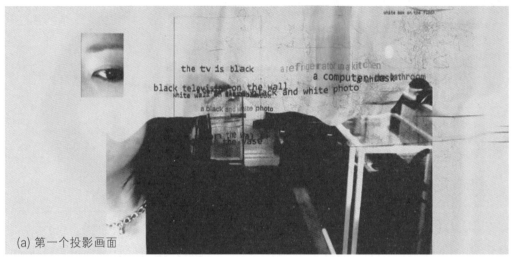

(a) 第一个投影画面

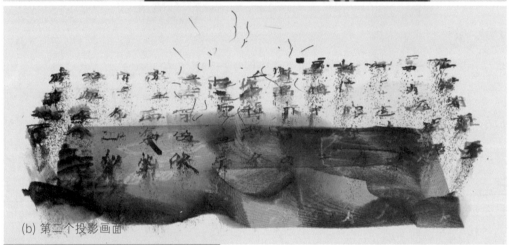

(b) 第二个投影画面

图 2-16 符号系统可视化生成效果

的目标纹理。

3. Les Pissenlits

Les Pissenlits 是由法国数字艺术先驱 Michel Bret 和 Edmond Couchot 创作的交互装置作品，该作品展示了一套由 9 个蒲公英投影组成的装置，当静默状态时，这些虚拟的蒲公英以微妙的动作随风自然摆动；当观众对着传感器吹气时，蒲公英的种子和冠毛会模拟自然受力状态下的传播状态向各个方向飞去，并在半空中重新定向时缓慢下落。然后茎在等待新的互动时再生，如图 2-18 所示。该作品的原始版本于 1990 年推出，它是首批以三维计算机图像为特征的交互式数字艺术作品之一。

4. Forest of Resonating Lamps-One Stroke

Forest of Resonating Lamps-One Stroke 是由艺术团队 teamLab 创作的一个大型

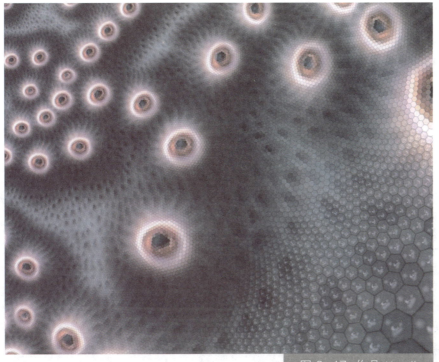

图 2-17 作品 *Hexells*

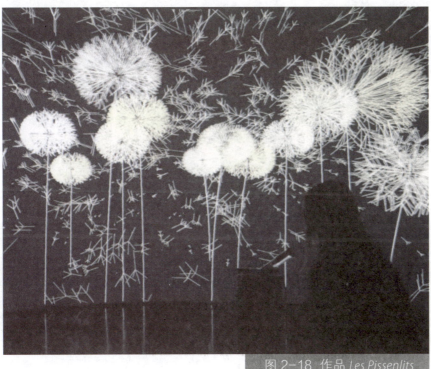

图 2-18 作品 *Les Pissenlits*

交互装置。该装置由数个呼吸灯在空间中构成一片森林的形态，当观众站在一盏灯附近时，它会发出一种能引起共鸣的颜色的光芒，如图2-19所示。灯光以当前的呼吸灯为起点，分为两条路径传播到最近的两盏灯，继而将相同的颜色传输到其他灯，并持续扩散。传输的光在每盏灯上作为强光共振一次，然后关闭，直到所有灯都亮起一次，最后返回到起始的那盏灯。灯的光照变化响应人的交互行为，成为两条穿过所有灯的光线通路，如图2-20所示。

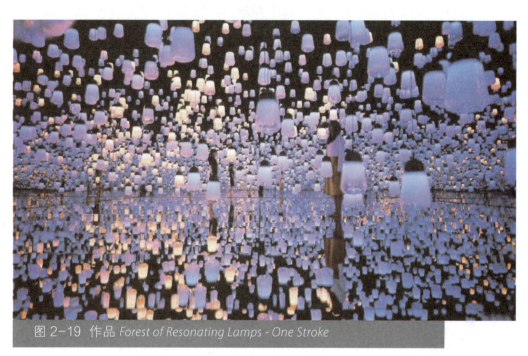

图2-19 作品 *Forest of Resonating Lamps - One Stroke*

灯具的布置由算法确定，考虑到灯具高度、方向和三维路径（光路）的平滑度变化和分布，所有看似随机分散的灯都由一条连续的线连接，其中每盏灯到与其三维距离最近的灯相连，通过这种方式布置灯，与人交互的灯光始终传播到最近的灯，并且毫无故障地通过所有灯，最终返回起点。人们在装置中不断地进行交互，感受

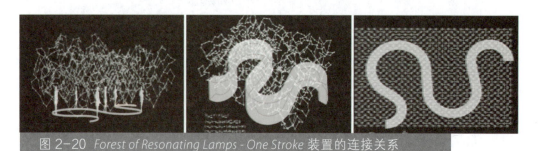

图2-20 *Forest of Resonating Lamps - One Stroke* 装置的连接关系

灯光的自然流动所象征的信息传播，并在这种连续的空间灯光运动状态中感受到他人的存在。

5.《面目全非》

《面目全非》是由湖北工业大学的许嘉玥创作的交互艺术装置，该交互装置将信息传播过程中的失真现象及其特性提取出来并可视化，借助 TouchDesigner 这一节点式可视化编程平台，实现装置的交互界面制作和艺术效果生成。一旦用户接近该交互装置，它就会开始观察并指引用户的行为，在后台中选择性执行算法，在装置界面中给用户呈现动态多样的面部形变效果，如图 2-21 所示。该装置从纷繁的信息世界和其中的失真现象受到启发，融合多种感官元素来呈现艺术效果，提升交互装置的可探索性，增加用户的参与度并引发用户思考，如图 2-22 所示。

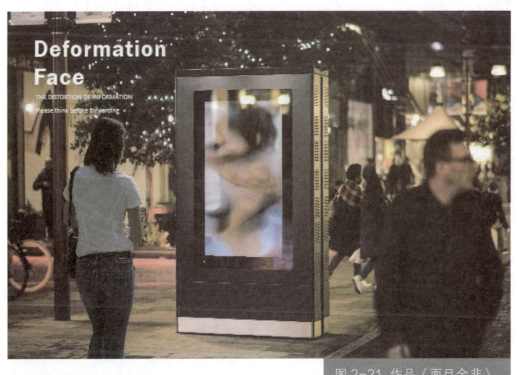

图 2-21 作品《面目全非》

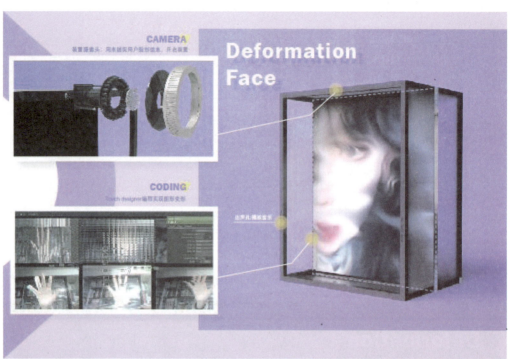

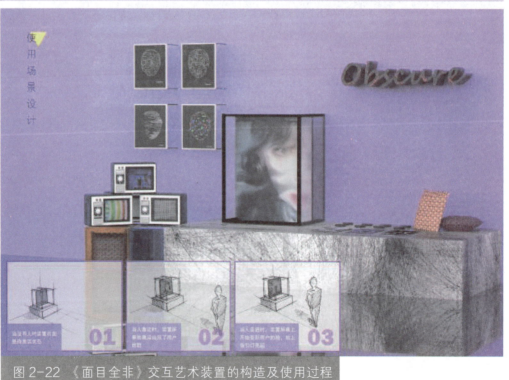

图 2-22 《面目全非》交互艺术装置的构造及使用过程

2.4 基于体感交互技术的交互艺术装置

体感交互是一种基于识别人类动作和姿态来操纵设备的交互方式，兴起于游戏产业。继鼠标和多点触摸之后，体感交互被称为"第三次人机交互革命的原点"，是使人机交互更加自然的重要转折。

2.4.1 Kinect 体感交互

Kinect 是典型的体感交互设备，主要功能包括深度检测、骨骼跟踪、人脸识别以及语音识别等。Kinect 由微软公司开发，Kinect 一词是英文 kinetics（动力学）与 connection（连接）两字的自创词汇，即通过动力进行连接。这一设备开发目的是应用于 Xbox 360 和 Xbox One 主机，让玩家不需手持或踩踏控制器，而是使用语音指令或手势操作 Xbox 360 和 Xbox One 的系统界面。它也能捕捉玩家全身上下的动作，用身体来进行游戏，带给玩家"免控制器"的游戏与娱乐体验。技术详细介绍见第 5 章 Kinect 体感交互。

1. *Penguins Mirror*

Penguins Mirror 是艺术家 Daniel Rozin 在纽约 Bitforms 美术馆进行个人展览中展出的一部互动装置作品，如图 2-23 所示。该装置由 450 个底部带有马达的毛绒企鹅组成，通过 Kinect 捕捉参与者的动作，并巧妙地利用企鹅正面与背面的黑白差别和企鹅的旋转动作，把玩具矩阵转化成一面镜子，通过黑白色调转换相应 Kinect 捕捉的人体运动轮廓，实时反应参与者的姿态。Daniel Rozin 希望通过这种

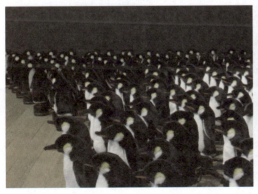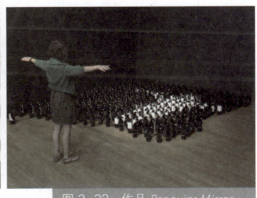

图 2-23 作品 *Penguins Mirror*

现场实时互动的方式，来让参与者从中去思考自己和互动对象之间的关系。

2. Body RemiXer

收录在 2020 年 SIGGRAPH 艺术论文单元的作品 *Body RemiXer* 是由 John Desnoyers Stewart 团队设计的，用拓展身体来刺激社交联系的混合现实装置，如图 2-24 所示。

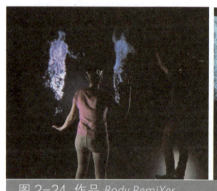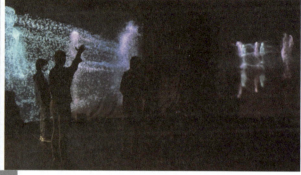

图 2-24 作品 *Body RemiXer*

作品使用头戴式 VR 设备、Kinect 以及投影设备，探索了沉浸式技术的潜力，加强了 VR 体验者与投影体验者之间共同感受的联系。当 Kinect 追踪到参与者时，就会将参与者的轮廓转变为虚拟的粒子云。装置将通过判断参与者之间的互动提供不同的视觉与听觉反馈。

Body RemiXer 的一个重要创新就是创造一个适合不同程度探索性与开放度的体验。不同环境下的参与者可以独自与自己的粒子云效果进行互动，同时装置鼓励他们与不同环境中的参与者互动以产生社交联系。VR 体验者可以在三个模式下互动：

（1）个人模式。在个人模式下，每个人的粒子云效果都有独特的颜色，代表每个人的独特性、明确性；

（2）交换模式。在交换模式下，不同环境的人相互击掌可以激活粒子，粒子在两个人中间流动，代表他们产生的联系。

（3）一致模式。在一致模式下，参与者可以触摸对方的手，自身的粒子云也将被对方的粒子云覆盖，让沉浸者的注意力能够集中在双方的关系上。*Body RemiXer* 不单单是一个沉浸的交互装置，同时也是一个探索社交实验的平台。

2.4.2　Leap Motion 体感交互

Leap Motion 是一种计算机硬件传感器设备，该设备将手和手指的运动作为输入，类似于鼠标，但不需要直接接触。该设备并不是为了取代鼠标、键盘或者手绘板，它可以与这些已有设备协同办公。Leap Motion 可以追踪双手的姿势，甚至每根手指的位置与运动数据，精度高、响应速度快，几乎可以无延时地完成交互过程。

Leap Motion 控制器是一个小型 USB 外接设备，可以朝上放置在桌面或者安装在 VR 设备上。该设备装备两个单色红外摄像机和三个红外 LED，观察大约 1 米的半球区域，摄像机每秒产生近 200 帧反射数据，然后通过 USB 将数据发送到主机。在 Leap Motion 软件中分析两个摄像机接收的二维帧数据，最终合成为三维数据。与 Kinect 体感设备一样，使用 Leap Motion 进行的交互设计也会在一定程度上受到感应区域的限制。

1. Beautiful Chaos

Beautiful Chaos 是由 Nathan Selikoff 专门为 Leap Motion 设计的一款实验性的互动艺术应用程序，2013 年在奥兰多首次展出，如图 2-25 所示。

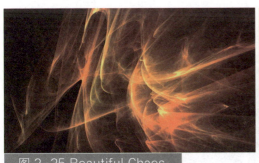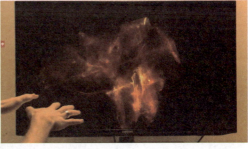

图 2-25 Beautiful Chaos

开始运行程序，当未检测到手势时，程序将显示随机线条；当参与者开始用 Leap Motion 控制器与此应用进行交互时，数百万个光点会移动和旋转，可以尝试用手去控制运用数学公式生成的抽象图形，并且每次生成的形状都是新奇有趣的。之所以称其为实验性的，是作者认为这款应用程序没有其他应用程序的目标性（如有效地完成工作、玩游戏等），而是希望用户能够在应用程序中获得一种艺术的体验。

2. *Growth*

2013 年在 SEABA 的 South End Art Hop 上展出的 *Growth* 是艺术家 Craig Winslow 团队设计的一个手势互动装置，如图 2-26 所示。

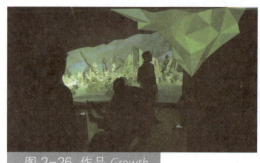
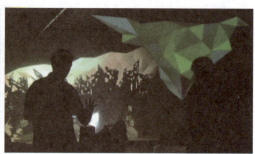

图 2-26 作品 Growth

Growth 营造了一个自然的森林虚拟场景,而 Leap Motion 提供了自然的交互方式,参与者的手势将直接控制虚拟森林的环境以及实体装置的灯光。艺术家通过这样的交互体验,希望人们能够注意到自己与自然世界的关系,以使人对自然产生敬畏的体验。

3. Resonance

Resonance 是由 TISH 工作室团队为美国加州硅谷的创新科技博物馆设计的声画互动装置,如图 2-27 所示。

Resonance 通过 Leap Motion 识别参与者的手势变化完成与数字水面的实时互动,同时配合声音反馈,鼓励参与者与水进行对话,同时营造出一种亲密的沉思氛围,利用声音和色彩在科技馆中营造沉浸式的体验。数字水面是实时渲染,无须后期制作,声音也是实时生成的。

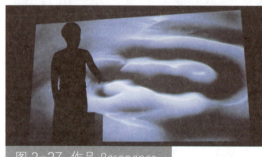

图 2-27 作品 Resonance

2.5 基于人工智能的交互艺术装置

在计算机与互联网技术飞速发展的今天,"智能化"的概念通过各种手机应用、智能产品、机器人以及人工智能的形式进入人们的生活中。智能化产品给人们带来

了更为便捷与自然的使用和服务体验。在交互艺术装置的创作过程中,智能化交互又能对交互过程带来怎样的改变呢,人们又可以运用哪些人工智能技术呢?人工智能算法从模拟人所具备的能力划分,可以包括语音识别、语音合成、计算机视觉、自然语言处理等,通过这些算法的组合,使人机交互的形式更丰富,交互效果更精确,交互行为更自然。

1. *Classification Cube*

Classification Cube 是艺术家 Avital Meshi 的交互艺术装置,一个10英尺×10英尺×10英尺的由不透明氨纶织物包围的私密空间,如图2-28所示,该作品收录于SIGGRAPH 2020会议长篇论文。

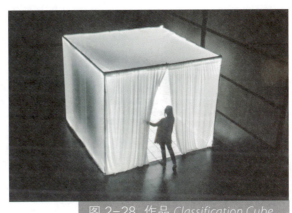

图2-28 作品 *Classification Cube*

空间内部是两个并排的垂直显示器:其中一个展示了预先录制的动画人物循环视频;另一个监视器连接到立方体内部的网络摄像头,并呈现内部空间的实时视频。分类立方体装置中使用的是现成的、预先训练的算法。装置通过算法对参与者进行人脸检测,得出年龄(0~100岁)、性别(男/女)以及情绪信息(愤怒、悲伤、厌恶、害怕、高兴、惊讶或中性),如图2-29所示。最后,动作识别模型识别身体动作,并根据

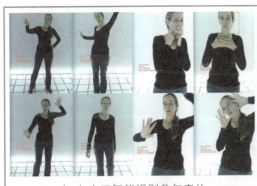
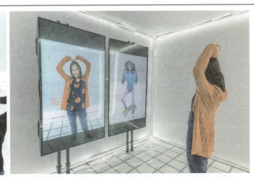

(a)人工智能识别参与者的性别、年龄与情绪

(b)参与者根据人工智能的判断改变行为

图2-29 *Classification Cube* 技术细节

400种不同的人类动作类别对它们进行分类,例如跳跃、跳舞和踢腿,等等。屏幕将显示分类的结果,参与者可以观察到自己的运动表现是如何调节人工智能结果:例如如果我站直了,系统会把我归类为"更年轻"吗?

艺术家认为当日常生活中人工智能越来越普遍时,人们也面临着不断被人工智能筛选与甄别的可能。但大多数情况,这个过程并不会被意识到。用于训练人工智能的数据库往往不包括小众或边缘化群体,这也在一定程度上反映出社会的差异与偏见。而装置把甄别的过程透明化、公开化,可以让参与者在看到自己表现对应标签的同时也反思社会的差异与偏见。

2. *Blind Landing*

在SIGGRAPH Asia 2020会议展出的 *Blind Landing* 是韩国艺术家Jooyoung oh的互动艺术装置,如图2-30所示。装置由一个跟踪脑电波和眼球运动的头盔和一个分析YouTube视频帧的人工智能软件组成。其灵感来自小说《夜空》,飞行员受过训练,依靠技术飞行,而不是相信自己的感觉。该作品构建了一个控制室,在这里,观众是一名飞行测试员。该装置展示了视觉刺激如何通过算法影响观众的行为模式,并使观众不盲从社交网络的喜好。为了更好地参与,观众可以戴上头盔,观看由人工智能软件分析的视频,该软件还会用颜色标记观看者最常看到的视频部分。

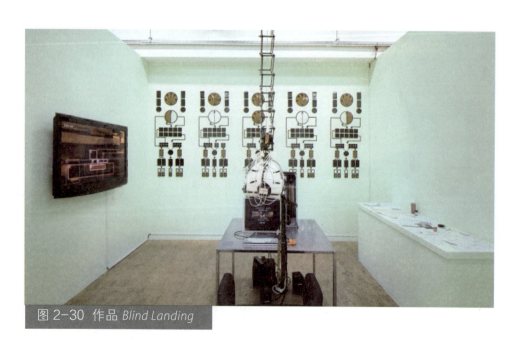

图2-30 作品 *Blind Landing*

Blind Landing 的细节如图 2-31 所示。在技术方面，对原始的脑电图、脑信号进行预处理以去除噪声，然后提取诸如伽马功率之类的适当特征，用机器学习模型（例如卷积神经网络）作为分类模型，使用 ACT-R 架构作为虚拟查看器的仿真。视觉模型带有五个视频剪辑片段作为测试。然后，对该模型进行编程，以查看带有对象检测的影片中的每个对象。根据预测的优先级，将参与者的注意力水平数据显示在五个有红色阴影渐变的 AI 查看器旁。为了便于交互，预先模拟了算法推荐的五个相似内容。这样，观众就可以通过欣赏视频并检查其视线来与作品互动。这也是为了让参与者意识到在便利的社交网络算法中隐藏了哪些限制。该装置的目的是引导观众从信任和盲从社交网络算法中清醒过来，展示世界的真实和反常。

（a）参与者需佩戴带有检测脑电波和眼动功能的头盔　　（b）人工智能用颜色标记参与者的专注与眼动数据

图 2-31 *Blind Landing* 装置细节

3. *Imaginary Soundwalk*

Imaginary Soundwalk 是日本艺术家德井直生的交互装置，如图 2-32 所示。人们只要看一眼照片，就能想象出与画面所匹配的声音：海滩的风景可能会让我们想起海浪撞击的声音；一张繁忙的十字路口的图片可能会让你仿佛听到喇叭和街道广告的声音。*Imaginary Soundwalk* 是一个研究这种无意识行为的声音装置。

Soundwalk 是一个术语，指的是以倾听环境为重点的行走行为。装置基于最新发展的跨模态信息检索技术，如从图像到音频，文本到图像，使用了深度学习技

术。输入指定视频后,系统通过两个模型进行训练:一个是完整建立好的、预先训练的图像识别模型,用以处理帧图像;另一个是卷积神经网络模型,以声谱图像的形式读取音频,并不断进化,使其输出的分布尽可能接近第一个模型。经过训练,这两个模型可以从庞大的环境声音数据中检索与场景匹配的声音文件。

该装置由显示器、扬声器和平板电脑组成。观众可以想象自己正在谷歌地图上漫步,显示器会显示周围的景色并播放选定的声音,播放声音之前会留出一些时间空隙让观众自行遐想。观众可以使用平板电脑行走在虚拟的场景里。人工智能产生的声音场景有时会让我们惊叹不已,但偶尔也会忽略文化背景的合理性(例如格陵兰冰原上的海浪声)。这些差异和错误能让我们思考想象的运行机制,以及我们周围的丰富多样的声音环境。装置在一定程度上强化人们的联觉思维,阐明人们天马行空的想象力。

图 2-32 作品 *Imaginary Soundwalk*

第 3 章 Arduino

3.1　Arduino 简介

Arduino 是一款便捷灵活、方便上手的开源电子原型平台，包含硬件（各种型号的 Arduino 开发板）和软件（Arduino IDE）两部分。

硬件部分指可以用于电路连接的 Arduino 开发板，通过连接各种各样的传感器来感知环境，控制灯光、马达等输出设备来反馈、影响环境，进而实现人机交互。Arduino 开发板型号很多，常用的有 Arduino Uno、Arduino Nano、Arduino Leonardo（如图 3-1）、Arduino Mega 2560 等。以 Arduino Leonardo 为例，常用的引脚有数字引脚（取值范围是 0~13）、模拟引脚（A0~A5）、GND、5V。

在实际使用中通常需要用到扩展板，它是最常用的 Arduino 外围硬件之一，主要用于连接其他传感器，可以节约连接线和其他模块，如图 3-2 所示。在面包板上接插

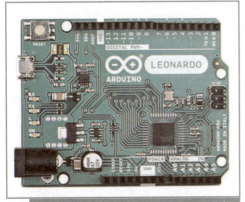

图 3-1　Arduino Leonardo 开发板

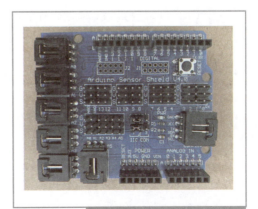

图 3-2　Arduino 扩展板

图 3-3 Arduino IDE

元件固然方便，但还需要一定的电子知识来搭建各种电路及转接，而使用扩展板只需要通过连接线，把各种模块接插到扩展板上即可，从而快速地搭建出新的项目。

软件部分则是计算机中的程序开发环境——Arduino IDE，如图 3-3 所示。用户在 IDE 中编写程序代码，编译成二进制文件，上传到 Arduino 开发板执行程序。

3.1.1 程序示例

本节以 Arduino Leonardo 开发板的具体使用过程为例，介绍 Arduino 软硬件的操作过程。首先，在官方网站（https://www.arduino.cc/）下载并安装 Arduino 的集成开发环境（Integrated Development Environment，IDE）。

为了测试 Arduino Leonardo 电路板是否正常工作，加载一个最简单的代码（例如 Blink），同时，通过简单的操作熟悉如何将程序上传到开发板中运行。

图 3-4 Arduino IDE 中打开 Blink 代码

在 Arduino IDE 中选择"文件"→"示例"→01.Basics→Blink 命令，如图 3-4 所示，打开 Blink 代码（案例 3-1）。Arduino Leonardo 电路板上有标有 L 的 LED 灯，这段测试代码就是让这个 LED 灯闪烁。

【案例3-1】LED 灯闪烁（Blink）

```
void setup() {
  pinMode(LED_BUILTIN, OUTPUT);
}
```

```
void loop() {
  digitalWrite(LED_BUILTIN, HIGH);    // LED 灯亮（HIGH 表示高电平）
  delay(1000);                         // 等待 1000ms
  digitalWrite(LED_BUILTIN, LOW);     // LED 灯灭（LOW 表示低电平）
  delay(1000);                         // 等待 1000ms
}
```

Arduino 代码包括两个核心函数 void setup() 和 void loop()。void setup() 是程序的初始化函数，只执行一次。void loop() 是程序主体，反复执行。pinMode(pin,mode) 函数用于配置引脚为输入或者输出模式，是一个无返回值的函数。pinMode() 函数有两个参数 pin 和 mode，pin 表示要配置的引脚代号，mode 表示设置的模式（INPUT 输入模式和 OUTPUT 输出模式），其中 INPUT 用于读取信号，OUTPUT 用于输出控制信号。digitalWrite(pin,value) 函数用于设置引脚的输出电压为高电平或低电平，也是一个无返回值的函数。digitalWrite（ ）函数有两个参数 pin 和 value，pin 表示引脚，value 表示输出的电平：HIGH（高电平）或 LOW（低电平）。delay(ms) 是延迟时间函数，参数 ms 是整数，表示时间（以毫秒为单位）。因此，该程序实现"点亮→等待一秒→熄灭→等待一秒"，如此反复，实现闪烁的效果。

写完一段代码后需要验证一下代码有无错误。单击"验证" ✓，如图 3-5 所示，界面下方显示"编译完成"，标识代码无误。以后写代码的过程中，输入完代码，都需要校验一下，然后再上传到 Arduino 开发板中。

在将程序上传到 Arduino 开发板之前，还要查验 Arduino 开发板型号以及相应的串口。选择"工具"→"开发板"→ Arduino Leonardo 命令，如图 3-6 所示，设置开发板型号。

然后设置串口，选择"工具"→"端口"→ COM3（Arduino Leonardo）命令，如图 3-7 所示。注意：每台计算机设备管理器显示的串口不同。

图 3-5 程序验证

图 3-6 设置开发板型号

最后,单击"上传"按钮,如图3-8所示,界面下方显示"上传成功",表示程序已经上传到 Arduino 开发板中。

程序上传完毕后就可以看到程序运行的效果:Arduino Leonardo 板上标有 L 的 LED 灯在闪烁,如图 3-9 所示。

3.1.2 串口监视器

串口监视器是开发环境 IDE 中的重要功能,可以监控串行接口(简称串口)的通信状况,是能看到程序具体执行情况的输出窗口。Arduino 开发板与计算机的通信方式就是串行通信,在 Windows 中,串口称为 COM,并以 COM1、COM2 等编号标识不同的串口。如果想让 Arduino 开发板回传数据,则需要在编写程序的时候添加相关的代码指令,这就是串口监视器的指令。

图 3-7 设置串口

图 3-8 上传程序

图 3-9 Arduino Leonardo 板上标有 L 的 LED 灯闪烁

在 Arduino IDE 中，选择"工具"→"串口监视器"命令，打开串口监视器，如图 3-10 所示。

图 3-10 打开串口监视器

在案例 3-1 代码的基础上，修改代码让串口控制灯亮（案例 3-2），在串口监视器中输入字符 1 点亮 LED 灯，输入字符 0 熄灭 LED 灯。setup() 函数中增加串口初始化代码 Serial.begin(9600)，同时在串口监视器的右下角要选择波特率 9600b/s（串口监视器中默认选项为波特率 9600b/s）。在串口监视器的输入框中输入字符 1，单击"发送"按钮，可以将输入框内输入的数据送到 Arduino 的串口。Arduino 的串口通过 Serial.read() 函数读取数据，读到字符 1 点亮 LED 灯，读到字符 0 熄灭 LED 灯。

【案例 3-2】串口控制灯亮

```
void setup() {
  pinMode(LED_BUILTIN, OUTPUT);
  Serial.begin(9600);
}
void loop() {
  if (Serial.available()>0)
  {
    char ch=Serial.read();
    if (ch=='1')
      digitalWrite(LED_BUILTIN,HIGH);
```

```
    else if (ch=='0')
      digitalWrite(LED_BUILTIN,LOW);
  }
}
```

图 3-11 串口监视器输出结果

在案例 3-2 代码的基础上，修改代码让串口具备程序调试功能(案例 3-3)。通过 Serial.println() 函数从串行端口输出数据，跟随一个回车。在串口监视器中输入字符 1 点亮 LED 灯，同时串口监视器的中心显示区域输出 LED 灯的状态；输入字符 0 熄灭 LED 灯，同时串口监视器的显示区域输出 "Hello world!"，如图 3-11 所示。

【案例 3-3】 串口调试功能

```
void setup() {
  pinMode(LED_BUILTIN, OUTPUT);
  Serial.begin(9600);
}
void loop() {
if (Serial.available()>0)
  {
    char ch=Serial.read();
    if (ch=='1')
    {
      digitalWrite(13,HIGH);
      Serial.println(digitalRead(LED_BUILTIN));
    }
    else if (ch=='0')
    {
      digitalWrite(LED_BUILTIN,LOW);
      Serial.println("Hello world!");
    }
```

```
    }
}
```

3.1.3 面包板

面包板是一种搭建电路的电子元件。因为早期制作电路时，人们会用到家中做面包的板子，并在板子上连接导线等，面包板因此得名。面包板是制作临时电路和测试原型的常见元件，其上有很多小插孔，各种电子元器件可根据需要随意插拔，节省电路的组装时间，而且元件可以重复使用，非常适合电子电路的组装、调试和训练，能同时容纳最简单和最复杂的电路，因而被广泛使用。面包板使用热固性酚醛树脂制造，板底有金属条，使用前应确定哪些元件的引脚需要连在一起，再将要连接在一起的引脚插入同一组的 5 个小孔中。

面包板有各种规格，如 170 孔（35mm×47mm），400 孔（85mm×55mm），800 孔（165mm×55mm）等。每块面包板的四边都有凸起和凹槽，同一大小规格的面包板可以进行拼接使可用空间变大。如图 3-12 所示，面包板的上下两侧分别有两列插孔，一般是作为电源引入的通路。上方第一行标有"+"的一列有 5 组插孔，每组 5 个（内部 5 个孔连通），均为正极。上方第二行标有"-"的一列有 5 组插孔，每组 5 个（内部 5 个孔连通），均为接地。面包板下方第一行与第二行结构同上。如需用到整个面包板，通常将"+"与"+"用导线连接起来，"-"与"-"用导线连接起来。

连接孔分为上下两部分，用来插接原件和跳线，是主工作区。同一列中的 5 个插孔（即 a-b-c-d-e，f-g-h-i-j）是互相连通的；列和列（即 1～30）之间以及凹槽上下部分（即 e 和 f）是不连通的。在面包板的中间有一个长长的凹槽，说明上下两部分是断开的，中间的距离可以插入标准窄体的芯片，同时方便用镊子伸到集成电路下面取出集成电路。

使用面包板时有以下注意事项：

（1）必须修理整齐多次使用过的集成电路的引脚；采用边安装边调试的方法。

（2）连线要求紧贴在面包板上，以

图 3-12 面包板

免因碰撞弹出面包板,造成接触不良。

(3)在布线过程中,要求把各元器件放置在面包板上的相应位置以及将所用的引脚号标在电路图上,保证调试和查找故障的顺利进行。

(4)避免集成电路的粗暴插拔,以免引脚折在插孔内;不要将金属线折断在插孔内。

使用 LED 灯、电阻、电源和导线,在面包板上制作一个简易小型串联电路,将 3 个 LED 灯和 3 个电阻与电源串联起来,如图 3-13 所示。

使用 LED 灯、电阻、电源和导线,在面包板上制作一个简易小型并联电路,将 1 个电阻与电源串联,然后与 3 个 LED 灯串联起来,如图 3-14 所示。

将 Arduino 与面包板结合可以拓展 Arduino 的连接能力,快速搭建更复杂的电路结构,以便复杂程序的实现,案例 3-4 通过在面包板上搭建并联电路并与 Arduino 的 PIN 口连接,进行了多个 LED 灯闪烁控制的实验,连线如图 3-15 所示。

【案例 3-4】Arduino 与面包板控制多个 LED 灯顺序点亮并倒序熄灭

```
void setup()
{
  for(int i=8;i<11;i++)        // 设置 8~10 号引脚为输出状态
    pinMode(i,OUTPUT);
}
void loop() {
  for(int i=8;i<11;i++){        // 依次让每个引脚的 LED 灯点亮并持续 1s
    digitalWrite(i,HIGH);
    delay(1000);
  }
  for(int i=10;i>7;i--){        // 倒序熄灭每个引脚的 LED 灯
    digitalWrite(i,LOW);
     delay(1000);
  }
}
```

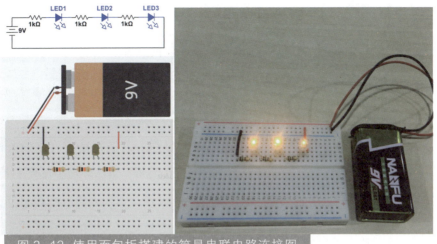

图 3-13 使用面包板搭建的简易串联电路连接图

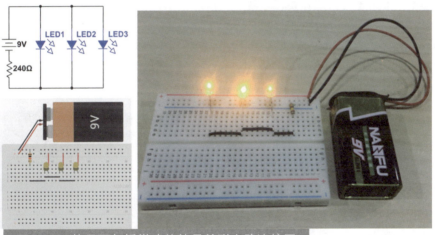

图 3-14 使用面包板搭建的简易并联电路连接图

图 3-15 多个 LED 灯顺序点亮并倒序熄灭的硬件连接图

3.2 传感器

3.2.1 概述

Arduino 可以连接丰富的传感器,用来感知环境和接收用户的交互行为,实现"人-机-环境"的交互。将常用的感知环境的传感器汇总,如图 3-16 所示,有感知环境光的传感器,如光敏传感器、光线传感器、灰度传感器、颜色传感器、IIC 颜色传感器;感知环境声音的传感器,如声音传感器;感知环境温湿度的传感器,如温湿度传感器、线性温度传感器、土壤湿度传感器;感知水情况的传感器,如水位传感器、水流量传感器、水温传感器、雨水传感器、水蒸气传感器;感知特殊环境的传感器,如火焰传感器、酒精传感器、气体烟雾传感器、PM2.5 传感器。传感器的输出类型和感应范围如表 3-1 所示。

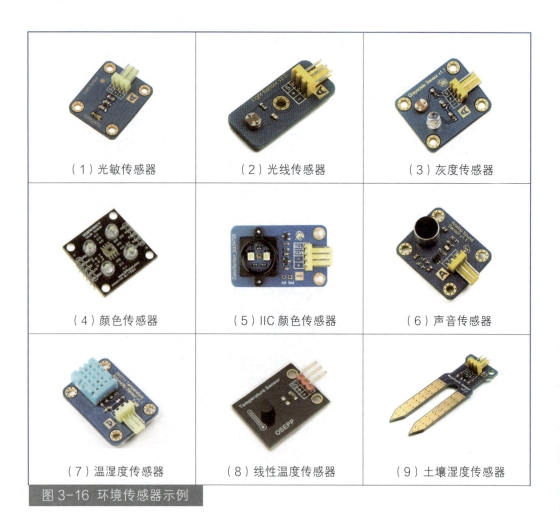

图 3-16 环境传感器示例

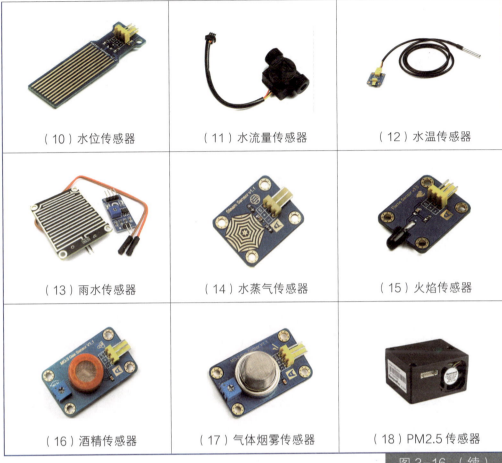

图 3-16（续）

表 3-1 环境传感器详情

序号	名 称	说 明	输出类型	测量范围
1	光敏传感器	可见光感应	模拟量	1～5000
2	光线传感器	环境光感应	模拟量	0～1023
3	灰度传感器	色彩感应	模拟量	0～511
4	颜色传感器	色彩感应	模拟量	红、绿、蓝数值
5	IIC 颜色传感器	色彩感应	模拟量	色温、亮度、红、绿、蓝及白光数值
6	声音传感器	声音感应	模拟量	0～1023
7	温湿度传感器	温湿度感应	模拟量	0~50℃，误差2℃，湿度范围随温度变化
8	线性温度传感器	温度感应	模拟量	－40℃～+110℃，误差0.5℃

续表

序号	名 称	说 明	输出类型	测量范围
9	土壤湿度传感器	土壤湿度感应	模拟量	0～1023
10	水位传感器	水位感应	模拟量	0～4cm
11	水流量传感器	水流量感应	模拟量	1～30L/min±1%
12	水温传感器	水温感应	模拟量	-55℃～+125℃
13	雨滴传感器	雨量感应	数字量和模拟量	是否有水滴输出高低电平,也可以输出雨量大小
14	水蒸气传感器	水蒸气感应	模拟量	0～1023
15	火焰传感器	热源感应	模拟量	火源或波长在760～1100nm范围内的热源
16	酒精传感器	酒精气体感应	模拟量	10~1000ppm 酒精
17	气体烟雾传感器	烟雾感应	模拟量	0～1023
18	PM2.5传感器	颗粒物感应	模拟量	PM1.0、PM2.5、PM10、0.3μm及以上颗粒

触觉感知等用户交互传感器包括触摸传感器、IIC触摸传感器、红外热释电传感器、复眼传感器、按钮模块、摇杆模块等,如图3-17所示。传感器的输出类型和感应范围如表3-2所示。

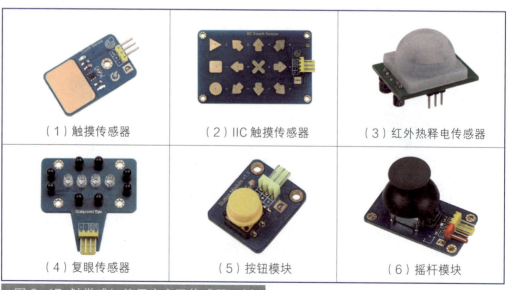

图3-17 触觉感知等用户交互传感器示例

表 3-2　触觉感知等用户交互传感器详情

序号	名称	输入	输出类型	测量范围
1	触摸传感器	电容感应	数字量	1，0
2	红外热释电传感器	热释电感应	数字量	1，0
3	IIC 触摸传感器	电容感应	数字量	12 个触摸通道分别的电平
4	复眼传感器	红外光感应	模拟量	上、下、左、右 4 路 0～255
5	按钮模块	按键开关	数字量	1，0
6	摇杆模块	摇杆电位器	模拟量 + 数字量	x、y 双轴偏移量 + Z 轴按键状态

运动传感器感知用户或者被测量对象的运动状态，包括超声波传感器、电子罗盘、震动传感器、红外寻线传感器、滑条电位计、继电器开关、九轴姿态传感器、三轴加速度计、旋转角度电位计等，如图 3-18 所示。传感器的输出类型和感应范围如表 3-3 所示。

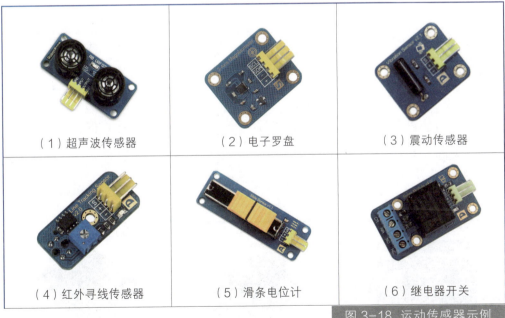

(1) 超声波传感器　　(2) 电子罗盘　　(3) 震动传感器
(4) 红外寻线传感器　　(5) 滑条电位计　　(6) 继电器开关

图 3-18　运动传感器示例

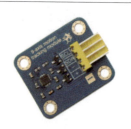 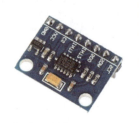 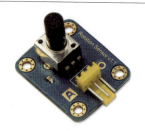

（7）九轴姿态传感器　　　　（8）三轴加速度计　　　　（9）旋转角度电位计

图 3-18 （续）

表 3-3　运动传感器详情

序号	名称	输入	输出类型	测量范围
1	超声波传感器	超声波感应	数字量	1～500cm
2	电子罗盘	磁力感应	模拟量	三轴坐标变化值
3	震动传感器	震动感应	数字量	1，0
4	红外寻线传感器	反射光电感应	数字量	1，0
5	滑条电位计	滑块位置感应	模拟量	0～511
6	继电器开关	电流感应	数字量	1，0
7	九轴姿态传感器	姿态感应	模拟量	三轴陀螺仪、三轴加速度计及三轴磁力计数值输出
8	三轴加速度计	加速度感应	模拟量	三轴数值变化值
9	旋转角度电位计	旋转角度感应	模拟量	0～300°

物理量测量传感器包括磁感应传感器、电流传感器、电压传感器、电磁铁传感器等，如图 3-19 所示，此外还有用于硬件搭建的逻辑模块和其他功能性模型，如 RTC 时钟模块。传感器的输出类型和感应范围如表 3-4 所示。

（1）磁感应传感器　　　　（2）电流传感器　　　　（3）电压传感器

图 3-19 物理量测量及其他传感器示例

| （4）电磁铁模块 | （5）逻辑模块 | （6）RTC 时钟模块 |

图 3-19 （续）

表 3-4 物理量测量及其他传感器详情

序号	名称	输入	输出类型	测量范围
1	磁感应传感器	磁力感应	数字量	1，0
2	电流传感器	电流感应	模拟量	0～5A
3	电压传感器	电压感应	模拟量	0.02～25V
4	电磁铁模块	电磁模拟	数字量	1，0
5	逻辑模块	与、或、非门逻辑	数字量	1，0
6	RTC 时钟模块	日历、时钟信息	数字量	日历、时钟信息

上述传感器的输出类型包括数字量和模拟量两类，数字量的输出为高电平（数值为1）和低电平（数值为0），模拟量的输出为连续的数值。下面将通过触摸传感器、震动传感器和红外热释电传感器详细介绍输出为数字量的传感器的使用方法，包括与 Arduino 开发板的连线方式和读取传感器数值的程序。通过声音传感器、超声波传感器和温湿度传感器，介绍输出为模拟量的传感器的使用方法。

3.2.2 触摸传感器

触摸传感器是一个基于电容感应的触摸开关模块，人体或金属在传感器金属面上的直接触碰或者隔着一定厚度的塑料、玻璃等材料的接触都会被感应到，其感应灵敏度随接触面的大小和覆盖材料的厚度有关。触摸传感器共引出三个引脚，分别是信号 S、电源正 VCC、电源地 GND，与 Arduino 开发板连接如图 3-20，可以将传感器 S 端口连接到 Arduino 开发板的数字引脚，5V 和 GND 分别接到电源的 +5V 和 GND。

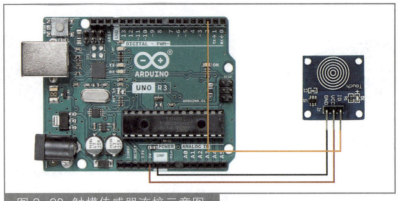

图 3-20 触摸传感器连接示意图

案例 3-5 使用触摸传感器控制 Arduino 开发板上的 LED 灯,当手指触摸到感应部分时,传感器输出高电平,LED 灯亮起;当没有触碰感应部分时,传感器输出低电平,LED 灯熄灭。

【案例 3-5】触摸传感器控制 Arduino 开发板上的 LED 灯

```
int KEY=2;                        // 连接触摸传感器到数字接口 2
void setup()
{
  pinMode(LED_BUILTIN, OUTPUT);
  pinMode(KEY, INPUT);            // 设置触摸传感器的连接引脚为输入模式
}
void loop()
{
  if(digitalRead(KEY)==HIGH)                  // 读取触摸传感器的状态值
   {
     digitalWrite(LED_BUILTIN, HIGH);  // 如果获取电平为高,则打开 LED 灯
   }
   else
   {
     digitalWrite(LED_BUILTIN, LOW);   // 如果获取电平为底,则关闭 LED 灯
   }
}
```

3.2.3 震动传感器

震动传感器能感知微弱的震动信号,可实现与震动相关的互动作品。核心传感器是一种弹簧型无方向性振动感应器件,它可以任意角度触发,在静止时任何角度都为开路 OFF 状态,当受到外力碰撞或者大力晃动时,弹簧变形和中心电极接触导通,使两个引脚瞬间为导通 ON 状态,当外力消失时,电路恢复为开路 OFF 状态。震动传感器共引出 3 个引脚,分别是信号 S、电源正 VCC、电源地 GND,与 Arduino 开发板连接如图 3-21,可以将传感器 S 端口连接到 Arduino 开发板的数字引脚。

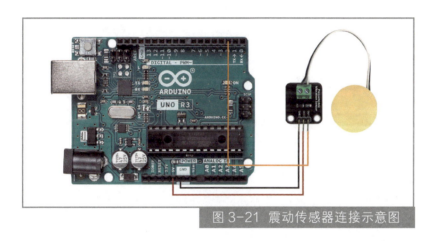

图 3-21 震动传感器连接示意图

案例 3-6 使用震动传感器控制 Arduino 开发板数字 13 引脚的 LED 灯。

【案例 3-6】震动传感器控制外接 LED 灯

```
int hzPin=2;
int ledPin=13;
int hzState=0;
void setup() {
  pinMode(ledPin, OUTPUT);
  pinMode(hzPin, INPUT);
}
void loop(){
  hzState=digitalRead(hzPin);
  if (hzState==LOW)
  {
```

```
    digitalWrite(ledPin, HIGH);
  }
  else {
    digitalWrite(ledPin, LOW);
  }
}
```

3.2.4 红外热释电传感器

红外热释电传感器是一款基于热释电效应的人体热释运动传感器,能检测到人体或动物身上发出的红外线,配合菲涅尔透镜能使传感器探测范围更远更广。可在控制器上编程应用,通过 3P 传感器连接线插接到专用传感器扩展板上使用,可以轻松实现人体或动物检测相关的互动效果。

基于红外线技术的自动控制产品,当有人进入开关感应范围时,专用传感器探测到人体红外光谱的变化,自动输出高电平,人不离开感应范围,将持续输出高电平;人离开后,开关延时自动关闭负载。红外热释电传感器引出三个引脚,分别是信号 S、电源正 VCC、电源地 GND,与 Arduino 开发板的连接如图 3-22 所示,可以将红外热释电的 S 引脚连接到 Arduino 开发板的一个数字引脚。

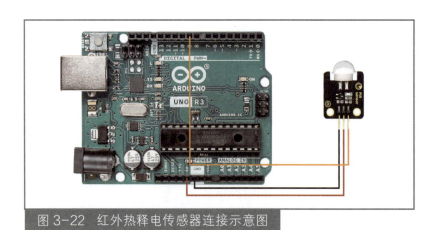

图 3-22 红外热释电传感器连接示意图

案例 3-7 展示了小夜灯的实现原理,使用红外热释电传感器检测是否有人经过,当检测到有人经过时,输出高电平,同时数字 13 引脚的 LED 灯点亮;当没有检测到有人经过时,红外热释电输出低电平,Arduino 开发板数字 13 引脚 LED 灯不点亮。

【案例 3-7】 红外热释电传感器检测是否有人经过

```
int PIR=9;                  // 定义 DIGITAL 9 为 PIR（红外热释电传感器）
int led=13;                 // 定义 DIGITAL 8 为 led（发光模块）
void setup()
{
  pinMode(led,OUTPUT);      // 设置 led 为数字输出
  pinMode(PIR,INPUT);       // 设置 PIR 为数字输入
}
void loop()
{
  if(digitalRead(PIR)==HIGH)       // 如果有人通过
    digitalWrite(led,HIGH);        //LED 灯点亮
  else
    digitalWrite(led,LOW);         //LED 灯熄灭
}
```

3.2.5 声音传感器

声音传感器由一个小型驻极体麦克风和运算放大器构成，可将捕获的微小电压变化放大 100 倍左右，从而被微控制器轻松识别，并进行 AD 转换，输出模拟电压值读出声音的幅值，判断声音的大小。与 Arduino 配合可以非常简易地实现与环境感知相关的交互作品。因为声波是不断变化的正弦波，所以在模拟输入端口上读取的值相应也是变化的，根据某个时间点上读取的值来对声音进行判断，这时有可能读到的是声波波形的最小值，也可能是声波的最大值，因此在判断声音返回值时，需要判断两段数值。

声音检测传感器共引出三个引脚，分别是电源正 VCC、电源地 GND、信号 S，与 Arduino 开发板的连接如图 3-23 所示，可以将传感器连接到 Arduino 的模拟引脚，例如模拟口 A0，通过 Arduino 开发板自带的 10 位 AD 转换器对数据进行读取。

案例 3-8 是使用声音传感器感知环境声音的大小，控制 LED 灯亮灭。通过 if 语句对声音传感器读取的模拟量进行判断，设定范围，通过范围来控制 LED 灯在什么样的噪音下亮起。声音传感器与 Arduino 的模拟引脚 A0 相连，LED 灯与 Arduino 的 13 号数字引脚相连。程序运行时，打开 Arduino IDE 自带的串口监视器，

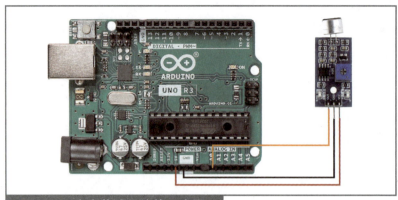

图 3-23 声音传感器连接示意图

可以看到当前声音传感器采集到的声音模拟量值,当声音输出模拟量为 580 ~ 423 时,Arduino13 号引脚的 LED 灯点亮,如果不在范围内,LED 灯熄灭。

【案例 3-8】环境声音的大小控制 LED 灯

```
const int analogInPin=A0;      // 定义声音传感器模拟值输入引脚为模拟 0
int sensorValue=0;             // 定义声音传感器模拟值变量
int led=13;                    // 定义 LED 灯引脚为数字 13
void setup() {
  Serial.begin(9600);          // 设置串口波特率为 9600
  pinMode(led,OUTPUT);         // 定义 led 引脚为输出
}
  // 主函数
void loop() {
  sensorValue=analogRead(analogInPin);
      if(sensorValue>580||sensorValue<423){
        digitalWrite(led,HIGH);
  }
  else digitalWrite(led,LOW);  // 无声音时 LED 灯熄灭
  delay(50);                   // 短暂延时
  Serial.print("sensor=" );    // 串口打印字符串
  Serial.print(sensorValue);   // 串口打印声音传感器返回模拟值
  delay(100);                  // 长延时,消除声波反射
}
```

3.2.6 超声波传感器

超声波传感器可以检测移动中或静止的物体，侦测距离和精度可达 1 ~ 500cm，其在有效探测范围内自动标定，无须人工调整就可以获得障碍物准确的距离，令你的机器人像蝙蝠一样通过声呐来感知周围的环境。

超声波传感器共引出 4 个引脚，分别是电源正 VCC，电源地 GND，输出信号 OUTPUT 和信号输入 INPUT。与 Arduino 开发板的连接如图 3-24 所示，数字口 4 接超声波的 OUTPUT、数字口 5 接超声波的 INPUT。

案例 3-9 为超声波传感器读取被检测对象的距离。程序运行时，打开串口助手可以观察到距离值，如果距离小于 50cm，数字口 13 的 LED 灯熄灭，距离大于 50cm 数字口 13 的 LED 灯亮起同时串口打印出距离数据。

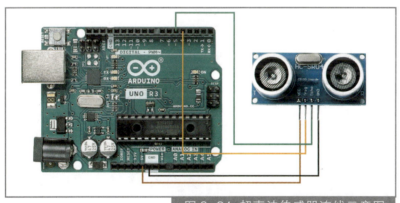

图 3-24 超声波传感器连线示意图

【案例3-9】超声波传感器读取距离

```
int inputPin=4;      // 定义超声波信号接收接口
int outputPin=5;     // 定义超声波信号发出接口
int ledpin=13;       // 定义 ledpin 引脚为 13
void setup()
{
  Serial.begin(9600);
  pinMode(ledpin,OUTPUT);
  pinMode(inputPin, INPUT);
  pinMode(outputPin, OUTPUT);
```

```
}
void loop()
{
    digitalWrite(outputPin, LOW);        // 使发出超声波信号接口保持低电平 2μs
    delayMicroseconds(2);
    digitalWrite(outputPin, HIGH);
// 使发出超声波信号接口保持高电平 10μs，这里是至少 10μs
    delayMicroseconds(10);
    digitalWrite(outputPin, LOW);        // 保持发出超声波信号接口低电平
    int distance=pulseIn(inputPin, HIGH);  // 读出脉冲时间
    distance=distance/58;                // 将脉冲时间转化为距离（单位：cm）
    Serial.println(distance);            // 输出距离值
    delay(50);
    if (distance>=50)
    {
        digitalWrite(ledpin,HIGH);       // 如果距离大于或等于 50cm LED 灯亮起
    }
    else
        digitalWrite(ledpin,LOW);        // 如果距离小于 50cm LED 灯熄灭
}
```

3.2.7 温湿度传感器

温湿度传感器是一种集温度、湿度一体的复合传感器，它能把温度和湿度的物理量通过温、湿度敏感元件和相应电路转换成方便计算机或者数据采集设备直接读取的数字量。DHT11 由电阻式感湿器件和 NTC 系数感温器件构成，具有校准数字信号输出功能，采用单总线串行接口，输出数据占 5 个字节，分别表示：湿度整数位、湿度小数位、温度整数位、温度小数位及校验和，其中校验和为湿度与温度之和的最低 8 位数据。DHT11 数字温度传感器模块共引出 3 个引脚，分别是电源正VCC、电源地 GND 和信号 S。与 Arduino 开发板的连接如图 3-25 所示，将 S 端接在 Arduino 开发板的一个数字引脚。

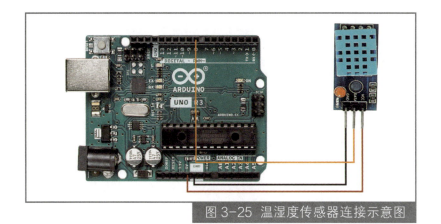

图 3-25 温湿度传感器连接示意图

DHT11 数字温湿度传感器使用一根信号线传输数据,读取步骤如下:

(1)将引脚 D8 设置为输出模式,同时将引脚置为低电平(LOW),持续时间超过 18ms;

(2)再将引脚 D8 设置为高电平(HIGH),持续时间 40μs;

(3)再将引脚 D8 设置为输入(读取)模式,判定读到低电平(LOW)后,延时 80us,再判定读到高电平(HIGH)后,延时 80μs,以上工作完成后开始接收数据;

数据共占 5 字节,忽略校验位,有 4 字节是有效数据。第 0 字节是湿度的整数位,第 1 字节是湿度的小数位,第 2 字节是温度的整数位,第 3 字节是温度的小数位。

案例 3-10 使用温湿度传感器读取环境的温度和湿度值,程序运行时,通过 Arduino 的串口监视器可以观察到当前环境下的温度和湿度值。

【案例3-10】温湿度传感器读取环境的温度和湿度值

```
int dht11=8;     //定义DHT11连接到数字引脚8
byte dat[5];     //设置5字节的数组
byte read_data()
{
  byte data;
  for (int i=0;i<8;i++)
```

```
    {
      if(digitalRead(dht11)==LOW)
      {
        while(digitalRead(dht11)==LOW);
        delayMicroseconds(30);          // 判断高电平的持续时间,以判断数据是0
                                        // 还是1
        if(digitalRead(dht11)==HIGH)
        data |=(1<<(7-i));              // 高位在前,低位在后
        while(digitalRead(dht11)==HIGH); // 如果数据是1,等待下一位的接收
      }
    }
    return data;
  }
void start_test()
{
  digitalWrite(dht11,LOW);          // 拉低总线,发开始信号
  delay(30);                        // 延时需要大于18ms
  digitalWrite(dht11,HIGH);         // 开始信号
  delayMicroseconds(40);            // 等待DHT11响应
  pinMode(dht11,INPUT);             // 改为输入模式
  while(digitalRead(dht11)==HIGH);
  delayMicroseconds(80);            //DHT11发出响应,拉高总线80μs
  if(digitalRead(dht11)==LOW);
  delayMicroseconds(80);            // 拉低总线80μs后开始发送数据
  for(int i=0;i<4;i++)              // 接收温湿度数据,校验位不考虑
  dat[i]=read_data();
  pinMode(dht11,OUTPUT);            // 改为输出模式
  digitalWrite(dht11,HIGH);         // 发送完一次数据后释放总线,等待主机
                                    // 下次的开始信号
}
void setup()
{
Serial.begin(9600);
pinMode(dht11,OUTPUT);
}
```

```
void loop()
{
  start_test();
  Serial.print("Current humdity = ");
  Serial.print(dat[0],DEC);    // 显示湿度的整数位
  Serial.print('.');
  Serial.print(dat[1],DEC);    // 显示湿度的小数位
  Serial.println('%');
  Serial.print("Current temperature = ");
  Serial.print(dat[2],DEC);    // 显示温度的整数位
  Serial.print('.');
  Serial.print(dat[3],DEC);    // 显示温度的小数位
  Serial.println('C');
  delay(700);
}
```

3.2.8 RTC 时钟模块

RTC 时钟模块是一款低功耗，具有 56 字节非失性 RAM 的全 BCD 码时钟日历实时时钟模块，芯片可以提供秒、分、小时等信息，每个月的天数能自动调整，如图 3-26 所示。并且有闰年补偿功能。AM/PM 标志位决定时钟工作于 24 小时或 12 小时模式，芯片有一个内置的电源感应电路，具有掉电检测和电池切换功能。在单片机断电情况下，可以通过一个电池让单片机项目时间保持记录完善的数据记录。案例 3-11 为时钟模块读数的程序。

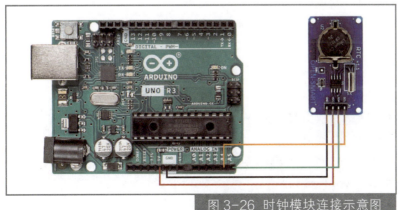

图 3-26 时钟模块连接示意图

【案例3-11】时钟模块

```cpp
#include <Wire.h>
#include "RTClib.h"
RTC_DS1307 rtc;
char daysOfTheWeek[7][12]={"Sunday", "Monday", "Tuesday", "Wednesday", "Thursday", "Friday", "Saturday"};
void setup () {
  Serial.begin(57600);
  if (! rtc.begin()) {
    Serial.println("Couldn't find RTC");
    while (1);
  }
  if (! rtc.isrunning()) {
    Serial.println("RTC is NOT running!");
    rtc.adjust(DateTime(F(__DATE__), F(__TIME__)));
    // 获取系统时间
  }
}
void loop () {
    DateTime now = rtc.now();
    Serial.print(now.year(), DEC);
    Serial.print('/');
    Serial.print(now.month(), DEC);
    Serial.print('/');
    Serial.print(now.day(), DEC);
    Serial.print(" (");
    Serial.print(daysOfTheWeek[now.dayOfTheWeek()]);
    Serial.print(") ");
    Serial.print(now.hour(), DEC);
    Serial.print(':');
    Serial.print(now.minute(), DEC);
    Serial.print(':');
    Serial.print(now.second(), DEC);
    Serial.println();
    delay(3000);
}
```

3.3 输出设备

输出设备（见图 3-27）包括视觉呈现方面的模块，如数码管模块、点阵液晶显示器、LED 模块、点阵 LED 显示模块、LED 灯带；声音方面的模块，如蜂鸣器、扬声器模块；机械控制方面的模块，如舵机、电机、震动马达模块；通信方面的模块，如红外发射/接收模块；存储方面的模块，如 SD 卡读写模块。输出设备的输出类型和内容如表 3-5 所示。

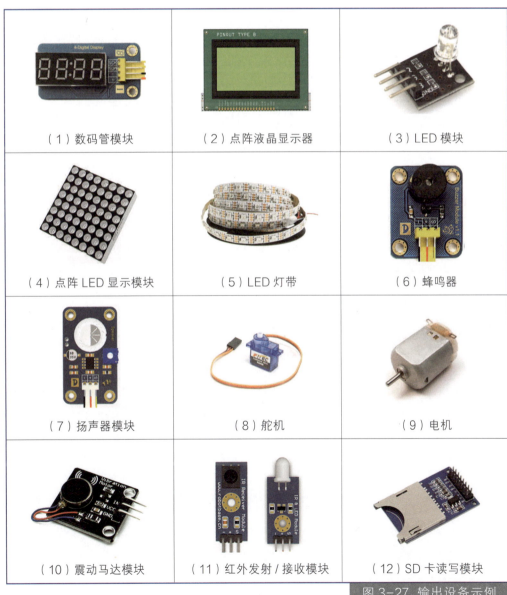

图 3-27 输出设备示例

表 3-5 输出设备详情

序号	名称	输出	输出类型	输出内容
1	数码管模块	数码管显示	数字量	4 位 7 段数位显示
2	点阵液晶显示器	点阵显示	数字量	显示分辨率为 128×64
3	点阵 LED 显示模块	点阵显示	数字量	
4	舵机	舵机旋转	模拟量	0°～180°
5	电机	电机转动	数字量	1，0
6	蜂鸣器	蜂鸣发声	数字量	1，0
7	红外发射/接收模块	红外发射/接收	数字量	红外波长约 850~940nm
8	LED 模块	LED 灯珠发光	数字量+模拟量	
9	LED 灯带	LED 灯带发光	数字量+模拟量	
10	震动马达模块	马达震动	数字量	1，0
11	扬声器模块	数码发声	模拟量	
12	SD 卡读写模块	读写 SD 卡内容	其他	

3.3.1 控制舵机

舵机是一种电机，它使用一个反馈系统来控制电机的位置。大多数舵机最大旋转角度可以达到 180°。也有一些能转更大角度，甚至能达到 360°。舵机较多用于对角度有要求的场合，例如摄像头，智能小车前置探测器，需要在某个范围内进行监测的移动平台。又或者把舵机放到玩具里，让玩具动起来。还可以用多个舵机做一个小型机器人，舵机作为机器人的关节部分。Ardruino 也提供了 <Servo.h> 库，让我们使用舵机更方便，关于 Servo.h 库函数的相关信息，可在 Arduino 官网上查询。

舵机共引出 3 个引脚，分别是信号 S、电源正 VCC、电源地 GND，与 Arduino 开发板连接如图 3-28 所示，可以将传感器 S 端口连接到 Arduino 开发板的数字引脚。案例 3-12 为程序控制舵机在 0°～180°之间不断来回转动。

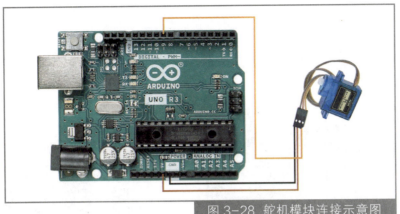

图 3-28 舵机模块连接示意图

【案例 3-12】控制舵机转动

```
#include <Servo.h>
Servo myservo;                          // 定义 Servo 对象来控制
int pos=0;                              // 角度存储变量
void setup() {
  myservo.attach(9);                    // 控制线连接数字 9
}
void loop() {
  for(pos=0; pos <= 180; pos ++) {      // 从 0°到 180°
    // in steps of 1 degree
    myservo.write(pos);                 // 舵机角度写入
    delay(5);                           // 等待转动到指定角度
  }
  for (pos=180; pos>=0; pos--) {        // 从 180°到 0°
    myservo.write(pos);                 // 舵机角度写入
    delay(5);                           // 等待转动到指定角度
  }
}
```

3.3.2 控制 LED 点阵屏

LED 点阵屏由 LED 发光二极管组成，通过控制 LED 亮灭来显示文字、图片、动画、视频等，被广泛应用于公共场合进行信息展示，如广告屏、公告牌等。LED 点阵屏按照 LED 发光颜色可分为单色、双色、三色等，可显示红、黄、绿甚至是

真彩色。根据 LED 的数量又分为 4×4、8×8 和 16×16 等不同类型。多色点阵屏工艺要求相对较高，需要考虑多种颜色混合时对色彩的影响。这里通过单色 8×8 点阵屏来了解其原理，如图 3-29 所示。

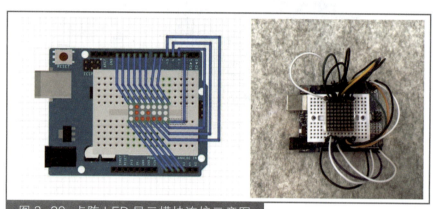

图 3-29 点阵 LED 显示模块连接示意图

根据点阵屏引脚定义，点阵屏的 [9,14,8,12,1,7,2,5] 分别连接开发板的 [6,11,5,9,14,4,15,2]，这 8 个引脚为 LED 灯的正极；点阵屏的 [13,3,4,10,6,11,15,16] 分别连接开发板的 [10,16,17,7,3,8,12,13]，这 8 个引脚为 LED 灯的负极。案例 3-13 为 LED 点阵屏点亮然后熄灭，然后逐列点亮，逐行点亮。

【案例 3-13】点阵 LED 显示模块

```
int leds[8]={6,11,5,9,14,4,15,2};   // 点阵屏正极引脚
int gnds[8]={10,16,17,7,3,8,12,13}; // 点阵屏负极引脚
void setup(){
  for (int i=0; i<8; i++)
  {
    pinMode(leds[i], OUTPUT);
    pinMode(gnds[i], OUTPUT);
    digitalWrite(gnds[i], HIGH);    // 负极引脚拉高，熄灭所有 LED 灯
  }
}
void ledopen()
{
  for (int i=0; i<8; i++)           // 将点阵屏正极拉高，负极拉低，开启显示
```

```
    {
      digitalWrite(leds[i], HIGH);
      digitalWrite(gnds[i], LOW);
    }
}
void ledclean()
{
  for (int i=0; i<8; i++)     // 将点阵屏正极拉低，负极拉高，关断显示
  {
    digitalWrite(leds[i], LOW);
    digitalWrite(gnds[i], HIGH);
  }
}
  // 逐列扫描
void ledCol()
{
  for (int i=0 ; i<8; i++)
  {
    digitalWrite(gnds[i], LOW);
    for (int j=0; j<8; j++)
    {
      digitalWrite(leds[j], HIGH);
      delay(40);
    }
    digitalWrite(gnds[i], HIGH);
    ledclean();
  }
}
  // 逐行扫描
void ledRow()
{
  for (int i=0 ; i<8; i++)
  {
    digitalWrite(leds[i], HIGH);
    for (int j=0; j<8; j++)
    {
```

```
        digitalWrite(gnds[j], LOW);
        delay(40);
      }
      digitalWrite(leds[i], LOW);
      ledclean();
    }
  }
  void loop() {
    ledopen();          // 全部打开
    delay(500);
    ledclean();         // 全部关闭
    delay(500);
    ledCol();           // 列扫描
    ledRow();           // 行扫描
  }
```

3.4 案例分享

通过对传感器和输出设备的介绍，相信大家对于 Arduino 的应用和开发已经有了一定的了解。只需要项目灵感和基础的算法知识，在 Arduino 简单的开发方式的帮助下，大家能够快速完成自己的项目，在各类装置设备及艺术创作中大放异彩。本章将以具体案例介绍 Arduino 的创意应用。

3.4.1 《答案之盒》

交互艺术装置《答案之盒》最初的灵感来源于《答案之书》，书的最初想法是随机给予一个答案以解答人们生活中的困惑，当你心中有一个问题时，你只需要拿着《答案之书》同时想着你的问题，翻开书页即可得到你的答案。交互艺术装置《答案之盒》将答案浓缩在 25 个字中，并将这一初衷与"答案浮出水面"这一意象相结合，希望用户可以通过装置，感受到问题答案浮出水面的喜悦。与《答案之书》的本意类似，《答案之盒》并非真正意义上解决问题，而是利用答案让用户会心一笑，也许这个答案可以给予用户欣慰、信心和勇气。

25 个字的选择以尽可能组成更多的短句为标准，让有限的字块组成尽量多的

短句答案，字的排布尽量做到使短句答案的阅读实现从上到下、由左到右的顺序，便于用户阅读理解。实物如图 3-30 所示，为了达到"答案浮出水面"这一意象的效果，将 2000 颗塑料黑珠均匀覆盖在字块上面，使随机产生的短句从塑料黑珠中升起，既增加了答案的神秘效果，又增添了在白字与黑珠的鲜明对比下的观赏美感。

以下是可得到的 25 句随机答案：（1）你要相信自己；（2）尽可能做；（3）有可能；（4）值 de 做；（5）你要尽力；（6）做有把握 de 事；（7）把握机会；（8）尽力把握；（9）会好 de；（10）好机会；（11）你要自信；（12）你能做好；（13）你值 de；（14）尽力做好；（15）不会有事 de；（16）不会 de；（17）好事会有 de；（18）值 de 把握；（19）做你自己；（20）要肯定自己；（21）奇迹会有 de；（22）值 de 肯定；（23）做肯定 de 事；（24）要相信奇迹；（25）有能力做（好）。

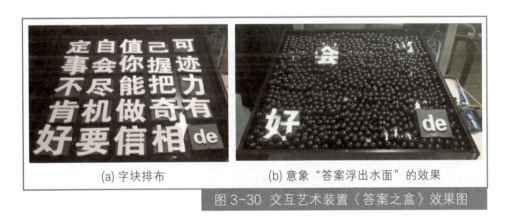

图 3-30 交互艺术装置《答案之盒》效果图

系统流程如图 3-31 所示，25 个字块由 25 个舵机分别控制，用舵机旋转一定角度控制字块的升降。舵机的启动信号由语音识别模块控制，当语音识别模块识别到"完毕"的特定语句时（由于答案是随机的，所以装置不用识别到用户提出的具体问题，只需要识别到特定语句启动随机舵机组即可），则会随机升起事先组合好的舵机组，实现答案短句的随机出现。

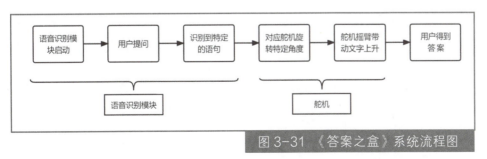

图 3-31 《答案之盒》系统流程图

1. 材料准备

Arduino Leonardo 开发板两块、语音识别模块一个、舵机 25+2 个（2 个备用）、舵机臂 25 个、舵机拓展板两块、面包板一块、杜邦线若干。细铁丝、支撑柱（三根中性笔管绑在一起即可）、黑色卡纸、亚克力白字、热熔胶、热熔胶枪、塑料黑珠 2000 颗。

2. 语音识别模块

当识别到用户的"完毕"语句时，将启动信号传递给随机舵机组即可。使用语音识别模块，打开对应的代码 [ASR]。首先需要记住舵机输出端口，这里设置为 7，如图 3-32 所示，是后续将信号传输给舵机的端口。

```
void setup() {
    unsigned char cleck = 0xff;
    unsigned char asr_version = 0;
    Wire.begin();
    Wire.setClock(100000);
    Serial.begin(115200);    //串口波特率设置,打印数据时串口需要选择和这里一样的波特率
    pinMode(7,OUTPUT);       //舵机输出端口
```

图 3-32 语音识别模块代码基本信息设置

将完毕的拼音 wan bi 写入代码，使程序识别到这个关键词，代码如案例 3-16，初始化 I2C 和串口，之后清除掉电缓存区中的词条和模块模式数据，这部分第一次使用时写入即可，后续如果不需要再更改设置可以把 1 设置为 0（案例 3-14 第 4 行代码）。剩下部分只要将第 5 个关键词修改为 wan bi 即可。

【案例 3-14】语音识别模块的关键词输入

```
WireReadData(FIRMWARE_VERSION,&asr_version,1);
    Serial.print("asr_version is ");
    Serial.println(asr_version);
#if 1
    I2CWrite(ASR_CLEAR_ADDR,0x40);  // 清除掉电保存区,录入前需要清除掉电
                                    // 保存区
    BusyWait();
    Serial.println("clear flash is ok");
    I2CWrite(ASR_MODE_ADDR,0);      // 设置检测模式
    BusyWait();
```

```
    Serial.println("mode set is ok");
    AsrAddWords(0,"xiao ya");
    BusyWait();
    AsrAddWords(1,"hong deng");
    BusyWait();
    AsrAddWords(2,"lv deng");
    BusyWait();
    AsrAddWords(3,"lan deng");
    BusyWait();
    AsrAddWords(4,"guan deng");
    BusyWait();
    AsrAddWords(5,"wan bi");
    BusyWait();
    AsrAddWords(6,"guan feng shang");
    BusyWait();
    while(cleck !=7)
    {
      WireReadData(ASR_NUM_CLECK,&cleck,1);
      Serial.println(cleck);
      delay(100);
    }
    Serial.println("cleck is ok");
#endif
```

语音模块采用的是 I2C 通信，将模块的 SDA、SCL 分别连接 Arduino Leonardo 开发板的 SDA 和 SCL 引脚，VCC 和 GND 分别连接 Arduino Leonardo 的 5V 和 GND。用数据线连接开发板与计算机 USB 口，编译并上传程序，完成语音识别模块的代码编写和上传。

3. 舵机组代码

因为装置需要 25 个舵机，而一个 Arduino Leonardo 开发板最多可以连接 16 个舵机，所以需要借助拓展板完成一个开发板控制 25 个舵机的任务。一个拓展板同样只能连接 16 个舵机，所以要将两个拓展板串联起来，实现对 25 个舵机的控制。舵机按从上到下、从左到右的顺序依次命名为 pwm0~pwm14、pwn0~pwn9，亚克力白字由上到下、从左到右的顺序依次为 "定、自、值、己、可、事、会、你、握、

迹、不、尽、能、把、力、肯、机、做、奇、有、好、要、信、相、de"。

首先进行 Arduino 开发板扩展设置，代码如案例 3-15。由于拓展板的默认地址均为 0x40，为实现两个拓展板的单独控制，需要将第 2 个拓展板的默认地址修改为 0x41，并命名为 pwn。其余部分无须修改。

【案例 3-15】Arduino 开发板扩展设置

```
#include<Servo.h>
#include <Wire.h>                               //I2C 库文件 wire
#include <Adafruit_PWMServoDriver.h>            // 驱动板库文件
// 默认地址 0x40
Adafruit_PWMServoDriver pwm = Adafruit_PWMServoDriver();
Adafruit_PWMServoDriver pwn = Adafruit_PWMServoDriver(0x41);
#define SERVO_0    102
#define SERVO_45   187
#define SERVO_90   280
#define SERVO_135  373
#define SERVO_180  510
```

其次设置信号接收端口，这里设置为 A0，即需要用一根杜邦线将语音识别模块开发板的舵机输出端口 7 与舵机控制开发板的信号接收端口 A0 相连，将两个开发板串联，实现信号传递。代码如案例 3-16，其中第 3 行代码即为产生随机数种子值。

【案例 3-16】接收语音识别模块信号的设置

```
void setup() {
Serial.begin(9600);
randomSeed(analogRead(A0));    // 产生随机数种子值
pwm.begin();
pwn.begin();
pwm.setPWMFreq(50);
delay(10);
pwn.setPWMFreq(50);
delay(10);
}
```

最后就是编写舵机组，例如要编组"你要相信自己"舵机组，需查得每个字对应的舵机编号，即：你（pwm7）、要（pwn6）、相（pwn8）、信（pwn7）、自（pwm1）、己（pwm3）。

代码如案例3-17，其中randNumber表示产生1~25的随机数，每个随机数代表一个舵机组，利用分支语句switch来实现对25个舵机组的控制；case 1 表示事件1，即装置弹出"你要相信自己"短句的事件；SERVO_0表示舵机臂在初始位置；SERVO_90表示舵机臂旋转90°，带动字块向上突出，3s后回到初始位置，这里的持续时间可以根据具体情况自由选择。

【案例3-17】舵机组代码

```
void loop() {
  while(1==1)
  {
    randNumber = random(1,26);      // 产生1~25的随机数
// 将出现的语句编号，根据随机数触发相应语句中的对应文字，舵机旋转90°
    switch(randNumber)
    {
      case 1:
      pwm.setPWM(7, 0, SERVO_0);
      pwn.setPWM(6, 0, SERVO_0);
      pwn.setPWM(8, 0, SERVO_0);
      pwn.setPWM(7, 0, SERVO_0);
      pwn.setPWM(1, 0, SERVO_0);
      pwn.setPWM(3, 0, SERVO_0);
      delay(1000);
      pwm.setPWM(7, 0, SERVO_90);
      pwn.setPWM(6, 0, SERVO_90);
      pwn.setPWM(8, 0, SERVO_90);
      pwn.setPWM(7, 0, SERVO_90);
      pwn.setPWM(1, 0, SERVO_90);
      pwn.setPWM(3, 0, SERVO_90);
      delay(3000);
      pwm.setPWM(7, 0, SERVO_0);
      pwn.setPWM(6, 0, SERVO_0);
```

```
pwm.setPWM(8, 0, SERVO_0);
pwm.setPWM(7, 0, SERVO_0);
pwm.setPWM(1, 0, SERVO_0);
pwm.setPWM(3, 0, SERVO_0);
break;
```

其余 24 组原理同上。用数据线连接开发板与计算机 USB 口，编译并上传程序，完成舵机组代码编写和上传。总结该交互装置代码实现流程如图 3-33 所示。注意，25 个舵机用电量太大，需有外接电源供电。

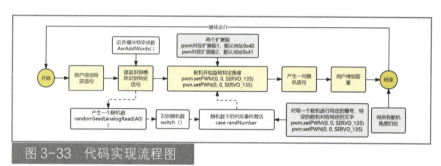

图 3-33　代码实现流程图

4. 装置安装

用黑色卡纸做 25 个 38mm×38mm×30mm 的无底面的五面长方体；字块支撑板尺寸：270mm×270mm×4mm 并居中雕刻 25 个 40mm×40mm 的通孔用来穿过字块，每个通孔间距 10mm，与外围间距 15mm；舵机支撑板尺寸：270mm×270mm×4mm 并居中雕刻 5 道 240mm×15mm 的通孔用来穿过杜邦线，每道通孔间距 25mm；4 块外围板尺寸：274mm×80mm×4mm，如图 3-34 所示。

将中性笔管截成 40mm 长的小段，每 3 段绑在一起以增大支撑力度，中性笔管做成的支撑柱上端用热熔胶粘在黑色块体顶面的内表面，另一端与细铁丝相连，细铁丝另一端与舵机臂相连，舵机臂与舵机相连。为确保整合后的代码运行正常，需要反复测试、不断调试，单独对舵机进行测试，待测试稳定后，再安装字块。

图 3-34　舵机排布图

亚克力白字粘贴在黑卡纸块体顶面外表面，每个字对应一个舵机，将字块支撑板、舵机支撑板与 4 块外围板用热熔胶组合在一起，其中舵机支撑板距底部 10mm，字块支撑板距顶部 10mm，舵机 5×5 排列在舵机支撑板上，用热熔胶固定，字块穿过预留在字块支撑板上的通孔与舵机固定，如图 3-35 所示。

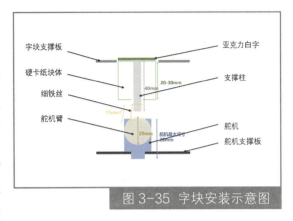

图 3-35 字块安装示意图

由于开发板对接硬件设备太多，为避免"带不动"的情况出现，故语音识别模块采用另一个开发板控制，最后将两个开发板通过信号线连接，实现语音识别模块听到特定语句时能把信号传递给舵机的功能。固定好其余材料，并将塑料黑珠均匀铺在装置顶部，将舵机、拓展板、单片机、语音识别模块连接好，接上电源，完成整体装置安装。

3.4.2 《Mimicry 时钟》

《Mimicry 时钟》通过光线和运动模拟自然现象，创造了一个交互仿生表盘，如图 3-36 所示。利用人造光源模拟自然色彩变化进行仿生设计，模拟太阳光随时间的自然变化，基于光线偏振的物理现象，打造动态变化的表盘运动。在此基础上，融入动作感知传感器，创造交互式的表盘。

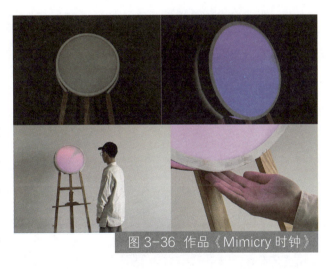

图 3-36 作品《Mimicry 时钟》

《Mimicry 时钟》装置结构如图 3-37 所示，主要部分由 LED 光源、电机、柔光纸和偏振片组成。随时间进行色彩渐变的光源发出光线，经过电机驱动的偏振片和柔光纸的层叠后，呈现在用户眼前为色彩渐变表盘和呈现时间的区域阴影。使用

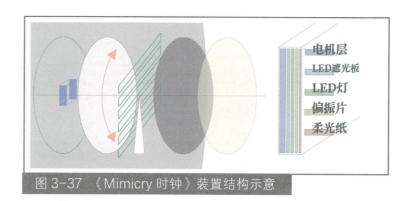

图 3-37 《Mimicry 时钟》装置结构示意

的硬件如下：Arduino Leonardo 开发板、WS2812B LED 灯带、DS1302 时钟模块、28BYJ-48 步进电机、ULN2003 电机驱动板、PAJ7620U2 手势传感器、IR 红外传感器、面包板、MB-102 面包板双路电源模块、柔光硫酸纸、木板、热熔胶、铁皮等。

《Mimicry 时钟》的运行逻辑如图 3-38 所示，根据装置启动、静默运行、装置关机三种场景而不同。案例 3-18 为代码部分。

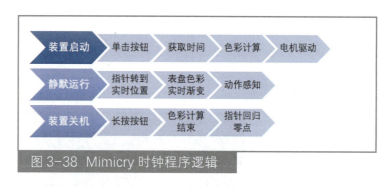

图 3-38 Mimicry 时钟程序逻辑

【案例 3-18】Mimicry 时钟

```
#include <FastLED.h>                    //LED 库文件
#include <DS1302.h>                     // 时间模块库文件
#include <Stepper.h>                    // 步进电机库文件
#include <Adafruit_APDS9960.h>          // 手势传感器库文件
#define NUM_STRIPS 7
#define NUM_LEDS_PER_STRIP 20
#define LEDTYPE NEOPIXEL
#define MAX_BRIGHTNESS 200
#define MIN_BRIGHTNESS 60
CRGB leds[NUM_STRIPS][NUM_LEDS_PER_STRIP];
```

```
int LED_NUM[]={14, 19, 20, 20, 20, 19, 14};
int brightness=MAX_BRIGHTNESS;
float hueTheme=0;
// 时间模块 ------------------------------------
DS1302 rtc(0, 1, 2);
float timeFomatted=0;
int initMin=0;
// 手势传感器 ---------------------------------
Adafruit_APDS9960 apds;
// 步进电机 -----------------------------------
const int STEPS_PER_ROTOR_REV=32;      // 电机内部输出轴旋转一周步数
const int GEAR_REDUCTION=64;            // 减速比
const float STEPS_PER_OUT_REV=STEPS_PER_ROTOR_REV*GEAR_REDUCTION;
// 电机外部输出轴旋转一周步数 （2048）
Stepper steppermotor(STEPS_PER_ROTOR_REV, 3, 4, 5, 6);
int StepsRequired;
int runTime=0;
int buttonState=0;
int deviceState=0;
void setup() {
  pinMode(A1, INPUT);
  Serial.begin(9600);
  runTime = 0;
  FastLED.addLeds<LEDTYPE, 7>(leds[0], LED_NUM[0]);
  FastLED.addLeds<LEDTYPE, 8>(leds[1], LED_NUM[1]);
  FastLED.addLeds<LEDTYPE, 9>(leds[2], LED_NUM[2]);
  FastLED.addLeds<LEDTYPE, 10>(leds[3], LED_NUM[3]);
  FastLED.addLeds<LEDTYPE, 11>(leds[4], LED_NUM[2]);
  FastLED.addLeds<LEDTYPE, 12>(leds[5], LED_NUM[1]);
  FastLED.addLeds<LEDTYPE, 13>(leds[6], LED_NUM[0]);
  FastLED.setBrightness(0);
  Time t0(2021, 4, 27, 22, 21, 0, 0);    // 设置当前时间
  rtc.time(t0);
  Time t=rtc.time();
  initMin=t.min;
```

```
//IR 传感器
  pinMode(A0, INPUT);
}
void loop() {
  Time t=rtc.time();
  timeFomatted=t.sec/2 + float(t.sec)/60.0;
  int sample=t.sec*4/10
  Serial.println(sample);
  if (sample>=6 && sample<9) {
    hueTheme=map (sample, 6, 9, 190, 230)+(t.sec/60.0)*5;
  }
  if (sample>=9 && sample<16) {
    hueTheme=map (sample, 9, 16, 230, 150)+(t.sec/60.0)*5;
  }
  if (sample >=16&&sample<19) {
    hueTheme=map (sample, 16, 19, 150, 190)+(t.sec/60.0)*5;
  }
  if (sample>=19) {
    hueTheme=map (sample, 19, 24, 220, 180)+(t.sec/60.0)*5;
  }
  if (sample<6) {
    hueTheme=map (sample, 0, 6, 180, 190)+(t.sec/60.0)*5;
  }
  Serial.println(hueTheme);
  // 步进电机--------------------------------------
  int hr=t.hr;
  // 设备启动
  if (buttonState==0 && deviceState==1) {
    // 初始化指针和表盘
    if (runTime==0) {
      delay(6500);
      Serial.println("button state low and starting device");
      faceShow();
      fadeIn();
      float currentTime=hr%12+t.min/60.0;
```

```
      float stp=map(currentTime, 0, 12, 0, STEPS_PER_OUT_REV)+(STEPS_
PER_OUT_REV/12)*(t.min/60.0);
      steppermotor.setSpeed(500);
      steppermotor.step(stp);
      initMin=t.min;
      runTime+=1;
    }
    // 静默运行 ---------
    // 步进电机 --------
    Time t=rtc.time();
    Serial.println(t.min-initMin);
    if (abs(t.min-initMin)>=5) {
      initMin=t.min;
      steppermotor.setSpeed(100);
      steppermotor.step(14);
    }
    if (digitalRead(A0)==0) {
      for (int i=0; i<=60; i++) {
        Time t=rtc.time();
        timeFomatted=t.sec/2+float(t.min)/60.0;
        faceShow();
        fadeIn();
      }
    }
    else {
      fadeOut();
      faceShow();
    }
  }
  // 设备关闭
  if (buttonState==1&&runTime !=0) {
    Serial.println("button state high and quiting");
    float currentTime=12-(hr%12)-t.min/60.0;
      float stp=map(currentTime, 0, 12, 0, STEPS_PER_OUT_REV)+(STEPS_
PER_OUT_REV/12)*(1-t.min/60.0);
```

```
        StepsRequired=-int(stp);
        steppermotor.setSpeed(500);
        steppermotor.step(StepsRequired);
        runTime=0;
        deviceState=0;
        fadeOut2End();
        delay(3000);
    }
    // 关闭后设备复原
    buttonState=digitalRead(A1);
    if (deviceState==0&&runTime==0&&buttonState==1) {
        deviceState=1;
        delay(1000);
    }
}
void faceShow() {
    for (int x=0; x<4; x++) {
        fill_gradient_RGB(leds[x], 0, CHSV(hueTheme, 255, 255), LED_NUM[x]-1, CHSV(hueTheme + 30, 255, 255));
    }
    for (int x=4; x<7; x++) {
        fill_gradient_RGB(leds[x], 0, CHSV(hueTheme+30, 255, 255), LED_NUM[x]-1, CHSV(hueTheme, 255, 255));
    }
}
void fadeOut() {
    for (brightness=FastLED.getBrightness(); brightness>=MIN_BRIGHTNESS; brightness-=3) {
        FastLED.setBrightness(brightness);
        FastLED.show();
        delay(15);
    }
}
void fadeOut2End() {
    for (brightness=FastLED.getBrightness(); brightness>=0;
```

```
brightness-=2) {
        FastLED.setBrightness(brightness);
        FastLED.show();
        delay(30);
    }
}
void fadeIn() {
    for (brightness=FastLED.getBrightness(); brightness<=MAX_
BRIGHTNESS; brightness+=3) {
        FastLED.setBrightness(brightness);
        FastLED.show();
        delay(15);
    }
}
```

3.4.3 Being's Spread

2022 年，在葡萄牙里斯本举办的 ACM Multimedia 会议的交互艺术项目中，本书作者和学生团队发表了艺术作品 *Being's Spread*：*Mirror of Life Interconnection*。该作品旨在从光影艺术的角度展示个体生命的独特性与生命群体的关系，利用水和光的元素创造动态光影影像与氛围，构建沉浸式体验空间，使体验者获得"生命互联，命运共通"的体验与反思，如图 3-39 所示。

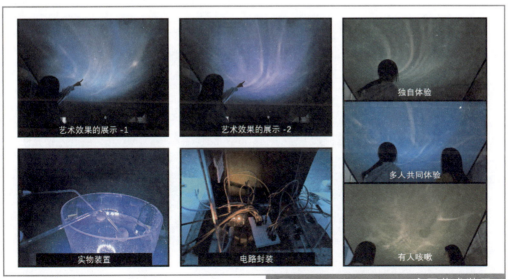

图 3-39 *Being's Spread* 交互艺术装置

Being's Spread 的运行逻辑如图 3-40 所示，功能如下：

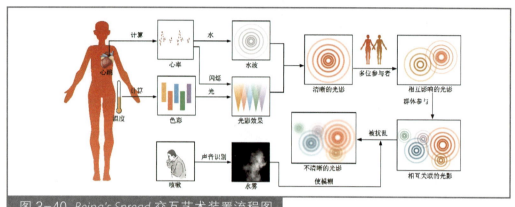

图 3-40 Being's Spread 交互艺术装置流程图

（1）体验者将手放在感应装置上，感应装置中含有血氧脉搏传感器与红外测温传感器。用血氧脉搏传感器监测体验者的心率，用红外测温传感器监测体验者的体温。

（2）监测的心率数值转换为舵机转动、灯光变化的频率，监测的体温数值转换为灯光的颜色。

（3）舵机上绑有透明弯管，弯管顶部固定一个小球。舵机以测得心率转换后的频率反复转动，带动弯管上的小球敲击水面，模拟心脏跳动，产生水面波纹形状的变化。

（4）灯光从水箱底部照射，把小球振动产生的水波投影至天花板，实现生命特征的可视化，不同体验者能够即时欣赏自己独一无二的波纹。

（5）当多位体验者同时体验，由于每个人产生的水波相互影响，波与波之间产生交集、包容、分散，遥远但相知，象征个体之间相互联系的关系。

（6）雾化模块置于水箱中，由声音传感器控制雾化模块的启动。当体验者发出咳嗽声时，水箱中的雾化模块启动，放出水雾阻挡光线，顶部影像随之模糊，但代表心脏的小球仍然跳动，隐喻生命群体遭受疾病。一段时间后，烟雾散开。

该装置使用的传感器和材料如表 3-6 所示。首先对单个传感器进行调试，实现单个功能。其中，声控开关功能使用的声音传感器在 3.2.5 节中已介绍，舵机转动功能在 3.3.1 节中已介绍，这里不再赘述。

表 3-6　Being's Spread 交互艺术装置使用的材料

功能	电子元件	材料
小球表现心脏跳动	Arduino uno、心率传感器、舵机	乒乓球、亚克力弯管、亚克力水箱、电路板箱黑卡纸、白纸
灯光表现体温与心率	Arduino uno、心率传感器、温度传感器、环形 LED 灯	
烟雾隐喻疾病	Arduino leonardo、声音传感器、雾化模块	

（1）心率监测功能。

使用血氧心率传感器，采集体验者的心率并转化为具体的数值。传感器型号为 MAX30102，代码如案例 3-19。

【案例 3-19】心率监测功能

```
#include <Wire.h>
#include "MAX30105.h"
#include "heartRate.h"
MAX30105 particleSensor;
const byte RATE_SIZE=4;
byte rates[RATE_SIZE];
byte rateSpot=0;
long lastBeat=0;
float beatsPerMinute;
int beatAvg;
void setup()
{
  Serial.begin(115200);
  Serial.println("Initializing...");
  if (!particleSensor.begin(Wire, I2C_SPEED_FAST))
  {
      Serial.println("MAX30105 was not found. Please check wiring/power. ");
      while (1);
  }
```

```cpp
    Serial.println("Place your index finger on the sensor with steady pressure.");
    particleSensor.setup();
    particleSensor.setPulseAmplitudeRed(0x0A);
    particleSensor.setPulseAmplitudeGreen(0);
}
void loop()
{
  long irValue = particleSensor.getIR();
  if (checkForBeat(irValue)==true)
  {
    long delta=millis()-lastBeat;
    lastBeat=millis();
    beatsPerMinute=60/(delta/1000.0);
    if (beatsPerMinute < 255 && beatsPerMinute>20)
    {
      rates[rateSpot++]=(byte)beatsPerMinute;
      rateSpot %=RATE_SIZE;
      beatAvg=0;
      for (byte x=0 ; x<RATE_SIZE; x++)
        beatAvg+=rates[x];
      beatAvg/=RATE_SIZE;
    }
  }
  Serial.print("IR=");
  Serial.print(irValue);
  Serial.print(", BPM=");
  Serial.print(beatsPerMinute);
  Serial.print(", Avg BPM=");
  Serial.print(beatAvg);
  if (irValue<50000) Serial.print(" No finger?");
  Serial.println();
}
```

（2）体温监测功能。

使用红外测温传感器，采集体验者的体温并转化为具体的数值。传感器型号为MLX90614，代码如案例3-20。

【案例3-20】体温监测

```
#include <Adafruit_MLX90614.h>
Adafruit_MLX90614 mlx=Adafruit_MLX90614();
void setup() {
  Serial.begin(9600);
  while (!Serial);
  Serial.println("Adafruit MLX90614 test");
  if (!mlx.begin()) {
      Serial.println("Error connecting to MLX sensor. Check wiring.");
      while (1);
  };
    Serial.print("Emissivity="); Serial.println(mlx.readEmissivity());
      Serial.println("==========================================");
}
void loop() {
  Serial.print("Ambient="); Serial.print(mlx.readAmbientTempC());
  Serial.print("*C\tObject="); Serial.print(mlx.readObjectTempC()); Serial.println("*C");
  Serial.print("Ambient="); Serial.print(mlx.readAmbientTempF());
  Serial.print("*F\tObject="); Serial.print(mlx.readObjectTempF()); Serial.println("*F");
  Serial.println();
  delay(500);
}
```

(3)雾化功能。

实现水的雾化遮挡光线效果,代码如案例3-21。

【案例3-21】雾化

```
void setup(){
  pinMode(4,OUTPUT);
}
void loop(){
```

```
digitalWrite(4,HIGH);
delay(5000);
digitalWrite(4,LOW);
delay(2000);
}
```

（4）代码整合。

心率控制舵机转动频率。在 loop() 函数中，舵机转动部分前设置 for 循环条件，当一段时间心率的平均值（beatAvg）大于 50 且 irValue 大于或等于 50000（体验者手指置于心率传感器上）时，舵机转动，delay 的值为对变量 beatAvg 进行处理后的结果。

心率、体温控制舵机转动、灯光闪烁频率和颜色。用体温传感器监测体验者的体温，将传感器测得的体温的摄氏度值 mlx.readObjectTempC 经一定计算输入 theaterChase 和 colorWipe 函数（控制灯环的函数），转化为 LED 灯的 RGB 数值，将心率在一段时间的平均值 beatAvg 转化成 LED 灯闪烁的频率。

声音传感器控制雾化模块，以声音传感器是否监测到声音作为雾化模块的开关。最终代码如案例 3-22。

【案例 3-22】最终代码

```
#include <Adafruit_MLX90614.h>
#include <Adafruit_NeoPixel.h>
#ifdef __AVR__
#include <avr/power.h>
#endif
#define PIN 6
#include <Wire.h>
#include "MAX30105.h"
#include "heartRate.h"
#include <Servo.h>
Servo myservo;          // 创建舵机对象来控制舵机
int pos=0;              // 用来存储舵机位置的变量
MAX30105 particleSensor;
const byte RATE_SIZE=4;
```

```
byte rates[RATE_SIZE];   // 记录心跳的数组
byte rateSpot=0;
long lastBeat=0;
float beatsPerMinute;
int beatAvg;
int sounder=3;
Adafruit_NeoPixel strip=Adafruit_NeoPixel(24, PIN, NEO_GRB+NEO_KHZ800);
Adafruit_MLX90614 mlx=Adafruit_MLX90614();
void setup()
{
   pinMode(sounder,INPUT);
   pinMode(4, OUTPUT);
pos=0 ;
   Serial.begin(115200);
   Serial.println("Initializing...");
   // 初始化传感器
   if (!particleSensor.begin(Wire, I2C_SPEED_FAST))
   {
       Serial.println("MAX30105 was not found. Please check wiring/power. ");
       while (1);
   }
   Serial.println("Place your index finger on the sensor with steady pressure.");
   particleSensor.setup();
   particleSensor.setPulseAmplitudeRed(0x0A);
   particleSensor.setPulseAmplitudeGreen(0);
   myservo.attach(9);    // 把连接在引脚9上的舵机赋予舵机对象
   #if defined (__AVR_ATtiny85__)
     if (F_CPU==16000000) clock_prescale_set(clock_div_1);
   #endif
   strip.begin();
   strip.show();          // 初始化所有像素为off
   while (!Serial);
```

```cpp
    Serial.println("Adafruit MLX90614 test");
    if (!mlx.begin()) {
        Serial.println("Error connecting to MLX sensor. Check wiring.");
        while (1);
    };
    Serial.print("Emissivity="); Serial.println(mlx.readEmissivity());
    Serial.println("==============================================");
}
void loop()
{
  long irValue=particleSensor.getIR();
  if (checkForBeat(irValue)==true)
  {
    //We sensed a beat!
    long delta=millis()-lastBeat;
    lastBeat=millis();
    beatsPerMinute=60/(delta/1000.0);
    if (beatsPerMinute<255&&beatsPerMinute>20)
    {
      rates[rateSpot++]=(byte)beatsPerMinute;
      rateSpot %=RATE_SIZE;
      //take average of readings
      beatAvg=0;
      for (byte x=0 ; x<RATE_SIZE; x++)
        beatAvg+=rates[x];
      beatAvg /=RATE_SIZE;
    }
  }
  Serial.print("IR=");
  Serial.print(irValue);
  Serial.print(", BPM=");
  Serial.print(beatsPerMinute);
  Serial.print(", Avg BPM=");
```

```
      Serial.print(beatAvg);
      if (irValue<50000)
         Serial.print(" No finger?");
      Serial.println();
      if(beatAvg >=50&&irValue>=50000)
      {
         Serial.print("Ambient="); Serial.print(mlx.readAmbientTempC());
         Serial.print("*C\tObject="); Serial.print(mlx.readObjectTempC());
Serial.println("*C");
         Serial.print("Ambient="); Serial.print(mlx.readAmbientTempF());
         Serial.print("*F\tObject="); Serial.print(mlx.readObjectTempF());
Serial.println("*F");
         Serial.println();
      }
      if(beatAvg>=50&&beatAvg<55&&irValue>=50000)
      {
         for(pos=0; pos<=15; pos+=1)
         {
            myservo.write(pos);
            delay(500/beatAvg);
         }
         colorWipe(strip.Color(mlx.readObjectTempC()+120, mlx.
readObjectTempC()+30, mlx.readObjectTempC()+160), 200/beatAvg);
         for(pos=15; pos>=0; pos-=1)
         {
            myservo.write(pos);
            delay(900/beatAvg);
         }
         colorWipe(strip.Color(mlx.readObjectTempC()+220, mlx.
readObjectTempC()+210, mlx.readObjectTempC()-30), 450/beatAvg);
      }
      if(beatAvg>=55&&beatAvg<60&&irValue>=50000 )
      {
         for(pos=0; pos<=15; pos+=1)
         {
```

```
      myservo.write(pos);
      delay(500/beatAvg);
    }
        colorWipe(strip.Color(mlx.readObjectTempC()+20, mlx.
readObjectTempC()+70, mlx.readObjectTempC()+130), 200/beatAvg);
     for(pos=15; pos>=0; pos-=1)
    {
      myservo.write(pos);
      delay(900/beatAvg);
    }
        colorWipe(strip.Color(mlx.readObjectTempC()+90, mlx.
readObjectTempC()+160, mlx.readObjectTempC()+70), 450/beatAvg);
   }
   if(beatAvg>=60&&beatAvg<70&&irValue>=50000 )
   {
    for(pos=0; pos<=15; pos+=1)
    {
      myservo.write(pos);
      delay(500/beatAvg);
    }
        colorWipe(strip.Color(mlx.readObjectTempC()+210, mlx.
readObjectTempC()+120, mlx.readObjectTempC()-30), 200/beatAvg);
         for(pos=15; pos>=0; pos-=1)
    {
      myservo.write(pos);
      delay(900/beatAvg);
    }
        colorWipe(strip.Color(mlx.readObjectTempC()-30, mlx.
readObjectTempC()+80, mlx.readObjectTempC()+200), 450/beatAvg);
   }
    if(beatAvg>=70 && irValue>=50000 )
   {
    for(pos=0; pos<=15; pos+=1)
    {
      myservo.write(pos);
```

```
            delay(500/beatAvg);
        }
            theaterChase(strip.Color(mlx.readObjectTempC()+20, mlx.
readObjectTempC()+215, mlx.readObjectTempC()+220), 200/beatAvg);
            for(pos=15; pos>=0; pos-=1)
        {
            myservo.write(pos);
            delay(900/beatAvg);
        }
            theaterChase(strip.Color(mlx.readObjectTempC()+200, mlx.
readObjectTempC()-30, mlx.readObjectTempC()-15), 450/beatAvg);
    }
    int zhongbest=digitalRead(sounder);
        Serial.println(zhongbest);
        if   (zhongbest==1)
            {   digitalWrite(4,HIGH);
                delay(1200);
                digitalWrite(4,LOW);
            }
        else
            {   digitalWrite(4,LOW);
            }
}
// 一个接一个用颜色填充点
void colorWipe(uint32_t c, uint8_t wait)
{
    for(uint16_t i=0; i<strip.numPixels(); i++)
    {   strip.setPixelColor(i, c);
        strip.show();
        delay(10);
    }
}
// 剧院式爬行灯
void theaterChase(uint32_t c, uint8_t wait)
{
```

```
      for (int j=0; j<10; j++)
      {
        for (int q=0; q<3; q++)
        {
          for (int i=0; i<strip.numPixels(); i=i+3)
            { strip.setPixelColor(i+q, c);    // 每 3 个像素点亮一次
            }
          strip.show();
          delay(wait);
          for (int i=0; i<strip.numPixels(); i=i+3)
            { strip.setPixelColor(i+q, 0);    // 每 3 个像素熄灭一次
            }
        }
      }
    }
    // 输入一个 0~255 的值，得到一个颜色值
    // 颜色是 r-g-b- 回到 r 的过渡
    uint32_t Wheel(byte WheelPos) {
      WheelPos=255-WheelPos;
      if(WheelPos<85) {
        return strip.Color(255-WheelPos*3, 0, WheelPos*3);
      }
      if(WheelPos<170) {
        WheelPos-=85;
        return strip.Color(0, WheelPos*3, 255-WheelPos*3);
      }
      WheelPos-=170;
      return strip.Color(WheelPos*3, 255-WheelPos*3, 0);
    }
```

看似复杂的艺术装置其实并没有大家所想的高不可攀，只需要一些创意想法，就能在 Arduino 的帮助下，利用简单的算法和传感器，让交互艺术装置再现于生活，相信大家对于 Arduino 的应用也有了更多奇思妙想。一起用 Arduino 创造出无限的可能吧！

第 4 章 Processing 生成艺术

开发人员想创作一种在代码中"描绘"想法的方法,因此 Processing 的创建目的是开发更简易的面向视觉的应用程序,并通过交互向用户提供即时反馈。Processing 是一个简单的编程环境,最初是为面向艺术家和设计师在 Java 特定领域的扩展而构建的,现在已经发展成为一个成熟的设计和原型设计工具,用于大规模的安装工作、运动图形和复杂的数据可视化。Processing 将 Java 的语法简化并将其运算结果"感官化",让使用者能很快享有声光兼备的交互式多媒体作品。

Processing 主要具有以下特点:

(1)免费下载和开源;
(2)2D、3D、PDF 或 SVG 输出的交互式程序;
(3)加速 2D 和 3D 的 OpenGL 集成;
(4)适用于 GNU/Linux、macOS X、Windows、Android 和 ARM;
(5)超过 100 个库扩展了核心软件;
(6)文件翔实,有许多可供阅读的书籍。

正因为 Processing 代码的开放性,用户可以根据自己的需求进行编辑,并遵守开源的规定,所以大幅提高了整个社群的互动性与学习效率。现在已经有成千上万的学生、艺术家、设计师、研究人员和业余爱好者使用 Processing 来学习和制作原型。

4.1 Processing 安装

Processing 适用于 Linux、macOS X 和 Windows 系统，登录 Processing 官方网站 https://processing.org/，在导航栏中选择 Download（或直接输入网址 https://processing.org/download），根据用户计算机的操作系统选择下载 Processing 安装程序，如图 4-1 所示。

运行 Processing 开发环境（processing development environment，PDE），以版本 3.5.4 为例，如图 4-2 所示，显示一个工作窗口。其中，大区域是文本编辑器，顶部有一排工具栏按钮，编辑器的下面是消息区域，最下方是控制台。

在编辑器中输入代码后，单击运行按钮 ▶，如果代码正确，屏幕上会出现代码绘制的图案，如果代码有误，消息区域将变成红色并报错。出现这种情况，请确保代码正确，确认数字包含在括号中，每个括号之间有逗号，行应该以分号结束。

接下来是保存，在"文件"菜单下可以找到保存功能。默认情况下，程序会被保存到 sketchbook 中，这是一个收集程序的文件夹。在"文件"菜单中选择"速写本"选项，就可以打开速写本中所有草图的列表。当尝试不同的内容时，请使用不同的名称保存，用户可以通过"速写本"菜单下的"打开程序目录"命令查看草图在计算机上的位置。

学习编程涉及大量代码的认知过程：运行、修改、删减和优化代码，直到实现功能。Processing 软件包括数十个示例，演示了该软件的不同特性。若要打开一个

图 4-1 下载安装程序 Processing

图 4-2 Processing PDE 界面

示例,可以从"文件"菜单中选择"范例程序",如图 4-3 所示,然后双击一个示例的名称来打开它。这些示例根据其功能(如形式、运动和图像)被划分到不同类别之中。用户可以在列表中找感兴趣的主题,并尝试任意示例。

图 4-3 打开范例程序

在编辑器中查看代码时,可以看到例如 ellipse() 和 fill() 这样的函数与其他文本的颜色不同,这是因为这些函数就是 Processing 的内置函数。若看到一个不熟悉的函数,选择该文本右击,在弹出的菜单中选择"在参考文档中搜索",或从"帮助"菜单中选择"在文档中查询"来查看该函数使用方法的文档,如图 4-4 所示。

图 4-4 在文档中查询内置函数

这样将打开一个网页,显示该函数的使用方法,如图 4-5 所示。

Processing 在使用上的便携性在于软件本身的快捷键十分丰富,除去常用的保存、运行等基本功能,还可以通过按快捷键 Ctrl+T 整理格式化,进行快速对齐;按快捷键 Ctrl+Shift+T 进入调整模式运行,也可以从"速写本"菜单中选择"调整"。调

图 4-5 函数使用方法的网页文档

整模式下,代码中的某些参数下方出现了下画线,修改这些参数,运行结果窗口中会实时显示结果。如图 4-6 所示,在调整模式下,background() 的参数 0 下方出现了下画线,并且在右侧出现了调色板,通过单击调色板选择颜色后,可以在运行结果窗口中看到背景颜色实时发生改变。macOS 系统可将键盘 Ctrl 键替换为 Command 键。

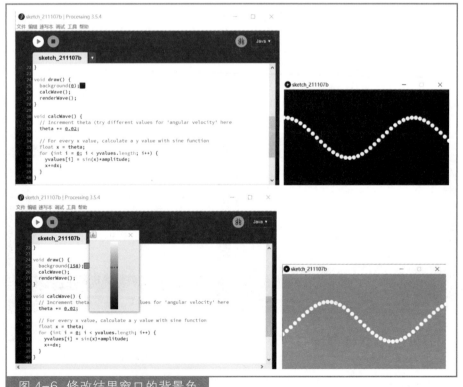

图 4-6 修改结果窗口的背景色

4.2 基本语法和结构

下面以一个 Processing 图形绘制的案例（案例 4-1 *Wave Clock*，如图 4-7 所示）讲述 Processing 的基本语法和结构。该案例来自 Matt Pearson 的 *Generative Art：a practical guide using Processing*。本节中讲到的所有函数都可以在 Processing 官方网站中找到详细解释。

【案例 4-1】Wave Clock

```
float _angnoise, _radiusnoise;
float _xnoise, _ynoise;
float _angle=-PI/2;
float _radius;
float _strokeCol=254;
int _strokeChange=-1;
void setup() {
  size(500, 300);
  smooth();
  frameRate(30);
  background(255);
  noFill();
  _angnoise=random(10);
  _radiusnoise=random(10);
  _xnoise=random(10);
  _ynoise=random(10);
}
void draw() {
  _radiusnoise+=0.005;
  _radius=(noise(_radiusnoise)*550)+1;
  _angnoise+=0.005;
  _angle+=(noise(_angnoise)*6)-3;
  if (_angle>360) {
    _angle-=360;
  }
  if (_angle<0) {
```

```
    _angle+=360;
  }
  _xnoise+=0.01;
  _ynoise+=0.01;
  float centerX=width/2+(noise(_xnoise)*100)-50;
  float centerY=height/2+(noise(_ynoise)*100)-50;
  float rad=radians(_angle);
  float x1=centerX+(_radius*cos(rad));
  float y1=centerY+(_radius*sin(rad));
  float opprad=rad+PI;
  float x2=centerX+(_radius*cos(opprad));
  float y2=centerY+(_radius*sin(opprad));
  _strokeCol+=_strokeChange;
  if (_strokeCol>254) {
    _strokeChange=-1;
  }
  if (_strokeCol<0) {
    _strokeChange=1;
  }
  stroke(_strokeCol, 60);
  strokeWeight(1);
  line(x1, y1, x2, y2);
}
```

图 4-7 作品 *Wave Clock*

4.2.1 结构

1. setup() 函数

setup() 函数在程序启动时运行一次。它用于定义初始环境属性（例如屏幕大小），并在程序启动时加载媒体（例如图像）。每个程序只能有一个 setup() 函数，首次执行后不会再次调用它。如果草图的尺寸与默认尺寸不同，则 size() 函数或 fullScreen() 函数必须是 setup() 中的第一行。

2. draw() 函数

draw() 函数是自动调用的。所有 Processing 程序都会在 draw() 函数的末尾更新屏幕。若要停止 draw() 函数内部的代码连续运行，则需使用 noLoop() 函数、redraw() 函数和 loop() 函数。如果 noLoop() 函数用于停止代码的运行，则 redraw() 函数会导致 draw() 函数里面的代码运行一次，而 loop() 函数将使 draw() 函数中的代码恢复连续运行。draw() 函数每秒执行的次数可以通过 frameRate() 函数控制。

通常可以在 draw() 函数循环的开头调用 background() 函数来清除窗口的内容。因为绘制到窗口的像素是累积的，所以省略 background() 函数可能会导致意外的结果。

每个 sketch 只能有一个 draw() 函数，而如果希望代码连续运行或处理诸如 mousePressed() 之类的事件，则 draw() 函数必须存在。

3. loop()/noLoop() 函数

Processing 连续循环通过 draw() 函数执行其中的代码。但是，可以通过调用 noLoop() 函数来停止 draw() 函数循环，调用 loop() 函数恢复 draw() 函数循环。

4.2.2 环境

1. size() 函数

调用格式：

```
size(width, height)
size(width, height, renderer)
```

参数说明：

width：显示窗口的宽度，以像素为单位。

height：显示窗口的高度，以像素为单位。

renderer：渲染器参数。

功能：size()函数定义显示窗口宽度和高度的尺寸，以像素为单位。在具有setup()函数的程序中，size()函数必须是setup()函数内代码的第一行。内置变量width和height，由此传递函数的参数设置。例如，运行size(640,480)，width变量取值为640像素，height变量取值为480像素。如果不使用size()函数，则窗口的默认大小为100×100像素。但是size()函数在一个案例程序中只能使用一次，用于初始化窗口大小，不能用于调整大小。渲染器参数renderer选择要使用的渲染引擎。例如，如果要绘制三维形状，请使用P3D，此外还有P2D、FX2D、PDF和SVG等。

2. smooth()函数

调用格式：

```
smooth(level)
```

参数说明：

level：整数类型（int），根据渲染器取值为2、3、4或8。

功能：smooth()函数默认可以绘制具有平滑（抗锯齿）边缘的几何图形。仅当程序需要设置平滑时，才需要使用smooth()。smooth()的level参数可以设置平滑量。

3. frameRate()函数

调用格式：

```
frameRate(fps)
```

参数说明：

fps：浮点类型（float），每秒显示的帧数。

功能：frameRate()函数指定每秒显示的帧数，默认速率为每秒60帧。如果处理器的速度不够快，无法维持指定的速率，则无法达到帧速率。

4.2.3 形状

1. 坐标

众所周知，笛卡儿坐标系的中心在(0,0)，x轴指向右侧，y轴指向上方。但计算机窗口中像素的坐标系沿y轴反转。(0,0)在屏幕的左上角，x轴指向右侧，y轴指向下方，如图4-8所示。

2. 形状

Processing 中的绝大多数编程示例的核心是绘制形状和设置像素，本质上都是从点、线、矩形、椭圆 4 个原始形状开始。

点：point(x, y) 函数画一个点只需要一对 x 和 y 坐标，如图 4-9 所示。

线：line(x1, y1, x2, y2) 函数相较于 point() 函数则需要两点 (x1, y1) 和 (x2, y2)，由两点确定一条直线，如图 4-10 所示。

矩形：rect(x, y, width, height) 函数通过矩形左上角的坐标、宽度和高度来指定矩形大小。另一种方法是 rect(x, y, width, height) 函数指定矩形的中心点以及宽度和高度，首先要在绘制矩形本身的指令之前使用 CENTER 模式，即 rectMode(CENTER)。此外，rect(x1, y1, x2, y2) 还可以绘制一个包含两个点的矩形（左上角和右下角），需要使用模式 CORNERS，即 rectMode(CORNERS)，如图 4-11 所示。

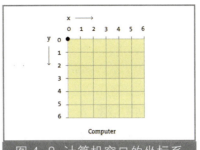

图 4-8 计算机窗口的坐标系

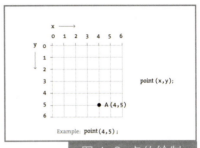

图 4-9 点的绘制

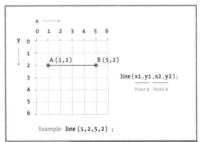

图 4-10 线的绘制

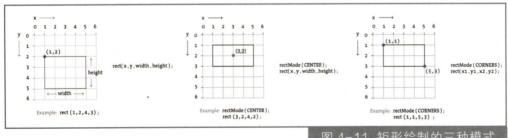

图 4-11 矩形绘制的三种模式

椭圆：椭圆 ellipse() 函数绘制原理与矩形 rect() 函数相同，不同之处是需要在矩形边界框的所在位置绘制一个椭圆，如图 4-12 所示。

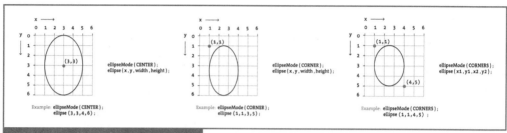

图 4-12 椭圆绘制的三种模式

3. 属性

调用格式:

`strokeWeight(weight)`

参数说明:

weight：笔触的粗细（以像素为单位）。

功能：strokeWeight()函数用于设置点、线和形状周围边框的笔触宽度，以像素为单位。将 point() 函数与 strokeWeight() 函数一起使用可能无法在屏幕上绘制内容，具体取决于计算机的图形设置参数，可以使用 set() 函数设置像素或使用 circle() 函数或 square() 函数绘制点。

4.2.4 颜色

1. background()函数

调用格式:

`background(rgb)`

`background(rgb, alpha)`

`background(gray)`

`background(gray, alpha)`

`background(v1, v2, v3)`

`background(v1, v2, v3, alpha)`

`background(image)`

参数说明:

rgb：整数类型（int），颜色变量或十六进制值。

alpha：浮点类型（float），不透明度。

gray：浮点类型（float），灰度，即白色和黑色之间的值。

v1：浮点类型（float），RGB 颜色模式下的 Red（红色）或 HSB 颜色模式下的 Hue（色相）。

v2：浮点类型（float），RGB 颜色模式下的 Green（绿色）或 HSB 颜色模式下的 saturation（饱和度）。

v3：浮点类型（float），RGB 颜色模式下的 Blue（蓝色）或 HSB 颜色模式下的 brightness（亮度）。

image：将图像设置为背景，该图像的大小必须与画布窗口大小相同。

功能：background() 函数用于设置窗口的背景颜色，默认背景为浅灰色。此函数通常在 draw() 函数中使用，可以清除每一帧开始时的显示窗口。background() 函数也可以在 setup() 函数内部使用，设置动画第一帧的背景，若只需要设置一次背景，则可以在 setup() 函数中使用该函数。图像也可以作为画布的背景，需要图像的宽度和高度与画布窗口的宽度和高度匹配。若要将图像调整为画布窗口的大小，可以使用 image.resize(width，height) 函数。

2. fill() 函数

调用格式：

```
fill(rgb)
fill(rgb, alpha)
fill(gray)
fill(gray, alpha)
fill(v1, v2, v3)
fill(v1, v2, v3, alpha)
```

功能：fill() 函数设置填充形状的颜色，参数与 background() 函数相同。默认颜色空间是 RGB 模式，每个值的范围是 0～255。此外，noFill() 函数为禁用填充。

3. stroke() 函数

调用格式：

```
stroke(rgb)
stroke(rgb, alpha)
stroke(gray)
stroke(gray, alpha)
stroke(v1, v2, v3)
stroke(v1, v2, v3, alpha)
```

功能：stroke() 函数可以在形状周围绘制线条并设置边框的颜色，参数与 background() 函数相同。将案例 4-1 中的 draw() 函数换成如下代码，结果如图 4-13(a) 所示。

```
void draw( ) {
  _radius=100;
  _angle +=-1;
  float centerX=width/2;
  float centerY=height/2;
  float rad=radians(_angle);
  float x1=centerX+(_radius*cos(rad));
  float y1=centerY+(_radius*sin(rad));
  float opprad=rad+PI;
  float x2=centerX+(_radius*cos(opprad));
  float y2=centerY+(_radius*sin(opprad));
  stroke(50, 60);
  strokeWeight(1);
  line(x1, y1, x2, y2);
}
```

案例 4-1 中添加了一些线条来改变描边的颜色。通过定义一个 _strokeCol 变量，从 255（白色）开始，每帧减小 1，直到达到 0（黑色），再增大到 255，如此循环，实现了线条的渐变效果，如图 4-13(b) 所示。

```
void draw( ) {
  _radius=100;
  _angle+=-1;
  float centerX=width/2;
  float centerY=height/2;
  float rad=radians(_angle);
  float x1=centerX+(_radius*cos(rad));
  float y1=centerY+(_radius*sin(rad));
  float opprad=rad+PI;
  float x2=centerX+(_radius*cos(opprad));
  float y2=centerY+(_radius*sin(opprad));
  _strokeCol+=_strokeChange;
  if (_strokeCol>254) {
```

```
    _strokeChange=-1;
  }
  if (_strokeCol<0) {
    _strokeChange=1;
  }
  stroke(_strokeCol, 60);
  strokeWeight(1);
  line(x1, y1, x2, y2);
}
```

(a) 无灰度渐变　　　　　　　(b) 增加灰度渐变

图 4-13　stroke() 函数实现灰度渐变

4.2.5　数学

1. PI

PI 代表圆周率 π，值为 3.14159267，TWO_PI 为 2π，HALF_PI 为 π/2，QUARTER_PI 为 π/4。它们作为常数可以结合三角函数 sin() 和 cos() 使用。

2. 三角函数

调用格式：

```
cos(angle)
sin(angle)
tan(angle)
```

参数说明：

angle：浮点类型（float），弧度角。

功能：cos() 函数计算角度对应的余弦函数值，角度取值从 0 到 PI×2，sin()

函数计算正弦值，tan()函数计算正切值。

3. random()函数

调用格式：

```
random(high)
random(low, high)
```

参数说明：

high：浮点类型（float），上限。

low：浮点类型（float），下限。

功能：random()函数可以生成随机数。每次调用random()函数时，都会返回指定范围内的任意值。如果仅将一个参数传递给该函数，则它将返回一个介于零和上限之间的浮点数。例如random(5)函数将返回0～5之间的值（从零开始，直到但不包括5）。

如果指定了两个参数，函数将返回一个浮点数，其值介于两个值之间。例如random(-5, 10)函数会返回-5~10（不包括）的值。若要将浮点随机数转换为整数，可以使用int()函数。案例4-1中使用了许多random()函数来实现随机效果。如需将所绘制的圆进一步旋转，可以在旋转角度上添加第二个噪声方差来改变线填充的密度，如图4-14所示。

```
void draw( ) {
//fixed diameter and random density
  _radius=200;
  _angnoise+=0.005;
  _angle+=(noise(_angnoise)*0.5)-3;
float centerX=width/2;
  float centerY=height/2;
  float rad=radians(_angle);
  float x1=centerX+(_radius*cos(rad));
  float y1=centerY+(_radius*sin(rad));
  float opprad=rad+PI;
  float x2=centerX+(_radius*cos(opprad));
  float y2=centerY+(_radius*sin(opprad));
  _strokeCol+=_strokeChange;
```

```
    if (_strokeCol>254) {
      _strokeChange=-1;
    }
    if (_strokeCol<0) {
      _strokeChange=1;
    }
    stroke(_strokeCol, 60);
    strokeWeight(1);
    line(x1, y1, x2, y2);
}
```

图 4-14 密度降低

将代码 _angle += (noise(_angnoise) * 0.5) - 3 改为 _angle += (noise(_angnoise) * 6) - 3，增加密度的变化，结果如图 4-15 所示。

通过角度的增大或减小，可以达到反向旋转的效果，如图 4-16 所示。

图 4-15 增加密度变化

图 4-16 反向旋转

```
void draw( ) {
//fixed diameter and random density
  _radius=200;
  _angnoise+=0.005;
  _angle+=(noise(_angnoise)*6)-3;
//reverse rotation
  if (_angle>360) {
    _angle-=360;
  }
  if (_angle<0) {
    _angle+=360;
  }
float centerX=width/2;
  float centerY=height/2;
  float rad=radians(_angle);
  float x1=centerX+(_radius*cos(rad));
  float y1=centerY+(_radius*sin(rad));
  float opprad=rad+PI;
  float x2=centerX+(_radius*cos(opprad));
```

```
    float y2=centerY+(_radius*sin(opprad));
      _strokeCol+=_strokeChange;
    if (_strokeCol>254) {
      _strokeChange=-1;
    }
    if (_strokeCol<0) {
      _strokeChange=1;
    }
    stroke(_strokeCol, 60);
    strokeWeight(1);
    line(x1, y1, x2, y2);
}
```

此外，还可以通过改变旋转时的噪声值来改变半径长度，如图4-17所示。

```
void draw( ) {
  _radiusnoise+=0.005;
  _radius=(noise(_radiusnoise)*550) +1;
  _angnoise+=0.005;
  _angle+=(noise(_angnoise)*6) - 3;
  if (_angle>360) {
    _angle-=360;
  }
  if (_angle<0) {
    _angle+=360;
  }
float centerX=width/2;
  float centerY=height/2;
  float rad=radians(_angle);
  float x1=centerX+(_radius * cos(rad));
  float y1=centerY+(_radius * sin(rad));
  float opprad=rad+PI;
  float x2=centerX+(_radius * cos(opprad));
  float y2=centerY+(_radius * sin(opprad));
    _strokeCol+=_strokeChange;
   if (_strokeCol>254) {
    _strokeChange=-1;
```

```
}
if (_strokeCol<0) {
  _strokeChange=1;
}
stroke(_strokeCol, 60);
strokeWeight(1);
line(x1, y1, x2, y2);
}
```

图 4-17 改变半径长度

为了增加一点非线性效果，还可以稍微调整一下圆心，通过再次使用噪声函数在 x 或 y 方向上移动 ±10 像素以实现最终效果，如图 4-18 所示。

```
_xnoise+=0.01;
_ynoise+=0.01;
float centerX=width/2+(noise(_xnoise)*100)-50;
float centerY=height/2+(noise(_ynoise)*100)-50;
```

图 4-18 圆心晃动

4.3 面向对象的编程与交互设计

下面以一个简单的案例讲述类和对象、基于鼠标的交互设计，运行结果如图 4-19 所示。案例 4-2 来自 Matt Pearson 的 *Generative Art：a practical guide using processing*。

【案例 4-2】面向对象的编程与交互设计

```
int _num=10;
Circle[] _circleArr={};
void setup( ) {
  size(500, 300);
  background(255);
  smooth( );
  strokeWeight(1);
  fill(150, 50);
  drawCircles( );
```

```
  }
  void draw( ) {
    background(255);
    for (int i=0; i<_circleArr.length; i++) {
      Circle thisCirc=_circleArr[i];
      thisCirc.updateMe( );
    }
  }
  void mouseReleased( ) {
    drawCircles( );
  }
  void drawCircles( ) {
    for (int i=0; i<_num; i++) {
      Circle thisCirc=new Circle( );
      thisCirc.drawMe( );
      _circleArr=(Circle[])append(_circleArr, thisCirc);
    }
  }
  class Circle {
    float x, y;
    float radius;
    color linecol, fillcol;
    float alph;
    float xmove, ymove;
    Circle ( ) {
      x=random(width);
      y=random(height);
      radius=random(100) + 10;
      linecol=color(random(255), random(255), random(255));
      fillcol=color(random(255), random(255), random(255));
      alph=random(255);
      xmove=random(10) - 5;
      ymove=random(10) - 5;
    }
    void drawMe( ) {
```

```
    noStroke( );
    fill(fillcol, alph);
    ellipse(x, y, radius*2, radius*2);
    stroke(linecol, 150);
    noFill( );
    ellipse(x, y, 10, 10);
  }
  void updateMe( ) {
    x+=xmove;
    y+=ymove;
    if (x>(width+radius)) {
      x=0-radius;
    }
    if (x<(0-radius)) {
      x=width+radius;
    }
    if (y>(height+radius)) {
      y=0-radius;
    }
    if (y<(0-radius)) {
      y=height+radius;
    }
    drawMe( );
  }
}
```

图 4-19 案例 4-2 运行结果

4.3.1 数组

数组是特定类型对象的列表，通过指定数组中的位置来访问。例如，定义一个数组 int[] numberArray = new int[5]，即定义了一个包含 5 个元素的列表，所有元素的类型都是整数类型。可以使用大括号语法指定元素的具体取值，例如：int[] numberArray = {1, 2, 3, 4, 5}。用户还可以为某一项元素赋值，例如：numberArray [2] = 3，表示将 3 赋值给了列表的第三个元素，而不是第二个元素，因为第一个位置是从索引 0 开始。此外，空数组定义为：int[] numberArray = {}。在案例 4-2 中，通过 Circle[] _circleArr = {} 创建了一个新的数组用以存储所有圆。

append() 函数将一维数组展开，并向新位置添加数据。新增元素的数据类型必须与数组的数据类型相同。当使用对象数组时，从函数返回的数据必须转换为对象数组的数据类型。在案例 4-2 中，将新创建的 thisCirc 对象添加到 _circleArr 数组中。

```
void drawCircles( ) {
  for (int i=0; i<_num; i++) {
    Circle thisCirc=new Circle( );
    thisCirc.drawMe( );
    _circleArr=(Circle[])append(_circleArr, thisCirc);
  }
}
```

4.3.2 类和对象

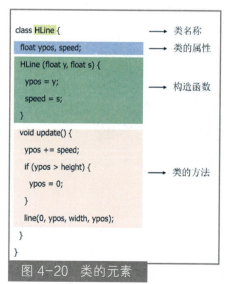

图 4-20 类的元素

类（class）是数据和方法（作为类的函数）的组合，类可以实例化为对象。类包含 4 个元素：类名称、类的属性、构造函数和类的方法，如图 4-20 所示。

1. 类名称

一般来说，类名的第一个字母通常是大写，而变量名通常是小写，以此与其他类型的变量分开。在名称声明之后，可以将类的所有代码括在大括号内。

2. 类的属性

类的属性是变量的集合。这些变量通常称为实例变量,因为对象的每个实例都包含此变量集。

3. 构造函数

构造函数是类内部的一个特殊函数,它可以创建对象本身的实例。就像 setup() 函数一样,它可以在类中创建新对象时创建单个对象。它与该类具有相同的名称,并通过 new 运算符进行调用,例如,Circle thisCirc = new Circle()。

4. 类的方法

用户可以通过编写不同方法向对象添加不同功能。

编程中的对象与现实世界中的对象概念并无太大区别。一块石头——现实中的常见物体。它有颜色、重量、粗糙度的属性,就像圆有 x、y 和半径 r 一样,用户还可以用石头做一些事情,可以扔出去,可以用锤子砸,可以放在桌子上当镇纸用。

根据同样的原理,在案例 4-2 中不是简单地定义单个对象,而是定义包含该类型所有对象的类。用户可以将其视为一个可重用的模板。用户不需要定义很多不同的圆圈,只需要创建 Circle 类的一个实例。Circle 类中包含两个类的方法 drawMe() 和 updateMe(),不同的圆可以调用不同的类方法来实现不同功能。

new() 函数可以创建一个"新"对象,new 的使用通常与示例中的应用类似。若要从这个模板创建一个实际的对象或一个类的实例,用户可以使用 new 调用构造函数,如案例 4-2 中的 Circle thisCirc = new Circle()。

4.3.3 交互

鼠标交互的函数如表 4-1 所示。当按下鼠标按钮时,系统变量 mouseButton 的值可根据按下的按钮设置为 LEFT、RIGHT 或 CENTER。鼠标和键盘的交互函数一般写在 draw() 函数中。

表 4-1 鼠标交互的函数

名　称	含　义
mousePressed()	按下鼠标按钮
mouseClicked()	鼠标按钮被按下然后释放
mouseReleased()	释放鼠标按钮的瞬间

续表

名 称	含 义
mouseDragged()	鼠标移动并按下鼠标按钮
mouseMoved()	鼠标移动且鼠标按钮没有按下

在案例 4-2 中，用户可以通过调用 mouseReleased() 函数以实现单击后画出圆的效果。

```
void mouseReleased( ) {
  drawCircles( );
}
```

案例 4-3 递归树来自 Processing 官网，作者是 Daniel Shiffman，效果如图 4-21 所示。系统变量 mouseX 为鼠标当前位置的横坐标，mouseY 为纵坐标。mouseX 默认值是 0，首次运行草图时 mouseX 的返回值为 0。案例中根据鼠标的水平位置来计算分支角度。用户左右移动鼠标，可以更改角度。

【案例 4-3】递归树

```
float theta;
void setup( ) {
  size(640, 360);
}
void draw( ) {
  background(0);
  frameRate(30);
  stroke(255);
  float a=(mouseX/(float) width)*90f;
  theta=radians(a);
  translate(width/2,height);
  line(0,0,0,-120);
  translate(0,-120);
  branch(120);
}
void branch(float h) {
  h *=0.66;
  if (h>2) {
```

```
    pushMatrix( );
    rotate(theta);
    line(0, 0, 0, -h);
    translate(0, -h);
    branch(h);
    popMatrix( );
    pushMatrix( );
    rotate(-theta);
    line(0, 0, 0, -h);
    translate(0, -h);
    branch(h);
    popMatrix( );
  }
}
```

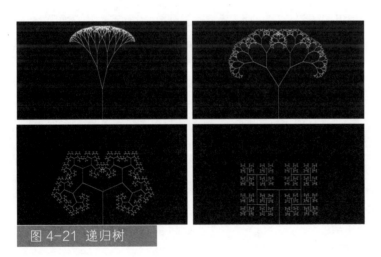

图 4-21 递归树

系统变量 pmouseX 为鼠标在当前帧的上一帧中的横坐标，pmouseY 为纵坐标。在 draw() 函数内，pmouseX 和 pmouseY 每帧仅更新一次。但在每次调用事件时都会更新。如果在事件期间没有立即更新这些值，那么每帧仅读取一次鼠标位置，这会导致轻微的延迟和交互的不连贯。

案例 4-3 中使用了比较常用的函数：平移函数 translate()、旋转函数 rotate()、入栈函数 pushMatrix() 和出栈函数 popMatrix() 等，这里简要介绍一下。

`translate(x,y)`

`translate(x,y,z)`

x,y,z：左右、上下、前后方向的坐标平移。

平移函数 translate() 是将窗口内的对象平移，参数 x 指定左 / 右平移量，参数 y 指定上 / 下平移量，以及参数 z 指定在靠近 / 远离屏幕方向的平移量，参数 z 配合 P3D 的渲染模式使用。translate() 函数的效果是累积的。例如，先调用 translate(50,0) 函数，再调用 translate(20,0) 函数，结果与 translate(70,0) 函数效果相同。在案例 4-3 中，第一个 translate() 函数的目的是让画笔从屏幕底部开始绘制，第二个函数的目的是将画笔移至线的尾部，然后开始分形。

```
translate(width/2,height);
line(0,0,0,-120);
translate(0,-120);
branch(120);
```

如果 translate() 函数在 draw() 函数中调用，当循环再次开始时，参数将重置。为了保留上一次循环的结果，可以使用 pushMatrix() 函数和 popMatrix() 函数。其中，pushMatrix() 函数用于保存当前坐标系，popMatrix() 函数用于恢复当前坐标系。

rotate() 函数的效果由参数 angle 决定，参数 angle 是以弧度表示的旋转角度（值从 0 到 2×PI），或者可以使用 radians() 函数将角度转换为弧度。对象的坐标始终围绕其相对于原点的相对位置旋转。参数 angle 取值为正表示沿顺时针方向旋转，取值为负则沿逆时针方向旋转。rotate() 函数的效果也是累积的。例如，先调用 rotate(PI / 2.0) 函数，然后调用 rotate(PI / 2.0) 函数与直接调用 rotate(PI) 函数效果相同。当 draw() 函数再次开始时，将重置所有变换。

调用格式：

rotate(angle)

参数说明：

angle：以弧度表示的旋转角度。

在案例 4-3 中，branch() 函数用于绘制树的分支，用户首先通过 pushMatrix() 函数保存当前状态，经过旋转绘制分支，再移动到线的末尾画新的分支，以恢复以前的矩阵状态，最终通过循环完成绘制。

4.3.4 粒子系统

本节首先创建粒子类，然后通过类的实例化创建大量粒子，接着实现大量粒子

的流动和残影效果,进而通过参数设置实现彩色粒子等丰富的粒子效果,最后构建带有用户界面交互的粒子系统。本节部分代码借鉴了作品 surfs_Up_Blue(https://openprocessing.org/sketch/494083),案例 4-4 定义粒子类。

【案例 4-4】定义粒子类

```
class Particle{
  float posX, posY;
  color c;
  Particle(float xIn, float yIn, color cIn)
  {
    posX=xIn;
    posY=yIn;
    c=cIn;
  }
  void display( )
  {
    if(posX>0&&posX<width&&posY>0&&posY<height)
    {
      pixels[(int)posX+(int)posY*width]=c;
    }
  }
}
Particle[] particles;      // 存放粒子的数组
void setup( )
{
  size(1000,800,P2D);      // 大小为 (width,height)=(1000,800),P2D 渲染
  background(0);           // 背景颜色 (r,g,b)=(0,0,0)
  setParticles( );         // 初始化粒子
}
void draw( )
{
  loadPixels( );
  for(Particle p:particles)
  {
```

```
      p.display( );  // 调用每个粒子的绘制函数
    }
    updatePixels( );
  }

  void setParticles( )
  {
    int num=4000;
    particles=new Particle[num];
    for(int i=0;i<num;i++)
    {
      float x=random(width);
      float y=random(height);
      color c=color(255,255,255);
      particles[i]=new Particle(x,y,c);
    }
  }
```

首先，新建文件 Particle.pde，定义粒子类 Particle，包括三个基本属性：x 坐标（float posX）、y 坐标（float posY）和粒子的颜色（color c）。知道了位置和颜色，就可以通过 pixels[(int)posX+(int)posY*width]=c; 将其绘制在屏幕上。

然后，新建文件 ParticleField.pde，创建粒子对象，并将其绘制在屏幕上。案例 4-4 函数中 setParticles() 创建了 4000 个粒子，随机生成粒子的坐标，颜色都设置为白色。运行 ParticleField.pde，可以看到已经绘制了 4000 个粒子，如图 4-22 所示。

但现在有一个问题——目前为止，只是绘制了 pixel 的粒子，还不能动起来。processing 的 draw() 函数每帧都会执行一次，默认帧速率是 60f/s，程序不断调用该函数，刷新画面，形成动画。只要在 draw() 函数中对粒子的位置进行更新，就能实现粒子的流动。

图 4-22 粒子生成

【案例 4-5】粒子流动
```
class Particle{
    ...
```

```
float incr=0,theta;
...
void move( )
{
  update( );
  display( );
}
  void update( )
{
  incr+=.008;
  theta= noise(posX*.004,posY*.004,incr)*TWO_PI;
  posX+=2*cos(theta);
  posY+=2*sin(theta);
}
}
void draw( )
{
  loadPixels( );
  for(Particle p:particles)
  {
    p.move( );   // 将调用 update( ) 替换为调用 move( )
  }
  updatePixels( );
}
```

案例 4-5 中,增加粒子类的属性 incr 和 theta,粒子位置的移动是通过当前位置和 incr 的值综合计算得到的,运用 noise() 函数实现粒子丝滑的运动,如图 4-23 所示。

到这一步,已经实现了粒子移动。由于 Processing 是不断叠加上一帧生成的画布,随着运行时间的增加,粒子运动轨迹累积,效果如图 4-24 所示。

图 4-23 粒子运动

图 4-24 粒子运动轨迹累积效果

接下来，我们通过给画布叠加带有透明度的蒙版实现残影效果。粒子位置变化的同时，在其上蒙上一层具有一定透明度的蒙版，那么之前的粒子就会变淡，当前的粒子就是饱和度最高的。

【案例 4-6】粒子残影效果

```
//Particle.pde
class Particle{
  ...
  void move( )
  {
update( );
wrap( );
    display( );
  }
  void wrap( )    // 当超越画布后在另一端重新进入，否则粒子将会越来越少
  {
    if(posX<0)posX=width-1;
    if(posX>width)posX=1;
    if(posY<0)posY=height-1;
    if(posY>height)posY=1;
  }
  ...
}
//ParticleField.pde
void draw( )
```

```
{
fill(0,0,0,50);
  rect(0,0,width,height);
  loadPixels( );
  for(Particle p:particles)
  {
    p.move( );
  }
  updatePixels( );
}
```

因为要实现不断叠加的蒙版,所以在 draw() 函数中增加语句 rect(0,0,width,height),实现不断用和画布大小相同的矩形来叠加,效果如图 4-25 所示。

图 4-25 粒子残影效果

案例 4-7 通过参数设置实现丰富的粒子效果。设置全局变量 v1、v2 和 v3 控制粒子的颜色,全局变量 v4、v5 和 v6 控制蒙版的颜色,全局变量 v7 控制粒子的个数,全局变量 v8 控制蒙版透明度。通过设置不同的参数值实现丰富的彩色粒子效果,如图 4-26 所示。

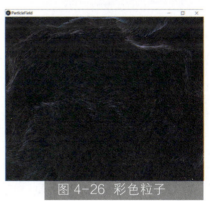

图 4-26 彩色粒子

【案例 4-7】彩色粒子

```
//ParticleField.pde
Particle[] particles;
float alpha;
int v1=255,v2=100,v3=200,v4=10,v5=10,v6=10,v7=4000,v8=50;
//v1 R
//v2 G
//v3 B
//v4 background_R
//v5 background_G
//v6 background_B
```

```
//v7  粒子个数
//v8  蒙版透明度
void setup( )
{
  size(1000,800,P2D);
  background(0);
  setParticles( );
}
void draw( )
{
  alpha=map(mouseX,0,width,v8,20); // 蒙版透明度随鼠标 x 坐标改变
  fill(v4,v5,v6,alpha);
  rect(0,0,width,height);
  loadPixels( );
  for(Particle p:particles)
  {
    p.move( );
  }
  updatePixels( );
}
void setParticles( )
{
  int num=v7;
  particles=new Particle[num];
  for(int i=0;i<v7;i++)
  {
    float x=random(width);
    float y=random(height);
    color c=color(v1,v2,v3);
    float adj=map(y,0,height,v1,0);
    c=color(adj,v2,v3);
    particles[i]=new Particle(x,y,c);
  }
}
```

但是，我们很快就会发现，每次需要结束运行去修改程序代码才能进行这些参数组合的调试。为了方便修改参数，加入基于在 ControlP5 的用户操作界面。其中，ControlP5 的官方教程和用法可查阅相关资料。案例 4-8 实现基于用户界面实时控制粒子的各个参数进行交互调试。

【案例4-8】带有用户界面交互的粒子系统

```
//ParticleField.pde
import controlP5.*;
ControlP5 cp5;
void setup( )
{
  ...
  controlInt( );
  ...
}
void controlInt( ){
  cp5=new ControlP5(this);      // 实例化 ControlP5 对象
  cp5.begin(cp5.addBackground("a"));
  cp5.addSlider("v1")           // 滑块组件，输入可以改变变量 v1
  .setLabel("red")              // 标签名为 red
  .setPosition(10, 20)          // 位置 (x,y) 为 (10, 20)
  .setSize(200, 20)             // 大小 (width,height) 为 (200, 20)
  .setRange(0,255)              // 变量范围是 v1>0&&v1<255
  .setValue(20)                 // 初始变量值为 20
  ;
  cp5.addSlider("v2")
  .setLabel("green")
  .setPosition(10, 50)
  .setSize(200, 20)
  .setRange(0,255)
  .setValue(250)
  ;
  cp5.addSlider("v3")
  .setLabel("blue")
```

```
.setPosition(10,80)
.setSize(200,20)
.setRange(0,255)
.setValue(250)
;
cp5.addSlider("v4")
.setLabel("back_red")
.setPosition(10,110)
.setSize(200,20)
.setRange(0,255)
.setValue(250)
;
cp5.addSlider("v5")
.setLabel("back_green")
.setPosition(10,140)
.setSize(200,20)
.setRange(0,255)
.setValue(250)
;
cp5.addSlider("v6")
.setLabel("back_blue")
.setPosition(10,170)
.setSize(200,20)
.setRange(0,255)
.setValue(250)
;
cp5.addSlider("v7")
.setLabel("Partical_num")
.setPosition(10,210)
.setSize(200,20)
.setRange(1000,20000)
.setValue(250)
;
cp5.addSlider("v8")
.setLabel("alpha")
```

```
      .setPosition(10,240)
      .setSize(200, 20)
      .setRange(0,20)
      .setValue(250)
      ;
   cp5.end( );
}
```

此外,如果希望保存运行过程中生成的图案,可以通过增加以下代码实现:

```
//ParticleField.pde
void keyPressed( ){
   if(key=='s'){
      saveFrame("生成图像-###.png");
   }
}
void mousePressed( ) // 单击屏幕,重新初始化粒子
{
   setParticles( );
}
```

当按下键盘 S 键时,就会在工程目录下将当前显示的图像保存下来,单击屏幕后重新初始化粒子。这样,就可以通过用户直接的界面交互快速找到满意的图像,图 4-27 是用户调整参数后按下 S 键所生成的图像。

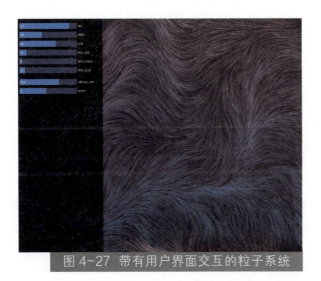

图 4-27 带有用户界面交互的粒子系统

基于该粒子系统进行文创设计如图 4-28 所示，将粒子系统生成的不同配色和纹样的图像印在水杯、丝巾、鼠标垫和胶带上。

图 4-28 基于 Processing 粒子系统的文创设计

Processing 不仅可以实现不同风格静态插画和动态图案的绘制，还可以制作多媒体互动装置和交互小游戏，作为可视化工具辅助，Processing 可以实现更多意想不到的效果。OpenProcessing(https://www.openprocessing.org/)是一个开源的网站，可以在其中获取所感兴趣的代码。

第 5 章

Arduino 和 Processing 互动

Arduino 和 Processing 之间可以通过串行接口（简称串口）进行通信。本章首先分别说明 Processing 如何控制 Arduino 和 Arduino 如何控制 Processing，然后详细介绍一个两者连接互动的作品——交互艺术装置 Colorful Melody 的实现，最后介绍导电墨水。

5.1 Processing 控制 Arduino

案例 5-1 展示如何使用 Processing 控制 Arduino 开发板上的小灯亮灭。首先在 Processing 端通过 import processing.serial.* 语句导入串口库，然后声明一个 Serial 变量 port。在 Arduino 端初始化程序中，通过 Serial.begin(9600) 语句设置波特率为 9600b/s，插入 Arduino 开发板后计算机分配的端口是 COM3，Processing 端在初始化程序中通过 new Serial(this,"COM3",9600) 语句，就可以在 COM3 串口上以波特率 9600 b/s 发送和接收数据。

接下来实现发送和接收数据。在 Processing 端创建一个 300×300 像素的画布，在画布上绘制一个矩形，当鼠标单击矩形内区域，则向串口发送字符 a，同时打印 LED turn ON 方便调试，这样如果出现异常，可以判断是 Processing 程序出了问题没有运行到这里，还是串口发送的问题。当鼠标单击矩形外的画布区域，则向串口发送字符 b。Arduino 端一直从串口读数据，当判断读到的字符为 a（ASCII 码为 97）时，点亮 Arduino 开发板上的 LED 灯；字符为 b（ASCII 码为 98）时，熄灭

Arduino 开发板上的 LED 灯。

【案例 5-1】 Processing 控制 Arduino 板上的 LED 灯

Processing 端的代码:

```
import processing.serial.*;
Serial port;
void setup(){
  port = new Serial(this,"COM3",9600);
  size(300,300);
}
void draw(){
  rect(100,100,50,50);
}
void mouseClicked(){
  if((mouseX>=100) & (mouseX<=150) & (mouseY>=100) & (mouseY<=150)){
    println("LED turn ON");
    port.write("a");
  }
  else{
    println("LED turn OFF");
    port.write("b");
  }
}
```

Arduino 端的代码:

```
int c=0;
void setup() {
  Serial.begin(9600);
  pinMode(LED_BUILTIN, OUTPUT);
}
void loop() {
  if(Serial.available()){
    c=Serial.read();
    if(c==97)
      digitalWrite(LED_BUILTIN, HIGH);
    else if(c==98)
```

```
    digitalWrite(LED_BUILTIN, LOW);
  }
}
```

同时运行 Arduino 和 Processing 程序，这时 Processing 弹出一个画布窗口，如图 5-1 所示，单击矩形框内区域和矩形外画布区域，控制 Arduino 开发板上 LED 灯的亮灭。

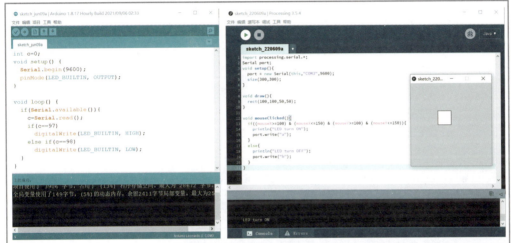

图 5-1 Processing 控制 Arduino 开发板上的 LED 灯

5.2 Arduino 控制 Processing

案例 5-2 为 Arduino 开发板向 Processing 发送字符串。在 Arduino 端初始化设置波特率为 9600b/s，不断向串口发送字符串 "a,b,c"。Processing 端从串口接收字符串，可以通过 split() 函数对字符串进行分割。

【案例 5-2】 Arduino 开发板向 Processing 发送字符串

Arduino 端的代码：

```
void setup() {
  Serial.begin(9600);
}
void loop() {
  Serial. println("a,b,c");
}
```

Processing 端的代码:

```
import processing.serial.*;
Serial port;
String rec;
void setup(){
  port = new Serial(this,"COM3",9600);
}
void draw(){
  if(port.available()>0){
    rec = port.readStringUntil('\n');
    String[] a = split(rec,',');
    println(rec);
    println(a[0]);
  }
  else
    println("no");
}
```

5.3 Colorful Melody 案例分享

音乐总会引起人们情感的共鸣。交互艺术装置 Colorful Melody（见图5-2）通过与自然元素相近的形式和沉浸式氛围，将每首歌的情感色彩与旋律基调可视化。歌曲的风格以流动的粒子为载体，使心情的表达方式不局限于文字记录。人们通过

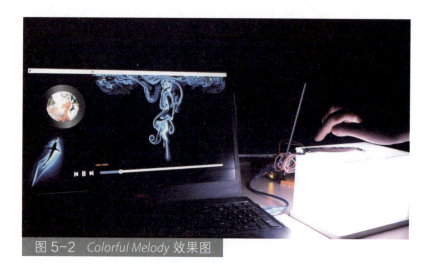

图 5-2 Colorful Melody 效果图

色彩的展示，在与歌曲中的情感产生共鸣的过程中，逐渐发掘自我的本心，渐渐地用音乐可视化的方式，谱写出属于自己的内心写照。

Colorful Melody 交互艺术装置创作流程如图 5-3 所示。

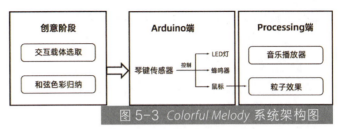

图 5-3 Colorful Melody 系统架构图

5.3.1 创意阶段

1. 和弦色彩归纳

常见的联觉现象是"色—听"联觉，对色彩的感觉能引起相应的听觉，音乐色彩的概念便是由此产生的。音区有低音、中音、高音之分，与色彩中的低明度、中明度、高明度相对应，又如调

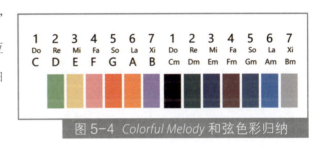

图 5-4 Colorful Melody 和弦色彩归纳

式音级具有倾向性，与色相的倾向性相对应。每一首歌都有组成它的和弦。通过文献调研，将每个和弦归纳出属于它的颜色，希望通过和弦的颜色，去表达一首歌的情感，如图 5-4 所示。总体来看，大调鲜艳而昂扬，小调沉郁而悠长。

2. 交互载体设计

参考 Teamlab 的作品《台风气球·失重森林·共鸣人生》，营造出的氛围为参与者提供沉浸式体验，如图 5-5（a）所示。将灯箱作为一个小的元件，通过氛围感的营造，使用户置身于歌曲的情感色彩中，与作者的内心产生共鸣。根据歌曲的和弦按下灯箱上对应按键，琴键传感器上的 LED 灯会根据和弦亮出其对应的颜色，如图 5-5（b）所示。

5.3.2 Arduino 端实现

1. 硬件搭建

如图 5-6（a）所示，将写好和弦字母的纸条贴在琴键上，避免影响琴键上的触摸传感器，纸条制作要尽可能节省面积。灯箱的制作如图 5-6（b）所示，购买适当尺寸的亚克力板，进行拼接。内部的硬件连接如图 5-6（c）。

（a）Typhoon Balls and Weightless Forest of Resonating Life 效果图

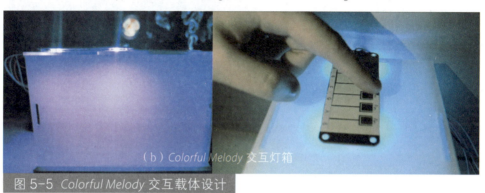

（b）Colorful Melody 交互灯箱

图 5-5 Colorful Melody 交互载体设计

通过琴键（触摸传感器）输入信号，分别向 LED、蜂鸣器、PC 端输出信号，实现在弹奏的同时显示灯光颜色、播放音乐，以及 PC 端鼠标的单击和位移，最后通过鼠标动作实现 Processing 端的视觉效果。

2. 灯箱发光颜色控制

案例 5-3 为控制灯箱发光颜色的 Arduino 端代码，将每个琴键作为一个和弦，赋予其之前归纳好的颜色，其中 LED 灯的 RGB 色彩赋值语句以第一键为例，其余以此类推。

【案例 5-3】灯箱发光颜色控制

```
#include "FastLED.h"          //LED 灯光控制
#define NUM_LEDS 4
#define DATA_PIN 4
const int SCL_PIN = 2;
const int SDO_PIN = 3;
const int buzzer_pin = A0;
CRGB leds[NUM_LEDS];
```

 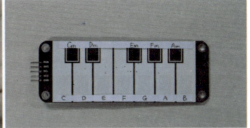

（a）琴键外观制作

（b）灯箱外观制作

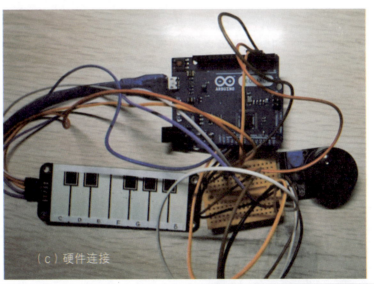

（c）硬件连接

图 5-6 *Colorful Melody* 硬件搭建

```
void setup()
{
  FastLED.addLeds<NEOPIXEL, DATA_PIN>(leds, NUM_LEDS);
  Serial.begin(115200);
  Serial.println("Start Touching Several Keys Simultaneously!");
  LEDS.showColor(CRGB(150, 0, 0));
```

```
        pinMode(buzzer_pin, OUTPUT);
        digitalWrite(buzzer_pin, LOW);
}
void loop()
{
uint8_t sum=0;
uint16_t keys=ttp229.ReadKeys16();
for (uint8_t i=0; i<16; i++)
if (keys&(1<<i))
        sum += i + 1;
 if(sum==1)       // 第一键 LED 灯光颜色赋值
  {
     LEDS.showColor(CRGB(150, 0, 0));
     QhBuzzerplay(11);
     delay(400);
  }
Serial.println(sum);
}
```

3. 蜂鸣器控制

案例 5-4 是让每个琴键响起对应音调,以控制音准,其中音高赋值语句以第一键为例,其余以此类推。

【案例 5-4】蜂鸣器控制

```
#include <TTP229.h>                    // 琴键音高控制
void QhBuzzerplay(int num)
{
  switch(num){
    case 1: tone(buzzer_pin,261, 400);    // 第一键音高赋值
   break;
   default: break;
  }
}
```

4. 鼠标控制

案例 5-5 将鼠标控制代码与琴键传感器进行连接,将触碰琴键转化为鼠标单击,

实现 Arduino 与 Processing 的连接互动，为后续粒子的变化提供帮助，其中鼠标方向移动控制语句以第一键为例，其余以此类推。

【案例 5-5】触碰琴键转化为鼠标单击

```
#include <Mouse.h>                    // 鼠标方向移动控制
void QhBuzzerplay(int num)
{
  switch(num){                        // 第一键鼠标方向控制
    case 1:
    if (!Mouse.isPressed(MOUSE_LEFT)) {
      Mouse.press(MOUSE_LEFT);}
else {
    // if the mouse is pressed, release it:
    if (Mouse.isPressed(MOUSE_LEFT)) {
      Mouse.press(MOUSE_LEFT);Mouse.move(10, 0, 0);
    }
  } break;
default: break;
  }
}
```

5. 代码整合

通过 Arduino 开发板将 12 个触摸感应器（对应 12 键，7 白 5 黑）感应信号传出，调用 FastLED.h 库使 LED 灯接收每个信号并分别处理，控制 RGB 显示相对应的颜色；同时输出蜂鸣器发声信号，调用 TTP229.h 库调整代码声音频率使其与琴键音调相符；最后调用 Mouse.h 库，调整代码控制每次触摸琴键的鼠标单击和移动距离，实现传感器硬件结构和对屏幕的总体控制。代码如案例 5-6，其中各部分功能代码仍以第一键为例。

【案例 5-6】Arduino 代码整合

```
#include <Mouse.h>         // 鼠标控制
#include <TTP229.h>        // 蜂鸣器控制
#include "FastLED.h"       // 灯光控制
#define NUM_LEDS 4
```

```
#define DATA_PIN 4
const int SCL_PIN = 2;
const int SDO_PIN = 3;
const int buzzer_pin = A0;
CRGB leds[NUM_LEDS];
TTP229 ttp229(SCL_PIN, SDO_PIN);
void setup()
{
  Mouse.begin();
  FastLED.addLeds<NEOPIXEL, DATA_PIN>(leds, NUM_LEDS);
  Serial.begin(115200);
  Serial.println("Start Touching Several Keys Simultaneously!");
  LEDS.showColor(CRGB(150, 0, 0));
      pinMode(buzzer_pin, OUTPUT);
    digitalWrite(buzzer_pin, LOW);
}
void loop()
{
uint8_t sum=0;
  uint16_t keys=ttp229.ReadKeys16();
  for (uint8_t i=0; i<16; i++)
  if (keys&(1<<i))
      sum+=i+1;
  if(sum==1)
   {
      LEDS.showColor(CRGB(150, 0, 0));
      QhBuzzerplay(11);
      delay(400);
   }
   Serial.println(sum);
}
void QhBuzzerplay(int num)
{
  switch(num){
    case 1: tone(buzzer_pin,261, 400);
```

```
    if (!Mouse.isPressed(MOUSE_LEFT)) {
      Mouse.press(MOUSE_LEFT);} else {
    // if the mouse is pressed, release it:
    if (Mouse.isPressed(MOUSE_LEFT)) {
      Mouse.press(MOUSE_LEFT);Mouse.move(10, 0, 0);
    }
  } break;
   default: break;
  }
}
```

5.3.3 Processing 端实现

运用 Processing 实现音乐播放器界面和粒子界面两部分效果。

1. 音乐播放器

案例 5-7 为一个简易的音乐播放器界面的技术实现部分代码，效果如图 5-7 所示。

图 5-7 *Colorful Melody* 音乐播放器界面

【案例 5-7】音乐播放器

```
import ddf.minim.*;                    // 播放音乐
Minim minim;
AudioPlayer[] music=new AudioPlayer[2];
```

```
PImage []back=new PImage[2];           // 背景图片
PImage[]p=new PImage[2];               // 专辑封面
PImage kuang;                          // 唱片框
PImage hexian;                         // 和弦表
int index=0;                           // 当前播放
float angle=0;
float voice;
void setup()
{
    frameRate(60);
  size(1980, 1080);
  minim=new Minim(this);
  for (int i=0; i<back.length; i++)
  {
    back[i]=loadImage("back"+i+".png");
  }
  kuang=loadImage("kuang.png");
  for (int i=0; i<p.length; i++)
  {
    p[i]=loadImage("p"+i+".png");
  }
  for (int i=0;i<music.length;i++)
  {
    music[i]=minim.loadFile("music"+i+".mp3",2200);
  }
  imageMode(CENTER);
  music[index].play();
}
  popMatrix();
  if(music[index].isPlaying())
  {
  angle+=1;
  }
    float pos=map(music[index].position(),0,music[index].length(),0,1048);
```

```
  if(pos>1200){
    music[index].rewind();
    music[index].pause();
    index+=1;
    if(index==music.length)
    {
      index=0;
    }
    music[index].play();
    angle=0;
  }
void mousePressed()
{
  if(mouseX>448 && mouseX<471 && mouseY>870 && mouseY<911)
  {
    if(music[index].isPlaying())
    {
      music[index].pause();        // 暂停音乐
    }else{
      music[index].loop();
    }
  }
  else if(mouseX>379 && mouseX<421 && mouseY>872 && mouseY<910)// 上一首
  {
    // 当前歌曲进度清零
    music[index].rewind();
    music[index].pause();
    index=1;
    if(index==-1){
      index=music.length-1;
    }
    music[index].play();
    angle=0;}
   else if(mouseX>501 && mouseX<539 && mouseY>872 && mouseY<910)// 上一首
   {
```

```
// 当前歌曲进度清零
music[index].rewind();
music[index].pause();
index+=1;
if(index==music.length){
  index=0;
}
music[index].play();
angle=0;
    }
}
```

2. 粒子效果

首先在Processing中选择合适的粒子库作为基础,其次根据需要改变其颜色、流速、大小、透明度等参数。案例5-8展示了一种粒子效果的主要参数部分,效果如图5-8所示。

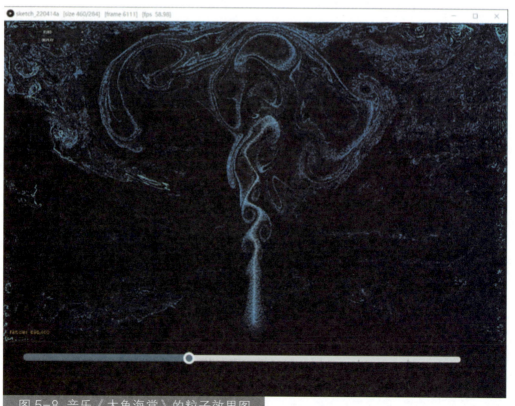

图5-8 音乐《大鱼海棠》的粒子效果图

【案例 5-8】 粒子效果

```
import com.thomasdiewald.pixelflow.java.DwPixelFlow;        // 调用粒子库
import com.thomasdiewald.pixelflow.java.fluid.DwFluid2D;
import controlP5.Accordion;
import controlP5.ControlP5;
import controlP5.Group;
import controlP5.RadioButton;
import controlP5.Toggle;
import processing.core.*;
import processing.opengl.PGraphics2D;
import processing.opengl.PJOGL;
   private class MyFluidData implements DwFluid2D.FluidData{
       public void update(DwFluid2D fluid) {
       float px, py, vx, vy, radius, vscale, temperature;      // 各参数调整
       radius=15;
       vscale=10;
       px = width/2;
       py = 50;
       vx = 1*+vscale;
       vy = 1*vscale;
       radius=40;
       temperature=1f;
       fluid.addDensity(px, py, radius, 0.2f, 0.3f, 0.5f, 1.0f);
       fluid.addTemperature(px, py, radius, temperature);
       particles.spawn(fluid, px, py, radius, 100);
       boolean mouse_input=!cp5.isMouseOver() && mousePressed;
       if(mouse_input && mouseButton==LEFT){
          radius=15;
          vscale=15;
          px=mouseX;
          py=height-mouseY;
          vx=(mouseX - pmouseX)*+vscale;
          vy=(mouseY - pmouseY)*-vscale;
          fluid.addDensity (px, py, radius, 0.25f, 0.0f, 0.1f, 1.0f);
```

```
        fluid.addVelocity(px, py, radius, vx, vy);
        particles.spawn(fluid, px, py, radius*2, 300);
    }
```

粒子效果通过鼠标单击或钢琴键的触碰，皆会有不同方向的移动，既显示了歌曲的节奏韵律，又可根据用户的喜好创造不同的画面。

5.4　导电墨水

图 5-9 是一个使用导电墨水创作的动画应用与空间互动设计，运用充满幻想的插画与动画素材的切换，巧妙模糊了虚实的界线，虽然没有运用最高端酷炫的技术，却能让人真实感受到互动科技的有趣之处。

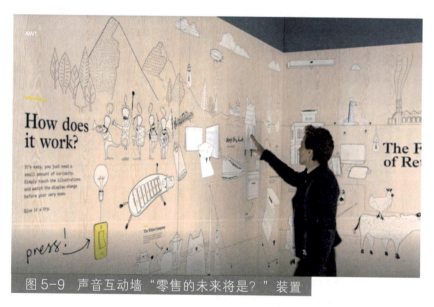

图 5-9　声音互动墙"零售的未来将是？"装置

制作团队是来自英国伦敦的商场空间设计工作室 Dalziel & Pow，这个有趣的插画互动墙是他们为了零售设计博览会（Retail Design Expo）所做的展示装置，灵感来自他们过去参与的设计：为儿童服饰品牌 Zippy 设计专柜空间，并打造了一面很受小朋友欢迎的声音互动墙，主题是"零售的未来将是？"。两面墙总共设置了 48 个感应点，以及超过 100 个不重复的触发动画，空间参观人次超过了一万四千多人，并且获得了超过展览本身的媒体效益，以及数个重要的互动设计奖项。

本节介绍导电墨水的使用方法，通过 Arduino IDE 实现触控板音频播放的基本功能，并能够将二者结合使用。通过交互立体书设计案例，进一步了解导电墨水的

其他使用场景和使用方法，实现触控板的 LED 控制，并进一步结合 Processing 中的控制程序对触控板进行调试。

5.4.1 使用建议

导电墨水是一种无毒的水溶性导电涂料，如图 5-10 所示，适用于低电流下的低直流电压电路。电漆能附着在各种基材上，而且很容易用水除去。因为它是黑色的，所以可以涂上与水性涂料相容的任何颜色的材料。

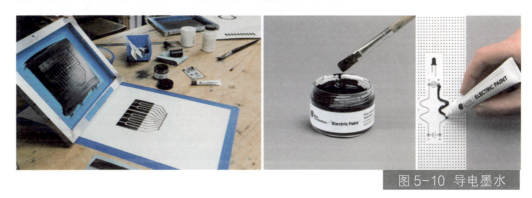

图 5-10 导电墨水

导电墨水是一种独特的材料，它能以许多不同的方式应用——从画笔到常见的印刷工艺，如丝网印刷等。为了获得一致的电气性能，最好将电漆均匀地涂上一层。如果对丝网印刷的电漆感兴趣，最好使用纺织品丝网，以获得足够的层厚。下面从基底、干燥技巧、柔性韧性和冷焊四方面展开介绍。

（1）**基底**。导电墨水是一种水性涂料，其作用与其他海报涂料类似，在木材、纸制品、部分塑料、软木塞、纺织品和金属材料上的附着力较好。对于疏水性材料，如一些玻璃和塑料，附着力较差，可以通过用砂纸或类似的工具粗糙表面来改善。

（2）**干燥技巧**。导电墨水在室温下是快干的，在干燥过程中不会散发烟雾。可通过将物料放置低强度热源如白炽灯旁来减少干燥时间。将电漆置于高温环境中会对其物理和电气性能产生负面影响。

（3）**柔韧性**。电漆有一定的柔韧性，但这种柔韧性取决于两个因素，即层厚和基材的选择。不管基底是什么，一层薄薄的油漆都能创造出最灵活的电路。厚度变化较大的油漆区域容易产生裂缝。柔韧但不具弹性的基材（如纸张）比莱卡（Lycra）等具有多重弹性的材料效果更好。

（4）**冷焊**。导电墨水作为冷焊点的效果很好。无论是用于表面安装或将通孔

组件焊接到电路板上,还是用于把元件粘在一张纸上,这种材料都是非永久性的,几乎可以无限修复。这独特的属性意味着组件可以从项目中获取、清理和重用。

更多关于内容可以从 bareconductive 官方网站下载相关技术资源。

5.4.2 绘制

导电墨水可以作为触摸感应或接近感应"按钮",小型传感器(大约为指纹大小)最适合用作触摸感应按钮,而大型传感器在接近模式下则更好,如图5-11所示。

 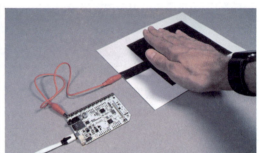

图 5-11 导电墨水作为传感器

涂漆的传感器几乎可以采用任何形状。与油漆的厚度、通向传感器的轨道长度等因素相比,具有相同尺寸和填充度的方形和圆形传感器之间的差异微不足道。

走线长度通常设计在 5～30cm 之间,导电墨水宽度在 3～15mm 之间。如果需要较长走线,不建议大于 1m。如果距离超过 1m,建议使用导电性更高的材料(例如铜线或屏蔽电缆)作为走线,然后将涂有油漆的传感器连接到末端。这将提高长走线下传感器的可靠性。

在设计传感器时,需要考虑导电表面积(传感器)与要触发(手)的物体的尺寸之比。如果要创建一个可以检测到手的传感器,则传感器的外部限制应大于手。

为了使其更敏感,可以减小导电表面的面积。例如,完全用电漆填充的尺寸为 20cm×20cm 的方形传感器将比阴影填充的相同尺寸的传感器灵敏度低,如图5-12所示。

图 5-12 导电墨水的填充方式

5.4.3 使用 Arduino IDE 设置触控板

触控板是一种微控制器板，具有专用的电容触摸和 MP3 译码器集成电路，如图 5-13 所示。该触控板有一个耳机插口、micro SD 卡夹（用于存储文件）、12 个电容触摸电极、一个用于外置锂的 JST 连接器聚合物电池、一个电源开关和一个复位按钮。它类似于 Arduino Leonardo 开发板，可以使用 Arduino IDE 进行编程。

图 5-13 触控板

首先安装 Arduino IDE。从 bareconductive 官方网站根据操作系统下载触控板安装程序并安装，下面以 macOS 系统为例介绍操作流程。最后，将代码上传触控板。

打开 Arduino IDE，选择 Arduino 项目 Touch_MP3，具体操作是选择"文件"→"项目文件夹"→ Touch Board Examples → Touch_MP3 命令，如图 5-14 所示。

将触控板连接到计算机并将其打开。如果在 Windows 操作系统上运行，可能会弹出消息，提示您正在安装驱动程序，需要

图 5-14 选择 Arduino 项目 Touch_MP3

花一二分钟。进入 Arduino IDE 中，选择触控板，具体操作是选择"工具"→"开发板"→ Bare Conductive Boards → Bare Conductive Touch Board 命令，如图 5-15 所示。

选择触控板后，选择"工具"→"端口"命令，选择标有 Bare Conductive Touch Board 的 COM 端口，如图 5-16 所示。

单击上传按钮。经过一段时间上传，显示"上传成功"。也可以通过检查触控板来判断是否上传成功，一旦 LED 停止闪烁，则说明触控板已上传了代码。

图 5-15 Arduino IDE 中设置触控板

图 5-16 Arduino IDE 中设置端口

5.4.4 导电墨水与触控板连接

本节对触控板分步介绍,引导读者从打开电源并更改 micro SD 卡上的音频开始,到使用导电墨水在纸上创建一系列图形触摸传感器,最终实现通过触摸导电墨水传感器播放音频。首先要准备的材料包括:触控板、导电墨水、micro USB 连接线、扬声器或耳机、micro SD 卡适配器、纸、刷子、美纹纸胶带。

1. 开机

图 5-17 触控板接通电源,绿灯亮起

将 micro USB 电缆插入触控板。可以直接用计算机或 USB 充电器为其供电。确认触控板左下角的开关选项已打开,并且 ON/OFF 开关旁边的绿灯亮起,如图 5-17 所示。

将扬声器(或耳机)插入触控板左上角的音频插孔。电极是沿着触控板顶部边缘延伸的 12 个金色方块,分别编号为 E0

～E11。

2. micro SD 卡中添加音频

触控板的 micro SD 卡位于触控板的左侧，在音频插孔和微型 USB 端口之间。将音频文件保存为 MP3 格式，通过电脑将音乐复制到 micro SD 卡上。

将读卡器插入计算机的 USB，然后将 micro SD 卡插入读卡器。micro SD 卡应以 TB AUDIO 的名称命名，单击打开根目录。为了使触控板读取音轨，需要将 MP3 文件命名为：TRACK000.mp3 ～ TRACK011.mp3，将分别用于电极 E0 ～ E11。micro SD 根目录下的文件排列如图 5-18 所示。

如果选择的音频是针对 Electrode E0 和 Electrode E10 的，则将音频文件重命名为 TRACK000.mp3 和 TRACK010.mp3，以此类推。如果没有放置对应名称的音轨，剩余的电极将不会发出任何声音。

图 5-18 micro SD 根目录下的文件

根据上述规则系统重命名所有 MP3 文件后，可以弹出 micro SD 卡，然后将其放入触控板。按触控板的"重置"按钮，重新校准电极。触控板重置时，左下角的橙色指示灯将闪烁，如图 5-19 所示。停止闪烁后就可以触摸触控板上已为其创建音轨的任何一个电极，并聆听 micro SD 卡中的声音。

图 5-19 触控板重置，左下角的橙色指示灯将闪烁

3. 绘制

如果想在其他位置通过触摸触发，可以利用导电墨水绘制导线和感应区。使用导电墨水创建感应区的方法有很多，可以使用模具来创建准确的图形，也可以用笔徒手作画，如图 5-20 所示。

图 5-20 徒手作画

完成图形绘制后,让纸张静置 10~15 分钟,确保油漆完全干燥,以免弄脏图纸。

4. 冷焊

将导电墨水用作冷焊料时,应确保触控板的电极和导电涂料的接触。另外应确保这些点之间的涂料不会相互连接,如果这些墨水彼此接触,可能导致短路。虽然这样不会破坏电路板,但会导致电极无法正常触发,因此不要在绘制时使用太多涂料,以免将触控板放置在液滴上时使它们彼此渗出。将触控板居中放置在网格上方,并将其放下,以使每个电极都与下面的液滴接触。每个液滴应与电极上的孔对齐,以确保电极之间的涂料没有渗出,如图 5-21 所示。

图 5-21 用导电墨水液滴进行冷焊

图 5-22 插入 micro USB 电缆和扬声器

冷焊完成后,将纸和触控板放在一边晾干。等待 5~10 分钟,以确保触控板不会滑动或弄脏。

5. 插入 micro USB 电缆和扬声器

冷焊并干燥后,插入 micro USB 电缆和扬声器,如图 5-22 所示。按下"重置"按钮以重新校准触控板。现在测试触摸传感器,用手指触摸导

电墨水绘制的图形，即可收听对应的音乐文件。

5.4.5 使用导电墨水制作交互式立体书

本节分享一个利用触控板、导电墨水实现 LED 灯与音乐控制的立体书案例。

1. 概念设计

这本立体书抽取了几米《走向春天的下午》绘本中的故事情节，根据其中的角色路线设计了导电墨水图形。用户将在图形的引导下进入故事，触发交互触点，产生灯光、声音等互动效果，丰富故事的阅读体验。

立体书分为电路和绘本两层：电路层包括导电墨水绘制的感应区，杜邦线与导电墨水连接的 LED 灯；绘本层位于电路层的上方。通过切割将下方电路层的导电墨水区域露出，即可进行触摸触发。

2. 导电墨水图形设计

首先需要在电路层确定导电墨水作为触摸区域的位置和大小，可以根据故事情节绘制任意形状的墨水区域。这里根据故事中小女孩和小猫阿吉设置圆形和方形形状的导电墨水点位，如图 5-23 所示。

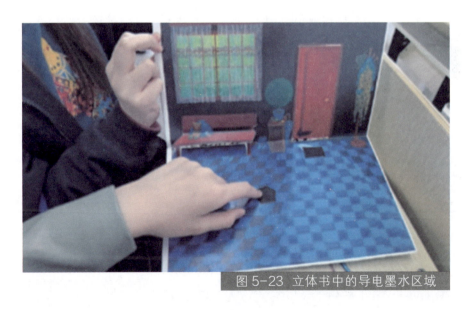

图 5-23 立体书中的导电墨水区域

3. 设置 LED 灯

根据绘本层的内容预设灯光位置并固定 LED 灯。由于导电墨水的电阻较大，导电墨水导线在与 LED 灯串联的电路中将分得更多的电压，导致 LED 灯亮度明显

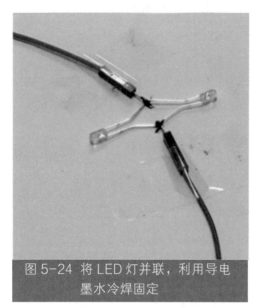

图 5-24 将 LED 灯并联，利用导电墨水冷焊固定

图 5-25 书中导线的位置

降低。因此仅使用小体积导电墨水将 LED 灯以并联方式冷焊在纸板上，外加杜邦线构成电路，如图 5-24 所示。

这里需要注意，为了方便后面封装，需要将导线引向书脊一侧，如图 5-25 所示。

4. 控制 LED 灯

在 Arduino IDE 中，可以在示例中找到 touch_mp3_with_leds 案例代码，第 94～96 行中可以找到触控板控制 LED 的说明。例如，

```
const int ledPins[12]={0,1,2,3,4,
5,A0,A1,A2,A3,A4,A5}
```

即可实现电极 0～5 与数字信号 A0～A5 的一一映射。

在第 97 行中，将不同的电极与不同的数字信号一一对应，实现通过触摸电极控制声音的功能，即 E0 电极控制数字信号 A0，E1 电极控制数字信号 A2，如图 5-26 所示，以此类推。

```
// LED pins
// maps electrode 0 to digital 0, electrode 2 to digital 1, electrode 3 to digital 10 and so on...
// A0..A5 are the analogue input pins, used as digital outputs in this example
const int ledPins[12] = {0, 1, 10, 11, 12, 13, A0, A1, A2, A3, A4, A5};
```

图 5-26 LED 灯控制程序

完成设置后，即可将控制程序上传到触控板上进行测试。

5. 播放音乐的声音控制

在 Touch_MP3 案例代码中，实现电极到音乐播放的一一对应。通过 MP3player.setVolume(X,Y) 控制音量，其中 X 是左声道音量，Y 是右声道音量。较低的值表示较高的音量。例如 MP3player.setVolume（0，0）会将两个通道的音量设置为最大；MP3player.setVolume（254，0）将左声道设置为静音，右声道设置为

最大音量。需要注意的是，它需要在 MP3player.begin() 之后。

6. 导电墨水的触发方式

导电墨水可以很好地检测到"触摸"，但是也可以通过"接近"实现从远处触发。实际上，可以通过改变电路板的灵敏度完成。下面是一个示例：

完成 Arduino IDE 对触控板的基本控制后，在 File → Sketchbook → Touch Board Examples → Proximity_MP3 中找到该案例，正确设置端口后上传到触控板。

Proximity_MP3 代码中，将触摸阈值从 40（默认）降低到 8，释放阈值从 20（默认）降低到 4，如图 5-27 所示。可以根据需求进一步降低这些值以提高灵敏度，保证释放阈值始终小于触摸阈值。更高的灵敏度同时意味着更嘈杂甚至不稳定的信号。

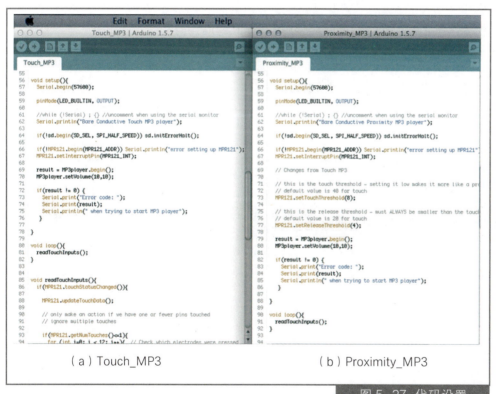

（a）Touch_MP3　　　　　　（b）Proximity_MP3

图 5-27 代码设置

如果想为每个电极设置单独的灵敏度，可以调用 MPR121.setTouchThreshold(0, 10) 将电极 0 的触摸阈值设置为 10，MPR121.setReleaseThreshold(2, 5) 将电极 2 释放阈值设置为 5。

此外，导电墨水绘制区不同的形状和尺寸也会产生不同的效果，如增大其覆盖

区域更灵敏等，因此在制作过程中使用这些效果进行实验，得到符合设计需求的触发方式。不过，每次连接或调整新的感应区时请重置触摸板。

7. 使用 Processing 中 Grapher 可视化触摸板电容传感器的灵敏度和精度

实验过程中发现，环境噪声和电容环境改变对电容传感器的影响极大，因此可以利用 Grapher 找出导电墨水沿线在哪个位置失去信号，查看是否有噪音影响。Processing 中的 Grapher 工具可以可视化触控板这些传感器的电容，也可以将其用于接近感应的校准等。需要注意的是，每当改变触摸板上的电极所处环境，如附着新的传感器，都需要将触摸板复位进行重新调试，这将很好地解决噪声问题。

（1）基本设置。如果您使用的是笔记本电脑，请确保将其连接电源。完成触控板的基本设置后，在代码中查找

```
const bool MPR121_DATASTREAM_ENABLE=false;
```

并将其更改为：

```
const bool MPR121_DATASTREAM_ENABLE=true;
```

如图 5-28 所示，在触控板中上传更新后的代码，并设置正确的端口。

打开 processing 为 Grapher 安装两个库，ControlP5 和 oscP5。选择"草图"→"导入库"→"添加库"命令，在搜索字段中，查找两个库，如图 5-29 所示，然后单击"安装"。

图 5-28 代码设置

（2）运行程序。安装完毕后，选择"文件"→"速写本"命令，打开 mpr121_grapher。插入触摸板并运行 Grapher，如图 5-30 所示。从窗口中出现的下拉菜单中选择触摸板。通常设备是列表的最后一个或在结尾附近，名称类似"/DEV/CU.USBMODEM"。当看到滚动显示的数据时，就可以确认选择了正确的串行端口。触摸电极 0，会看到将触摸事件显示为传感器电场的反应。还可以从下拉菜单中选择其他

（a）ControlP5

（b）oscP5

图 5-29 添加库

图 5-30 运行 Grapher

电极或使用箭头键来查看其他电极的数据。

在计算机上按 B 键会显示 12 个红色条，如图 5-31 所示，它们是触摸板的电容传感器。触摸其中任何一个传感器，红色条会下降并变成白色。

（3）修改阈值。如果现在单击并拖动其中一个条，则可以看到一条深绿色和一条黄线正在移动。这些是传感器的触摸和释放阈值，您的操作将保存在触摸板上，如果关闭然后再打开触摸板，它将具有与您在该模式下设置的相同阈值。

Grapher 还可用于故障排除，如果发现传感器没有响应，那么说明已经绘制了

图 5-31 Grapher 中的触摸传感器

与 Electric Paint 的连接，可以找出沿线的哪个位置开始失去信号，或者查看设计中是否有噪音。

8. 集成与包装制作

在完成电路设计和测试后，即可将电路层和绘本层进行粘连。为了方便集成，需要将全部连接引向书脊一侧，如图 5-32 所示。

连接杜邦线的 LED 灯可直接与触控板相连。导电墨水绘制的触控区域可以直接用墨水引向边缘，利用导电墨水自身黏性连接杜邦线针头与书页，将其隐藏在书页中，继而连接触控板。

图 5-32 电路集成

第 6 章

Kinect 体感交互

6.1 Kinect 体感设备

6.1.1 Kinect 组件的发展及简介

2009 年 6 月 1 日，Kinect 在 E3 游戏展首次被公布，名为 Project Natal，意思是诞生，它能够捕捉最多两名使用者的肢体动作，或是进行脸部辨识。感应器也内置麦克风，可以用来识别语音指令，玩家只需新购此感应器就可直接使用。

2010 年 6 月 13 日晚，微软在 Galen Center 举行"初生计划全球首秀"发布会，宣布 Project Natal 正式命名为 Kinect，取意为 kinetic（运动）和 connect（沟通）的融合，Kinect 一代（Kinect v1）就此诞生。微软在这次发布会上同时宣布，Kinect 将于 2010 年 11 月 4 日在北美正式发售。2011 年，微软发布 Kinect SDK，是开发人员开发运用 Kinect 操作的非商业用途软件。2012 年 2 月，微软正式发布面向 Windows 系统的 Kinect 版本——Kinect for Windows。

2013 年 5 月，微软和 Xbox One 一起发布了配套的 Kinect 二代（Kinect v2）。新版 Kinect 作为次世代主机必不可少的一部分，开发者们可以基于 Kinect 感知的语音、手势和玩家感觉信息，给玩家带来前所未有的互动性体验。2014 年 10 月，微软开始在中国销售第二代 Kinect for Windows 感应器。

Kinect v1 及 Kinect v2 都拥有一个外壳、底座、散热器、4 个不同类型的螺钉、3 部分主板及 14 种关键芯片，还有 4 个麦克风阵列，可过滤噪声、定位声源、识别语音内容。由图 6-1 可以看出，Kinect 两个版本的摆放位置有所差异：Kinect v1

有 Moving Touch 传动马达电动机用于仰角控制，一般是根据它与用户间的位置和距离进行调节，Kinect v2 需要手动去控制。Kinect 拥有多个摄像机，Kinect v1 从左至右分别为红外投影机、颜色摄像机、红外摄像机。Kinect v2 从左至右分别为颜色摄像头、红外摄像机和红外投影机。

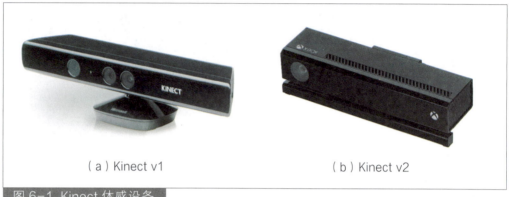

（a）Kinect v1　　　　　（b）Kinect v2

图 6-1 Kinect 体感设备

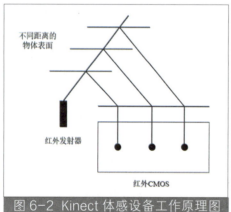

图 6-2 Kinect 体感设备工作原理图

Kinect 体感设备工作原理如图 6-2 所示。Kinect 彩色摄像头可用来拍摄视角范围内的彩色视频图像，Kinect v1 的分辨率为 640×480 像素，Kinect v2 的分辨率为 1920×1080 像素。Kinect 可用来获取用户的深度信息，Kinect v1 获取的深度图像的分辨率为 320×240 像素，Kinect v2 的分辨率为 512×424 像素。Kinect v1 可检测到的有效范围为 0.8~4.0m，Kinect v2 可检测到的有效范围为 0.5~4.5m。

6.1.2　在 Windows 上配置 Kinect v2

本节讲解在 Windows 上连接 Kinect v2 的软硬件环境配置以及相关调试工作。Windows 上连接 Kinect v2 需要以下硬件设备。

（1）Kinect v2 体感设备。

（2）用于 Windows 的 Kinect 适配器，如图 6-3 所示。

（3）具有独立 USB 3.0 接口的 64 位 Windows 8/8.1/10 计算机。

图 6-3 用于 Windows 的 Kinect 适配器

Windows 上连接 Kinect v2 需要以下软件环境配置。

（1）用于 Windows 的 Kinect 软件开发工具包 2.0（Kinect for Windows SDK 2.0）。需要从微软官方网站（https://www.microsoft.com）下载安装，如图 6-4 所示。

图 6-4 用于 Windows 的 Kinect 软件开发工具包下载页面

（2）DirectX 11 及更新版多媒体编程接口。在 Windows 系统更新中更新至最新版。

完成上述硬件和软件环境的配置，接下来可以进行 Kinect 的连接和测试。将 Kinect 与适配器相连，接通电源并连接至计算机的 USB 3.0 端口，此时 Kinect 和适配器上的指示灯应变白。打开用于 Windows 的 Kinect 软件开发工具包（Kinect for Windows SDK 2.0）中的工具包浏览器（SDK Brower），如图 6-5 所示，运行（Run）Kinect 配置验证器（Kinect Configuration Verifier），进行设备连接和运行的测试。

在如图 6-6 所示的配置验证器界面，可以检测 Kinect 的连接和运行状态，当该页面所有项目均呈现绿色对号时，表明 Kinect 连接成功且运行稳定，在某些计算机上，Update Configuration Definitions 和 USB Controller 项目可能呈现为黄色感叹号，该状况可能是因计算机硬件兼容性所致，一般不影响正常使用，如有其他情况，请参阅 Kinect 官方网站上的更多信息。

展开配置验证器中的验证 Kinect 深度和色彩流式传输（verify kinect depth and color stream）选项卡，可以查看 Kinect 传感器获取的色彩和深度图像，如图 6-7 所示。当呈现图像在目标帧率内时，即为稳定运行。

图 6-5 Kinect 软件开发工具包中的工具包浏览器界面

图 6-6 Kinect 配置验证器界面

图 6-7 验证 Kinect 深度和色彩流式传输示意图

6.1.3 Kinect 功能及原理解析

1. 深度检测

深度检测是 Kinect 的核心技术，开发者可以通过 Kinect 获取到用户的深度信息，判断用户的位置。Kinect v1 的深度检测方式为 Light Coding：红外投影机投射红外光谱，照射到粗糙物体或者毛玻璃后，光谱发生扭曲，形成散斑，根据空间中物体上散斑图案判断物体位置，形成深度图像。Kinect v2 的深度检测方式为 Time of Light：通过红外摄像头投射红外线形成反射光，根据光线飞行时间判断物体位置，形成深度图像。

2. 骨骼跟踪

骨骼跟踪 Kinect 获取深度图像实现人体主要关节点定位及跟踪的技术。第一

步要从深度图像中识别出"人体"目标,即从深度图像中跟踪任何"大"字形物体。然后逐点扫描人体轮廓区域的深度图像像素点,这一过程中使用到边缘检测、噪声阈值处理等计算机图形学技术,最终实现人体与背景环境的分离。第二步是人体部位识别。因为人体的差异性较大,所以需要使用数以 TB 计的数据进行训练得到的随机森林模型,通过人体各个部位的特征值进行分类,该模型可将人体分为 32 个不同部件。第三步是进行关节点的识别,基于高斯核函数的 Mean Shift 局部模型识别方法,对关节位置进行判定,所以需要分别从正面、侧面等多个角度进行分析和识别,根据每个可能的像素确定关节点,形成骨骼系统。

骨骼跟踪是 Kinect 的基础,Kinect v1 可以实时跟踪两个用户的详细位置信息,包括详细的姿势和骨骼点的三维坐标信息,Kinect v2 可以同时跟踪 6 个用户的骨骼点。Kinect v1 最多可以支持 20 个骨骼点,Kinect v2 最多可支持 25 个骨骼点,数据对象类型以骨骼帧的形式提供,每帧最多可以保存所支持的骨骼点对应的个数。Kinect v1 和 Kinect v2 骨骼点如图 6-8 所示。

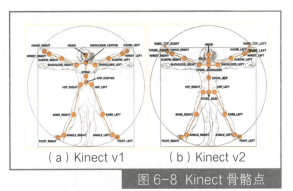

图 6-8 Kinect 骨骼点

3. 人脸识别

Kinect 的人脸识别技术可以同时获取彩色和深度数据,为二维和三维的多模态人脸识别提供了支持。首先定位人脸的存在,基于人脸的面部特征,对输入的人脸图像或视频进行进一步分析,包括脸的位置、大小和各个面部器官的位置信息,依据这些信息,进一步提取每个人脸中所蕴含的身份特征。

4. 语音识别

Kinect 的语音识别能力来源于线性麦克风阵列设计,利用波束成形技术辨别声源方向。可以实现多种功能,如语音命令、声音特征识别、语种识别、分词、语气语调性感探测等。Kinect 配有增益控制功能,保障用户与设备产生距离变化的情况下,不会产生音量的跳变。同时,Kinect 也配有回声消除和噪声抑制功能,使处理后的音频信号便于后续语音识别。

6.2　Kinect 与 UE4 连接

6.2.1　UE4 安装与配置

1. Unreal Engine 下载及安装

首先打开 Unreal Engine 的官方网站（https://www.unrealengine.com）页面，如图 6-9 所示，右上角单击"下载"按钮。

图 6-9　Unreal Engine 官网下载页面

选择下载版本有两种许可方式，如图 6-10 所示。

图 6-10　Unreal Engine 下载许可页面

（1）发行许可。面向游戏开发者和其他打算推出商业现成交互式产品的创作者。同样适合有机会在未来进入商业化游戏开发阶段的学习或个人项目。

（2）创作许可。面向开发内部或免费项目、自制应用和线性内容的创作者。通常适合非游戏行业的专业人士，例如建筑、汽车和影视行业。同样适合学生、教育者和个人学习使用。

下载安装完成之后打开 Epic Games Launcher（启动器），输入创建账户所需的所有必要信息后登录。选择 Epic Games 启动程序中的 Unreal Engine（虚幻引擎）选项卡，如图 6-11 所示。单击 Install Engine（安装引擎）按钮，选择版本之后下载并安装。

图 6-11 Epic Games 启动器首页

磁盘空间要求：虚幻引擎大约需要 8GB 磁盘空间进行安装。安装前请确保计算机有足够的磁盘空间。根据计算机系统规格的不同，虚幻引擎的下载安装过程将需要 10 ~ 40 分钟。安装完成后单击 Launch（启动）按钮即可开始使用，如图 6-12 所示。

图 6-12 Unreal Engine 安装完成页面

2. 在 UE4 中使用 Kinect 插件

Unreal Engine 4 共支持两款 Kinect 插件，分别是 Neo Kinect 和 Kinect 4 Unreal，如图 6-13 所示。

(a) Kinect 4 Unreal　　　　　　　　(b) Neo Kinect

图 6-13　UE4 支持的两款 Kinect 插件

Kinect 4 Unreal 是一款免费学习版的 UE4 插件，可以免费下载并用于学习，如果需要打包开发完整项目，需联系原插件制作方进行交易，根据项目类别和利益大小等进行收费。可从制作方的官方网站（https://www.opaque.media）进行下载。

Neo Kinect 可以直接在 Eqic Game 商店购买，并支持 Kinect 人体互动商业项目的打包。在官方购买插件后，可以根据提供的教程按照步骤下载、安装和使用。

3. UE4 基础概念

就本书提到的一些 UE4 相关概念进行简单介绍，UE4 是一个功能全面强大的虚拟开发引擎，其官方网站（https://docs.unrealengine.com/）提供了详细全面的教程文档，读者可以自行学习。

（1）插件。在 UE4 中，插件是开发者可在编辑器中逐项目启用或禁用的代码和数据集合。使用插件可扩展许多现有 UE4 子系统，插件可修改内置引擎功能（或添加新功能），新建文件类型，及使用新菜单、工具栏命令和子模式扩展编辑器的功能。Kinect 插件属于引擎插件，此类插件通常由引擎和工具程序员创建，可直接添加或覆盖引擎功能，而无须修改引擎代码。

（2）蓝图。蓝图是虚幻引擎 4 的可视化脚本系统，传统程序员通常要通过编写脚本的方式完成任务，现在可以通过一个由节点和连接组成的图形创建，即可视化脚本，不必输出任何实际的代码。

（3）节点。节点指可以在图表中应用其来定义的特定图表和其包含该图表蓝图功能的对象，如事件、函数调用、流程控制操作、变量等。通常一个节点两端都需要连接，如图 6-14 所示，左侧的引

图 6-14　节点的输入与输出

脚是输入前端，右侧的引脚是输出前端。有两种主要指针类型：执行指针（执行引脚）和数据指针（数据引脚）。执行引脚用于将节点连接在一起以创建执行流程。数据引脚只能与同类型的相连接，可以连接相同类型的变量，也可以连接其他例程上同类型的数据指针。

6.2.2 Kinect 骨骼动作识别

随着基于 Kinect 体感设备骨骼数据的动作识别的广泛运用，对骨骼数据的动作识别算法也日益完善，最常用的骨骼表示方法是关节位置表示法和关节角度表示法。

1. 关节位置表示法

关节位置表示法是将所有节点位置合在一个坐标系中。其缺点在于用户只运动了局部肢体时（如只晃动手臂），其造成的位置变化也会累积到全身的坐标系中，这样对于单独的手臂运动会产生误差。此外，由于被测人员的体型差异，对于 Kinect 动作识别也有一定影响。

2. 关节角度表示法

关节角度表示法通过计算三个关键点之间的向量夹角识别动作，如图 6-15 所示。关节角度表示法可以很好地解决关节位置表示法中存在的问题，减小局部运动和体型差异带来的误差。

这里以 8 个直立动作的识别为例，基于 Kinect 关节点的变化制定识别规则如图 6-16 所示。

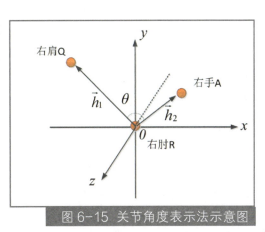

图 6-15 关节角度表示法示意图

首先对基础动作 (A) 的腿部姿势进行规定，当左右膝盖在 y 轴上差值大于 10 时，判定为动作 (B1)，当左右臀部、膝盖、踝关节夹角为 170°~180° 时，判定为"站立"动作。

在动作 (B1) 基础上，当右手臂 − 左手臂在 z 轴上差值大于 0，即 $z>0$ 时，判定为"步行"动作；当右手臂 − 左手臂在 z 轴上差值小于 0，即 $z<0$ 时，判定为"离开"动作。

在"站立"动作基础上，对左手臂姿势进行判定，当颈部、左手臂、左手肘夹

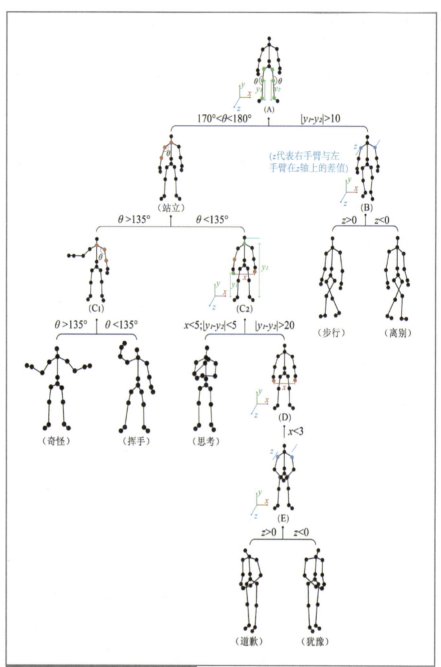

图 6-16 直立动作识别规则

角大于 135° 时，判定为动作 (C1)，小于 135° 时，判定为动作 (C2)。

在动作 (C1) 基础上，当颈部、右手臂、右手肘夹角大于 135° 时，判定为"奇怪"动作；小于 135° 时，判定为"挥手"动作。由此，"道歉""犹豫"动作的识别规则也可以从图 6-16 中推导出。

综上所述，这8个直立动作的判定规则如下：

（1）步行。左右膝盖在 y 轴上差值大于10（世界坐标系）；左膝盖与颈部在 x 轴上距离为10～15；右手臂－左手臂在 z 轴上差值大于0。

（2）站立。左右臀部、膝盖、踝关节夹角为170°～180°。

（3）奇怪。左右颈部、手臂、手肘夹角为135°～160°；左右手臂、手肘、手腕夹角110°～160°。

（4）道歉。右手臂－左手臂在 z 轴上差值大于0；左右手腕 x 轴上距离小于5。

（5）思考。左手腕与颈部在 y 轴上距离小于5；右手腕与左手肘在 x 轴上距离小于5。

（6）挥手。颈部、左手臂、左手肘夹角为135°～180°；左手臂、左手肘、左手腕夹角为75°～135°。

（7）犹豫。右手臂－左手臂在 z 轴上差值小于0；左右手腕在 x 轴上距离小于3。

（8）离开。右手臂－左手臂在 z 轴上差值小于0；左膝盖与右膝盖在 y 轴上距离大于10。

5.2.3节案例Little World中包括16个角色动作，除了图6-16所示的8个直立动作，还包括2个半蹲类动作（如图6-17）和6个全蹲类动作（如图6-18），规则如下：

（1）半蹲。左右臀部、膝盖、踝关节夹角为130°～140°；颈部、左手臂、左手肘夹角为75°～105°。

（2）关心。左右臀部、膝盖、踝关节夹角为145°～165°；左右手臂、手肘、手腕夹角为145°～170°。

（3）下蹲。左臀部、左膝盖、左踝关节夹角为80°～95°；右臀部、右膝盖、右踝关节夹角为45°～80°；左右手腕与膝盖在 y 轴上的距离小于7。

（4）抚摸花朵。左臀部、左膝盖、左踝关节夹角为80°～95°；右臀部、右膝盖、右踝关节夹角为45°～80°；颈部、左手臂、左手肘夹角为145°～

图6-17 半蹲类动作骨骼图

图 6-18 全蹲类动作骨骼图

180°；右手腕与膝盖在 z 轴上的距离小于 10。

（5）否认。左臀部、左膝盖、左踝关节夹角为 80°～95°；右臀部、右膝盖、右踝关节夹角为 45°～80°；左右颈部、手臂、手肘夹角为 90°～120°；左右手臂、手肘、手腕夹角为 45°～90°。

（6）担忧。右臀部、右膝盖、右踝关节夹角为 45°～90°；脊柱与右臀部、右膝盖夹角小于 45°。

（7）恐吓。右臀部、右膝盖、右踝关节夹角为 45°～90°；左右颈部、手臂、手肘夹角为 145°～180°。

（8）抱膝坐。左右臀部、踝关节 y 轴上距离小于 2；左右手腕与膝盖在 y 轴上的距离小于 3。

6.2.3 案例分析

2020 年，在美国西雅图举办的 ACM Multimedia 会议首届交互艺术项目（Interactive Art）中，本书作者发表了艺术作品 *Little World：Virtual Humans*

Accompany Children on Dramatic Performance。Little World 是一款集虚拟人技术、动作识别、语音识别于一体的儿童戏剧表演交互系统，如图 6-19 所示。

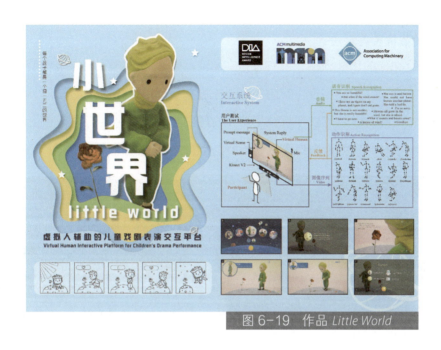

图 6-19　作品 Little World

Little World 将虚拟人技术应用于儿童戏剧表演，结合虚拟人生成、动作识别、语音识别等技术，让孩子通过戏剧表演的方式培养表达情感，学习语言交流、动作表达等重要能力。为儿童戏剧表演提供一个新形式、新平台，实现儿童从观看者到表演者的转变，由被动接受变成主动参与，激发儿童的创新意识和学习兴趣，同时使儿童充分发挥他们的想象力。

以儿童小说《小王子》为例，根据儿童的心理和生理特点以及儿童戏剧特点，将该小说改编为互动戏剧。剧本最终由两段旁白和三幕剧情组成，共设计小王子角色动作 17 组、台词 9 组，实现儿童轻松、快速、直观地进行人机交互，提高儿童的存在感和成就感。针对儿童口语的不规则性，采用基于语音识别算法的关键词模糊匹配方法进行语音识别，采用 Kinect 体感设备进行用户动作识别。

Little World 动作交互是通过 Kinect 关节点的变化识别用户的动作实现的。Kinect 识别的人体骨架共有 20 个关节点，其相对位置会根据用户的动作而改变。Little World 使用 UE4 插件 Neo Kinect 提取 Kinect 关节点数据。

由于 UE4 中的世界坐标系与 Kinect 坐标系不同，因此需要进行坐标系的转换，

在 UE4 中 x 轴、y 轴、z 轴分别代表深度轴、水平轴、高度轴。因为在故事表演过程中，存在一些较为复杂的关键动作，因此采用关节位置和关节角度表示法共同判定用户动作。

1. 关节位置表示法

以步行动作的识别为例，左右膝盖在 z 轴上差值大于 10（世界坐标系），编辑蓝图如图 6-20 所示，使用 Neo 插件获得左膝（Left Knee）和右膝（Right Knee）关节的位置并转换为数值，判断该用户左右膝盖在 z 轴上的距离差值是否大于 10，当满足该条件时，认为该用户在做"步行"动作。

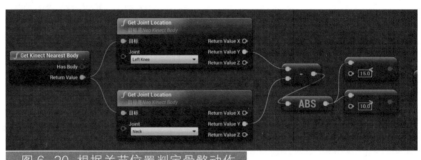

图 6-20 根据关节位置判定骨骼动作

2. 关节角度表示法

以站立动作的识别为例，左右臀部、膝盖、踝关节夹角为 170°～180°，蓝图编辑如图 6-21 所示，使用 Neo 插件获得左臀（Left Hip）、左膝（Left Knee）和左踝（Left Ankle）三个关节点之间的向量大小，计算出以左膝（Left Knee）为顶点的夹角度数，以此判断该用户左臀部、膝盖、踝关节夹角是否位于 170°～180°。

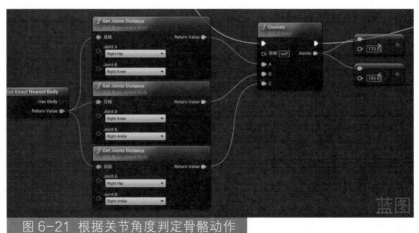

图 6-21 根据关节角度判定骨骼动作

6.3 Kinect 与 Unity 连接

6.3.1 Unity 的安装与配置

Unity3D 是由 Unity Technologies 开发的一个让用户可以轻松创建诸如三维视频游戏、建筑可视化、实时三维动画等类型互动内容的多平台的综合型游戏开发工具，是一个全面整合的专业游戏引擎。它是目前主流的游戏开发引擎，很多交互艺术设计师也通过 Unity 制作较为高级的互动装置作品。

Unity 对于交互艺术家，有什么吸引力？

（1）可视化编程界面能完成各种开发工作，高效进行脚本编辑，方便开发。

（2）自动瞬时导入，Unity 支持大部分 3D 模型，骨骼和动画直接导入，贴图材质自动转换为 U3D 格式。

（3）只需一键即可完成作品的多平台开发和部署。

（4）底层支持 OpenGL 和 DirectX 11，简单实用的物理引擎，高质量粒子系统，轻松上手，效果逼真。

（5）支持 Java Script、C# 和 Boo 脚本语言，也开始支持与虚幻引擎（Unreal Engine）中蓝图相似的节点编程模式。

（6）Unity 性能卓越，开发效率出类拔萃，极具性价比。

关于 Unity 的下载和安装，读者可直接在 Unity 中国官方网站下载 PC 端所对应操作系统的 Unity Hub，如图 6-22 所示。在 Unity Hub 平台注册账号以及选择所需的 Unity 版本，进行下载和安装。

图 6-22 Unity 官网下载页面

Unity Hub 是一个方便管理 Unity 项目和不同版本 Unity 引擎编辑器的工具，界面如图 6-23 所示。

安装完成 Unity Hub 之后需要进行许可证激活。单击 Unity Hub 界面右上角的"设置" ⚙ 图标，进入"许可证"页面，如图 6-24 所示。

单击"手动激活"按钮。在弹出的窗口中单击"保存许可证申请"按钮，如图 6-25

图 6-23　Unity Hub 界面

图 6-24　Unity Hub "许可证" 页面

图 6-25　Unity Hub 许可证 "手动激活" 页面

所示，将许可证申请文件 Unity_lic.alf 保存到本地。

在 Unity Hub "手动激活" 页面中单击 license.unity.cn/manual 超链接。进入网页，如图 6-26 所示，单击 Browse 按钮，选择上一步保存的 Unity_lic.alf 文件上传。

上传文件后，单击 Next 按钮，进入下一步，非商用的个人开发者按照图 6-27 所示进行选择。

图 6-26 Unity 手动激活网页 Sign in 步骤

图 6-27 Unity 手动激活网页 License 步骤

单击 Next 按钮，进入下一步，界面如图 6-28 所示，单击 Download license file 按钮，保存 Unity_v2017.x.ulf 文件。

回到 Unity Hub，单击手动激活窗口中的"下一步"按钮，打开如图 6-29 所示界面。单击"许可证文件 *"右侧的路径按钮。

图 6-28 Unity 手动激活网页 Start Unity 步骤

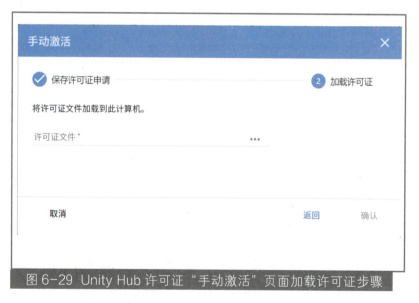

图 6-29 Unity Hub 许可证"手动激活"页面加载许可证步骤

在弹出的窗口中选择刚才保存的 Unity_v2017.x.ulf 文件，单击"确认"按钮即可完成激活，激活成功页面如图 6-30 所示。

此外，学生用户可以参考 Unity 官方网站 (https://unity.com/) 请求得到 Unity Pro 版本软件的使用权，不过审核时间较长。建议先使用个人版本，个人版本与

图 6-30 Unity Hub 许可证激活成功页面

Unity Pro 版本功能相差不大，本节所述操作仅需个人版软件即可完成。

6.3.2 Kinect 在 Unity 中的应用

1. Unity 和 Kinect 交互的环境配置

参考 5.1.2 节内容下载安装相关 SDK，在 Windows 上进行 Kinect v2 体感设备的连接和配置，并测试 Kinect 本地运行情况。

2. 在 Unity 中使用 Kinect 基础套件

微软提供了在 Unity 中使用 Kinect 的基础套件，前往 Windows Dev Center 的 Kinect for Windows 页面（https://developer.microsoft.com/en-gb/windows/kinect/），如图 6-31 所示，导航到 Tools and Extensions 的 Nuget and Unity Pro add-ons，单击 Unity Pro Packeges 按钮，下载安装。

如果要使用 Kinect 语音识别，也可以在网站（https://developer.microsoft.com/en-gb/windows/kinect/）下载 Microsoft Speech Platform SDK 11 以及 EN-US 或者其他需要的语言包进行配置。

下载完成后解压该 zip 文件，包内所含文件如图 6-32 所示。

新建一个 Unity 项目，如图 6-33 所示，为了方便管理，请重命名工程文件以及决定适合的文件路径，合理考虑这个项目空间的容量。

图 6-31 Windows Dev Center - Kinect for Windows 页面

图 6-32 Unity Pro add-on 压缩包内含文件

图 6-33 Unity 新建项目对话框

然后等待 Unity 完成设置，启动项目。回到前面已解压的文件包，打开其中一个以 unitypackage 为后缀结尾的 Unity 安装包文件，如图 6-34 所示，选择需要导入的文件，这里选择全部导入，单击右下角的 import 按钮。其他两个以 unitypackage 为后缀结尾的 Unity 安装包重复此步骤即可。

这里可通过两个示例查看 Kinect 的实际使用情况。在解压的文件包中有 GreenScreen 和 KinectView 两个示例场景文件夹，将这两个文件夹拖入 Unity 中即可。此时，Unity 可能会提示导入会产生不可逆的影响，这里单击"已备份并开始"（I Made a Backup. Go Ahead!）按钮，如图 6-35 所示。

在如图 6-36 所示的 Unity 导航栏中，进入 KinectView 文件夹，打开文件夹中的 MainScene 游戏场景文件。

在 Kinect 配置和连接正常的基础上，可以直接单击上方 ▶ 按钮开始游戏，让场景运

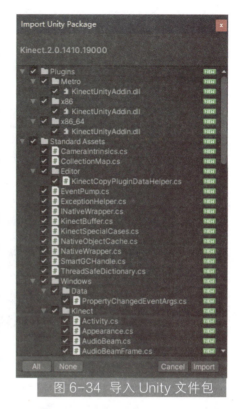

图 6-34 导入 Unity 文件包

图 6-35 API 需要更新对话框

图 6-36 Unity 导航栏内容

行起来。运行成功后会有如图6-37所示的效果，场景各部分依次对应不同的对象，其中BodyManager和BodyView是处理人体骨骼识别的对象，可以通过取消左上角的对勾将不需要的对象隐藏。

图6-37 游戏场景运行效果

注意：画面中人体骨骼识别状态可能会由于没识别到人体而消失，请尽量让Kinect水平对准用户的头部，保证身体全部在画面中。

有一定Unity和C#语言编程基础的读者可以进入Scripts文件夹，如图6-38所示，打开相关脚本文件进行自定义修改。其中BodySourceManager.cs和

图6-38 与Kinect SDK通信的脚本路径

BodySourceView.cs 是处理图 6-37 中部人体骨骼的脚本，ColorSourceManager.cs 和 ColorSourceView.cs 是左上部彩色图像的脚本，InfraredSourceManager.cs 和 InfraedSourceView.cs 是左下部红外图像的脚本，DepthSourceManager.cs 和 DepthSourceView.cs 是右侧 3D 深度图像的脚本，MultiSourceManager.cs 是最后整合管理 Kinect 的文件。

例如，需要改变中间人体骨骼的样式时，可以修改 BodySourceView 中的 C# 脚本代码。

BodySourceView.cs 部分代码如下：

```csharp
using UnityEngine;
using System.Collections;
using System.Collections.Generic;
using Kinect = Windows.Kinect;
public class BodySourceView : MonoBehaviour
{
    public Material BoneMaterial;
    public GameObject BodySourceManager;
    private Dictionary<ulong, GameObject> _Bodies=new Dictionary<ulong, GameObject>();
    private BodySourceManager _BodyManager;
    private Dictionary<Kinect.JointType, Kinect.JointType>_BoneMap=new Dictionary<Kinect.JointType, Kinect.JointType>()
    {
        { Kinect.JointType.FootLeft, Kinect.JointType.AnkleLeft },
        { Kinect.JointType.AnkleLeft, Kinect.JointType.KneeLeft },
        { Kinect.JointType.KneeLeft, Kinect.JointType.HipLeft },
        { Kinect.JointType.HipLeft, Kinect.JointType.SpineBase },
        { Kinect.JointType.FootRight, Kinect.JointType.AnkleRight },
        { Kinect.JointType.AnkleRight, Kinect.JointType.KneeRight },
        { Kinect.JointType.KneeRight, Kinect.JointType.HipRight },
        { Kinect.JointType.HipRight, Kinect.JointType.SpineBase },
        { Kinect.JointType.HandTipLeft, Kinect.JointType.HandLeft },
        { Kinect.JointType.ThumbLeft, Kinect.JointType.HandLeft },
        { Kinect.JointType.HandLeft, Kinect.JointType.WristLeft },
        { Kinect.JointType.WristLeft, Kinect.JointType.ElbowLeft },
```

```csharp
        { Kinect.JointType.ElbowLeft, Kinect.JointType.ShoulderLeft },
        { Kinect.JointType.ShoulderLeft,Kinect.JointType.SpineShoulder },
        { Kinect.JointType.HandTipRight, Kinect.JointType.HandRight },
        { Kinect.JointType.ThumbRight, Kinect.JointType.HandRight },
        { Kinect.JointType.HandRight, Kinect.JointType.WristRight },
        { Kinect.JointType.WristRight, Kinect.JointType.ElbowRight },
        { Kinect.JointType.ElbowRight, Kinect.JointType.ShoulderRight },
        { Kinect.JointType.ShoulderRight,Kinect.JointType.SpineShoulder },
        { Kinect.JointType.SpineBase, Kinect.JointType.SpineMid },
        { Kinect.JointType.SpineMid, Kinect.JointType.SpineShoulder },
        { Kinect.JointType.SpineShoulder, Kinect.JointType.Neck },
        { Kinect.JointType.Neck, Kinect.JointType.Head },
    };
    // 本脚本通过 Kinect SDK 传来的信息,将捕捉到的人体动作点进行逻辑连接
    // 可以根据实际展示特定的人体骨骼点
    void Update ()
    {
      if (BodySourceManager==null)
       _BodyManager=BodySourceManager.GetComponent<BodySourceManager>();
      if (_BodyManager==null) return;
      Kinect.Body[] data=_BodyManager.GetData();
      if (data==null) return;
      List<ulong> trackedIds = new List<ulong>();
      foreach(var body in data)
      {
          if (body == null) continue;
          if(body.IsTracked)
            {
              trackedIds.Add (body.TrackingId);
            }
      }
      List<ulong> knownIds = new List<ulong>(_Bodies.Keys);
      foreach(ulong trackingId in knownIds)
      {
          if(!trackedIds.Contains(trackingId))
```

```csharp
            {
                Destroy(_Bodies[trackingId]);
                _Bodies.Remove(trackingId);
            }
        }
        foreach(var body in data)
        {
            if (body==null) continue;
            if(body.IsTracked)
            {
                if(!_Bodies.ContainsKey(body.TrackingId))
                {
                    _Bodies[body.TrackingId]=CreateBodyObject(body.\
                                    TrackingId);
                }
                RefreshBodyObject(body, _Bodies[body.TrackingId]);
            }
        }
    }
    private GameObject CreateBodyObject(ulong id)
    {
       GameObject body=new GameObject("Body:"+id);
      for (Kinect.JointType jt=Kinect.JointType.SpineBase; jt<=Kinect.
                            JointType.ThumbRight; jt++)
        {
          GameObject jointObj=GameObject.CreatePrimitive(PrimitiveType.
                            Cube);
           LineRenderer lr=jointObj.AddComponent<LineRenderer>();
           lr.SetVertexCount(2);
           lr.material=BoneMaterial;
           lr.SetWidth(0.05f, 0.05f);
           jointObj.transform.localScale=new Vector3(0.3f, 0.3f, 0.3f);
           jointObj.name=jt.ToString();
           jointObj.transform.parent=body.transform;
        }
```

```
        return body;
}
// 从这部分能得出显示的人体模型是 3D 矢量的，可以更改人体大小和骨骼展示材质、
// 线型粗细等
private void RefreshBodyObject(Kinect.Body body, GameObject
                              bodyObject)
{
    for (Kinect.JointType jt=Kinect.JointType.SpineBase;jt<= Kinect.
        JointType.ThumbRight; jt++)
    {
        Kinect.Joint sourceJoint=body.Joints[jt];
        Kinect.Joint? targetJoint=null;
        if(_BoneMap.ContainsKey(jt))
        {
            targetJoint=body.Joints[_BoneMap[jt]];
        }
        Transform jointObj=bodyObject.transform.Find(jt.ToString());
        jointObj.localPosition=GetVector3FromJoint(sourceJoint);
        LineRenderer lr=jointObj.GetComponent<LineRenderer>();
        if(targetJoint.HasValue)
        {
            lr.SetPosition(0, jointObj.localPosition);
            lr.SetPosition(1, GetVector3FromJoint(targetJoint.Value));
            lr.SetColors(GetColorForState (sourceJoint.TrackingState),
                GetColorForState(targetJoint.Value.TrackingState));
        }
        else
        {
            lr.enabled = false;
        }
    }
}
private static Color GetColorForState(Kinect.TrackingState state)
{
    switch (state)
```

```
    {
      case Kinect.TrackingState.Tracked:
      return Color.green;
      case Kinect.TrackingState.Inferred:
      return Color.red;
      default:
      return Color.black;
      }
    }
    private static Vector3 GetVector3FromJoint(Kinect.Joint joint)
    {
        return new Vector3(joint.Position.X*10, joint.Position.Y*10, joint.Position.Z*10);
    }
}
```

6.3.3 Unity 中自定义效果

建议读者在尝试自定义效果之前进行 Unity 的基础学习，学习渠道可以是 Unity Hub 中自带的交互式学习项目（见图 6-39）以及 Unity Learn（见图 6-40）的教程。

在进行 Kinect 设置时，需要理解一些人体动画设置的概念，可以查看 Unity 官方文档，如图 6-41 所示。

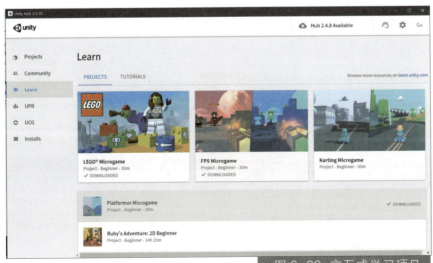

图 6-39 交互式学习项目

图 6-40 Unity Learn 网站

图 6-41 Unity 官方文档页面

1. 自定义模型

可以替换掉基础预设中的火柴人模型。首先进入 Unity Asset Store 中找到关于给 Kinect 预设的 Asset 资源,如图 6-42 所示,其中包含有一定的 UI 设置,如有兴趣也可以找到一些付费的预设,实现更高级的功能。

2. 寻找标准模型

Mixamo 是 Adobe 公司免费提供的人物动画平台,如图 6-43 所示,配合 Adobe Fuse 将人体动画轻松植入不同的标准 T 型人体模型中。

利用 Mixamo 下载到带有动作序列植入的 fbx 格式人体模型文件,如图 6-44 所示。

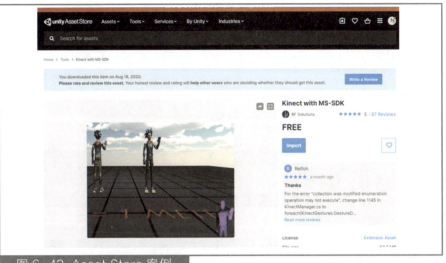

图 6-42 Asset Store 案例

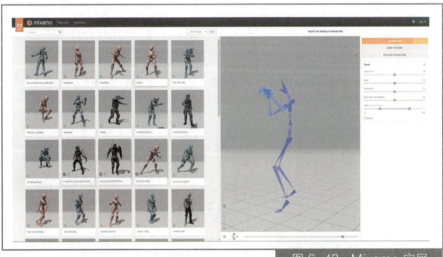

图 6-43 Mixamo 官网

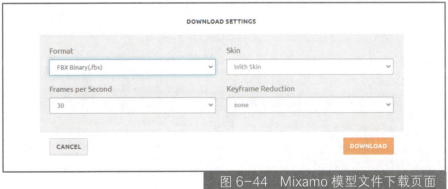

图 6-44 Mixamo 模型文件下载页面

下载 fbx 文件并导入到 Unity 项目中，如图 6-45 所示，并在后续通过 Unity 中与 Kinect 相关的脚本进行绑定。

为了让导入的模型产生动作，需要新建一个动画对象，如图 6-46 所示。

打开 Animator 编辑页面将下载的动作文件拖入，同时添加组件（Add Component）到模型对象上，如图 6-47 所示。

图 6-45 模型导入

图 6-46 新建动画对象

图 6-47 添加组件后的状态示意图

选择新建的动画对象为控制器，开始游戏，即可发现模型会按照之前网站中的方式运动。与 Animator 不同，Animation 页面可以查看具体动作帧，如图 6-48 所示。

图 6-48　Animation 页面动作帧与动画对象对应示意图

3. 使用 Unity VFX 制作效果

Unity VFX 是基于节点的编辑器，用于实时创作惊人的视觉效果。利用图形处理单元（Graphic Processing Unit，GPU）和着色器（Shader），VFX Graph 可以同时创作由数百万个粒子组成的效果。所以，应用者应该非常注意使用 VFX Graph 创建的粒子系统不受场景内物理的影响，因为它们是在 GPU 上计算的，而 Unity 中的物理计算是通过中央处理器（CPU）计算的。可以利用 Unity 官方网站学习使用 VFX Graph。同时，还注意支持 VFX 的 Unity 版本。

6.3.4　案例分析

作者发表在 *ACM Multimedia 2020* 中的一件交互艺术作品 *AI Mirror：Visualize AI's Self-knowledge* 使用了 Kinect 和 Unity VFX，如图 6-49 所示。如变色龙一般模仿的 AI 逐渐产生意识，AI 对其历史会有怎样的看法，人类对 AI 会有怎样的感受？

图 6-49 *AI Mirror* 交互艺术

AI Mirror 从强人工智能视角可视化其自我认知机制,并引起人们对人工智能的反思。在无意识模仿的第一阶段,视觉神经元感知环境信息,而镜像神经元模仿人类行为。然后,从长期的模仿产生语言和意识,呈现为诗句和情感空间中的坐标。在最后的自主意识行为阶段,将生成亲和力分析,镜像神经元将与用户进行更和谐的行为或者产生自主运动,让用户像照镜子一样发觉可能未曾注意的行为特征并引发反思。

AI Mirror 的 Unity VFX 如图 6-50 所示。该作品能够实时结合 Kinetic 捕捉到的人体数据映射到 Unity 中,实现虚拟人跟随用户运动并模仿用户动作,利用程序中预设好的 VFX 脚本实现人体的粒子效果。

图 6-50 VFX 节点编辑器

Unity 与 Kinect 配合的功能还有很多,读者可以通过其他资料进行深入的学习。例如,可以利用其自带的物理引擎,通过 Kinect 将外界人体信息植入虚拟人形中,在虚拟场景中进行物理打击或者交互。此外,还可以利用 Kinect 自带的声音传感器作为输入信息源,在 Unity 场景进行声音的交互。

6.4 Kinect 与 Processing 连接

6.4.1 Processing 环境配置

本节讲解 Processing 与 Kinect 连接的软硬件环境配置以及相关调试工作,并介绍一个使用 Kinect 的 Processing 示例程序。

在 6.1.2 节中软硬件环境配置的基础上,为了将 Kinect 接入 Processing,还需要在软件方面需要进行一定的环境配置。首先安装 Processing,详细参考第 4 章。然后安装用于 Processing 的 Kinect v2 库(Kinect v2 library for Processing)。该库为来自 Thomas Sanchez Lengeling 的基于微软 Kinect for Windows SDK 2.0 的开源 Processing 库,从 GitHub 项目页面的 Releases 选项卡下载(https://github.com/ThomasLengeling/KinectPV2),如图 6-51 所示,复制 KinectPV2 文件夹到 Processing 的 libraries 目录(如 C:\processing-3.5.4\modes\java\libraries)下。

相关教程和案例可参考作者网站(https://codigogenerativo.com/code/kinectpv2-k4w2-processing-library/)。完成软件安装后,进行 5.1.2 节中的硬件

图 6-51 KinectPV2 库 GitHub 页面

测试操作，展开配置验证器中的验证 Kinect 深度和色彩流式传输（Verify Kinect Depth and Color Stream）选项卡，查看 Kinect 传感器获取的色彩和深度图像，如图 6-7 所示，当所呈现图像在目标帧率内时，即为稳定运行。

至此，已完成硬件部分的连接与调试，可以试着运行第一个使用 Kinect 的 Processing 程序。案例 6-1 是将 Kinect 作为计算机的网络摄像机来使用。

【案例 6-1】 Project01_KinectCamera

```
import KinectPV2.*;
KinectPV2 kinect;
void setup() {
  size(1920, 1080);
  kinect = new KinectPV2(this);
  kinect.enableColorImg(true);
  kinect.init();
}
void draw() {
  background(0);
  image(kinect.getColorImage(), 0, 0, 1920, 1080);
  fill(255, 0, 0);
}
void mousePressed() {
  saveFrame("IMG####.jpg");
}
```

在程序运行期间，画布上呈现来自 Kinect 的彩色图像，此时单击画面任意位置，将把当前画面图像以 IMG####.jpg 的文件名形式保存到该 Processing 程序根目录中。

6.4.2 深度图像获取

本节介绍图像、像素和色彩的基础知识，理解 Kinect 对于像素和深度的处理机制，尝试在 Processing 中获取来自 Kinect 传感器的二维深度图像，并将其与色彩图像进行映射以绘制深度注册图像。

1. 图像、像素与色彩

数字图像是像素的集合。像素是图像的最小单位。每个像素是一个单一的纯色，

通过连续相邻排列的像素，数字图像可以创造出平滑的过渡或阴影的视觉感受，用足够的像素来创造平滑的图像，就会得到人们每天看到的逼真的数字图像。

在灰度图像中，每个像素具有一个数值，或者黑色、白色或者两者之间某种程度的灰色。在彩色图像中，每个像素具有三个数值，分别代表红色、绿色和蓝色从黑色到该纯色的程度，这些数值的不同组合可以呈现任何颜色。

Processing 将这些像素存储为 8 位数字，每个数值可在 0 ~ 255 之间取值。更多信息可在 Processing 官方网站获取。

2. 深度图像及其绘制

Kinect 传感器本质上是一个深度摄像头，它捕捉位于前方的对象和人的距离，并以图像的形式呈现出来。普通数码摄像头记录到达传感器的光的颜色，而 Kinect 利用红外传感器记录前方物体的距离，并以不同的灰度表现，呈现为深度图像。（Kinect v2 也可作为普通 RGB 相机使用，见 6.4.1 节中的示例）。

Kinect v2 的深度摄像头的分辨率为 512×424 像素，这意味着从 Kinect 深度摄像头传来的每一帧深度图像具有 217 088 个像素。

深度图像表面上与二维灰度图像相似，但深度图像中的像素与本书前面内容讨论过的灰度和彩色图像不同，每个像素将具有双重功能。每个像素的数值既代表灰度值，又代表空间距离，其中空间距离以该像素点到 Kinect 的距离（mm）除以 256 的余数表示。

既可以利用相同的数值来将获取到的数据作为图像查看，也可以计算 Kinect 与像素所属对象之间的距离。例如，可以将数值 0 视为黑色，将数值 255 视为白色，也可以将数值 0 视为远距离，将数值 255 视为近距离。这就是深度图像的巧妙之处：既是 Kinect 捕获到的场景图像，又代表该场景中物体的一系列距离数据值。

案例 6-2 为使用简单的程序实现在 Processing 中对 Kinect 深度图像的绘制，效果如图 6-52 所示。

【案例 6-2】Project02_DepthImage

```
import KinectPV2.*;
KinectPV2 kinect;
void setup() {
  size(1148, 424);
```

```
    kinect=new KinectPV2(this);
    kinect.enableDepthImg(true);
    kinect.enableColorImg(true);
    kinect.init();
}
void draw() {
    background(0);
    PImage DepthImage=kinect.getDepthImage();
    PImage ColorImage=kinect.getColorImage();
    image(DepthImage, 0, 0);
    image(ColorImage, 512, 0, 636, 424);
}
```

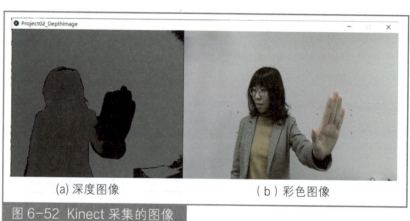

图 6-52 Kinect 采集的图像

注意：draw()函数声明了名为 DepthImage 和 ColorImage 的 PImage 类型本地变量，并用 kinect.getDepthImage 和 kinect.getColorImage 对其赋值，这表明类似于 kinect.getDepthImage()和 kinect.getColorImage()等函数的返回值为 PImage 类型。

这样做的好处在于：Processing 本身对 PImage 类型提供了各种可用于图像处理的实用函数，方便后期进行其他处理操作，同时也可以实现利用其他库对来自 Kinect 的数据的处理。

3. 深度注册图像——色彩图像与深度图像的映射

在获取深度图像的基础上，可以将 RGB 摄像头获取的色彩赋予深度图像，以获得具有色彩的深度图像。

最简单的生成彩色深度图像的方法是直接重叠深度和彩色图像，使深度像素与图像像素一一匹配。然而，由于 RGB 摄像头与深度摄像头位于 Kinect 上的不同位置，

这样生成的彩色深度图像质量不高，对象的边界和色彩无法对齐。通常需要对两个摄像头获取的数据进行坐标对齐，这一过程称为"注册"（registration），以此来获得高质量的彩色深度图像，经过对齐处理后的图像称为深度注册图像。

获取深度注册图像的操作本身比较复杂，但微软出品的软件开发工具包和来自Thomas Sanchez Lengeling 的开源 Processing 库已经解决了这一问题，用户只需在程序编写时调用正确的函数即可。

案例6-3将同时从 Kinect 获取色彩图像和深度图像，并将二者映射成深度注册图像，该案例由 KinectPV2 库中的范例程序修改而来，原始范例程序可从 Processing → "文件" → "范例程序" → Libraries → Kinect v2 for Processing → MapDepthToColor 获取。结果如图 6-53 所示。

【案例6-3】Project03_DepthRegisteredImage

```
import KinectPV2.*;
KinectPV2 kinect;
int[] depthZero;
PImage depthToColorImg;
void setup() {
  size(1777, 424);
  depthToColorImg=createImage(512, 424, PImage.RGB);
  depthZero=new int[KinectPV2.WIDTHDepth*KinectPV2.HEIGHTDepth];
  for(int i= 0; i<KinectPV2.WIDTHDepth; i++) {
    for(int j=0; j<KinectPV2.HEIGHTDepth; j++) {
      depthZero[424*i+j]=0;
    }
  }
  kinect=new KinectPV2(this);
  kinect.enableDepthImg(true);
  kinect.enableColorImg(true);
  kinect.enablePointCloud(true);
  kinect.init();
}
void draw() {
  background(0);
```

```
float[] mapDCT=kinect.getMapDepthToColor();
int[] colorRaw=kinect.getRawColor();
PApplet.arrayCopy(depthZero, depthToColorImg.pixels);
int count=0;
depthToColorImg.loadPixels();
for(int i=0; i<KinectPV2.WIDTHDepth; i++) {
  for(int j=0; j<KinectPV2.HEIGHTDepth; j++) {
    float valX = mapDCT[count*2+0];
    float valY = mapDCT[count*2+1];
    int valXDepth=(int)((valX/1920.0)*512.0);
    int valYDepth=(int)((valY/1080.0)*424.0);
    int  valXColor=(int)(valX);
    int  valYColor=(int)(valY);
    if(valXDepth>=0 && valXDepth<512 && valYDepth>=0 && valYDepth<424 &&
      valXColor>=0 && valXColor<1920 && valYColor>=0 && valYColor<1080)
    {
      color colorPixel=colorRaw[valYColor*1920+valXColor];
      depthToColorImg.pixels[valYDepth*512+valXDepth]= colorPixel;
    }
    count++;
  }
}
depthToColorImg.updatePixels();
image(depthToColorImg, 1265, 0);
image(kinect.getColorImage(), 0, 0, 753, 424);
image(kinect.getDepthImage(), 753, 0);
}
```

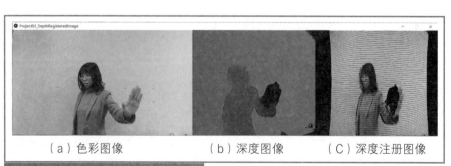

图 6-53 案例 6-3 的结果图像

6.4.3 三维深度数据获取与处理

本节介绍 Processing 中三维坐标和向量数据类型的基本知识，获取 Kinect 的原始深度数据在三维空间中绘制点云，并尝试设置空间阈值来进行特征提取。

1. Processing 中的三维坐标与变换

本书前面内容在 Processing 中绘制的所有图形都只在一个通过笛卡儿坐标系描述的二维平面呈现，即具有一个 x 坐标和一个 y 坐标，本节引入三维空间中的第三个坐标轴，z 坐标轴。

在 Processing 中，z 坐标轴垂直于草图或屏幕的平面，其数值指的是任何一个点的纵深值，即该点位于窗口正前方或者正后方的距离。在 Processing 的三维空间中，点的三维坐标按照(x,y,z)排列，可以用左旋的笛卡儿三维系统描述，如图 6-54 所示，即使用左手伸出食指朝向 y 轴的正方向（向下），拇指朝向 x 轴的正方向（向右），剩余的手指指向即为 z 轴的正方向（朝向屏幕外）。

较大的 z 坐标值会使对象离我们更近，而较小的 z 坐标值会将它们移得更远。与摄像与绘画相似，Processing 中的三维空间也具有透视效果，较近的形状将变大，而较远的形状将变小。同样，在 z 值较大的位置绘制形状也会使形状看起来更大，即使其实际大小不变。

案例 6-4 在不同 z 坐标处绘制同一个矩形，体会三维空间及其对物体大小变化的透视效果，如图 6-55 所示。

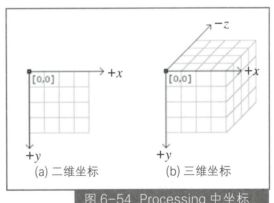

图 6-54 Processing 中坐标

图 6-55 案例 6-4 的运行截图

【案例6-4】Project04_ZforwardingRectangle

```
float z=0;
void setup(){
  size(640, 480, P3D);
}
void draw(){
  background(0);
  translate(width/2,height/2,z);
  rectMode(CENTER);
  rect(0, 0, 300, 200);
  z+=0.5;
}
```

在此案例的setup()函数中为size()函数增加了第3个参数，这使用了size()函数除了指定Processing画布的宽度和高度值之外的另一个作用，通过第3个参数指定一个绘制模式或者渲染器。渲染器会告知Processing在窗口中如何展示内容。例如，在绘制三维图形时常用的P3D渲染器，它是一个采用硬件加速的三维渲染器，可在安装了OpenGL兼容图形卡的计算机上使用（大多数计算机均具备此条件）。P3D渲染器在三维图形绘制方面具有很高的效率，适合在高分辨率窗口上显示大量图形。值得注意的是，为size()函数指定的第三个参数，需要全部使用大写。

此外，为了指定该矩形在三维空间中的位置，在Processing中需要通过translate()函数移动原点（0,0,0）来实现，因为processing不支持直接为一些图形函数指定三维坐标，如rect()函数和ellipse()函数等。上述案例通过将原点坐标变换为（width/2,height/2,z）将原点置于画面中央，并通过变量z数值的递增实现矩形向前移动的三维效果。

案例6-4矩形向前移动的视觉效果，并不能给人特别真实的立体感。案例6-5在案例6-4的基础上，给对象在向前运动的同时添加绕x轴的旋转，呈现更加真实的立体感，效果如图6-56所示。

【案例6-5】Project05_ZforwardingXRotatingRectangle

```
float z=0;
float angle=0.0;
```

```
void setup(){
  size(640, 480, P3D);
}
void draw(){
  background(0);
  translate(width/2,height/2,z);
  rotateX(angle);
  rectMode(CENTER);
  rect(0, 0, 300, 200);
  z+=0.5;
  angle+=0.02;
}
```

图 6-56 案例 6-5 的运行截图

案例 6-5 实现了对象的三维移动和旋转。对于旋转操作，有几个要点需要掌握：旋转的轴、原点和角度。案例 6-5 使用了绕 x 轴旋转的函数 rotateX()，此外还有绕 y 轴和 z 轴旋转的 rotateY() 函数和 rotateZ() 函数（等同于 rotate() 函数）。这些函数都具有一个参数，即旋转的角度，角度以弧度来衡量，并且按照相应坐标轴正方向所对应的顺时针方向转动对象。关于 rotate() 函数的更多内容，大家可参阅 Processing 官网参考文档。

2. Processing 中的向量

熟悉了 Processing 对于三维空间的处理方式之后，现在介绍一类便于处理三维坐标的数据类型——向量。KinectPV2 库将来自 Kinect 的深度数据以一系列三维点的形式表示，用向量数组而不是整数数组存储。

向量是在单个变量中存储具有多个坐标的点的一种方式。当处理三维空间时，需要三个数字来表示空间中的点：x 坐标、y 坐标和 z 坐标。如果仅使用简单的整

数，则需要三个单独的变量表示此点，如 pointX、pointY 和 pointZ。向量可以将单个点的所有坐标存储在单个变量中，因此可以声明单个向量然后访问其 *x*、*y* 和 *z* 分量获得各个维度的坐标值。

Processing 提供了 PVector 的向量数据类型，这样可以在 Processing 中声明、初始化和访问向量，代码如下：

```
PVector p = new PVector(1,2,3); //声明了一个坐标为（1,2,3）的向量p
println("x: " + p.x + " y: " + p.y + " z: " + p.z);
//可通过p.x，p.y，p.z的形式单独获取每个向量的各个坐标分量
```

使用向量进行三维数据处理可以提高效率，将每个点的所有信息存储在一个变量中，可以简化代码的逻辑。简单地用向量而不是整数填充数组，因为数组中的每个元素都包含每个点的 *x*、*y* 和 *z* 坐标，所以只要遍历数组一次，就可以在点云中绘制来自 Kinect 传感器的所有点，这就是向量的功能真正派上用场的地方。

3. 点云

除了深度图像，还有一种查看和理解来自 Kinect 的数据的方法，可以将其视为三维空间中的一组点而不是二维图像。如果这样处理，则深度数据包含的信息将从关于平面图像像素的颜色变为每个三维点的完整维度，能以三维形式绘制拥有三个维度数据的每个点。除了可以在屏幕上绘制平面图像外，还可以创建场景的 3D 模型，以便可以从不同角度交互查看。

接下来要做的类似于绘制逼真的透视图。获取来自 Kinect 的三维数据，对其进行处理和定位，然后从一个特定的角度绘制出来，形成由不同坐标的点组成的场景，即绘制点云。在构造向量之前通过一定的坐标变换来将场景呈现在画面中央。然后通过一维数组读取来自 Kinect 的原始深度数据，并将其与深度摄像头的宽、高坐标结合来构造向量三维维度的参数，即深度摄像头的宽、高作为 *x*、*y* 坐标，原始深度作为 *z* 坐标。

案例 6-6 参考了 Daniel Shiffman 发布于网络上的教程，将其适用于 macOS 平台的程序迁移至 Windows 平台，并基于本书所用开源 Processing 库进行改写。案例 6-6 使用来自 Kinect 的原始深度数据绘制绕 *y* 轴三维旋转的点云，效果如图 6-57 所示。

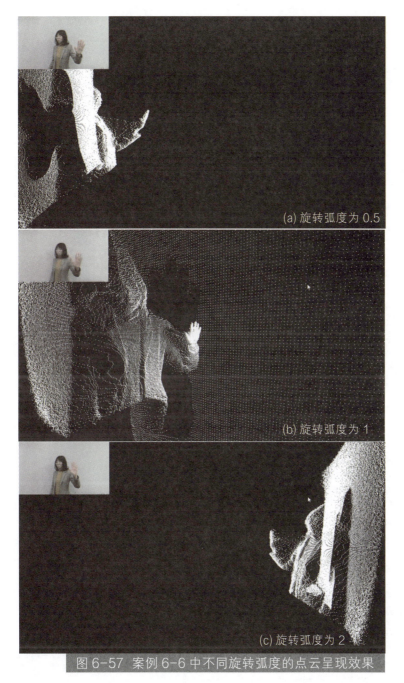

图 6-57 案例 6-6 中不同旋转弧度的点云呈现效果

【案例 6-6】Project06_PointCloud

import KinectPV2.*;

KinectPV2 kinect;

// 来自 Kinect 官方 SDK 的深度摄像头静态控制参数

```
static float cx=254.878f;
static float cy=205.395f;
static float fx=365.456f;
static float fy=365.456f;
// 三维旋转角度变量
float angle=0.0;
void setup() {
  size(1280, 720, P3D);
  kinect=new KinectPV2(this);
  kinect.enableDepthImg(true);
  kinect.enableColorImg(true);
  kinect.init();
}
void draw(){
  background(0);
  pushMatrix();
  translate(width/2, height/2, -1200);
  rotateY(angle);
// 点云密度控制参数
  int skip=2;
  // 获取深度数据为一维数组
  int[] depth=kinect.getRawDepthData();
  stroke(255);
  strokeWeight(2);
  beginShape(POINTS);
  // 深度数据与 x, y 坐标对应, 将坐标传递给向量绘制函数, 并绘制点云
  for(int x=0; x<kinect.WIDTHDepth; x+=skip){
    for(int y=0; y<kinect.HEIGHTDepth; y+=skip){
      int offset=x+y*kinect.WIDTHDepth;
      int d=depth[offset];
      PVector point=pointCloud(x, y, d);
      vertex(point.x, point.y, point.z);
    }
  }
  endShape();
```

```
    popMatrix();
    image(kinect.getColorImage(), 0, 0, 320, 180);
    // 每帧画面角度改变 0.01 弧度
    angle+=0.01;
}
// 点云向量绘制函数
PVector pointCloud(int x, int y, float depthValue){
    PVector point=new PVector();
    point.z=(depthValue);
    point.x=(x-cx)*point.z/fx;
    point.y=(y-cx)*point.z/fy;
    return point;
}
```

4. 特征提取——设置距离阈值

在案例 6-6 点云的绘制中，不加选择地将所有来自 Kinect 的深度数据呈现在了画布上。而通常在构建交互艺术装置时，需要提取一定的特征来构造交互部位。要达到这一目的，需要提取用户或者对象的部分特征，可以通过对来自 Kinect 的数据进行适当筛选来实现，最简单的方法就是针对 Kinect 的深度数据设置距离阈值，来提取距离 Kinect 某个距离范围内的物体。

案例 6-7 通过设置读取与 Kinect 距离为 0 ~ 0.7m 的数据来实现对用户手部动作的提取，此阈值需要根据实际使用对象进行更改，结果如图 6-58 所示。

图 6-58 设置距离阈值进行特征提取

【案例 6-7】 Project07_PointCloudThreshold

```
import KinectPV2.*;
KinectPV2 kinect;
// 来自 Kinect 官方 SDK 的深度摄像头静态控制参数
static float cx=254.878f;
static float cy=205.395f;
static float fx=365.456f;
static float fy=365.456f;
// 设置距离阈值
int maxDistance=700;
void setup() {
  size(1280, 720, P3D);
  kinect=new KinectPV2(this);
  kinect.enableDepthImg(true);
  kinect.enableColorImg(true);
  kinect.init();
}
void draw(){
  background(0);
  pushMatrix();
  translate(width/2, height/2, -800);
  // 点云密度控制参数
  int skip=2;
  // 获取深度数据为一维数组
  int[] depth=kinect.getRawDepthData();
  stroke(255);
  strokeWeight(2);
  beginShape(POINTS);
  // 深度数据与 x, y 坐标对应, 将坐标传递给向量绘制函数, 并绘制点云
  for (int x=0; x<kinect.WIDTHDepth; x+=skip){
    for (int y=0; y<kinect.HEIGHTDepth; y+=skip){
      int offset=x+y*kinect.WIDTHDepth;
      int d=depth[offset];
      PVector point=pointCloud(x, y, d);
      // 仅绘制距离阈值范围内的点云
```

```
if(d<=maxDistance){
        vertex(point.x, point.y, point.z);
      }
    }
  }
  endShape();
  popMatrix();
  image(kinect.getColorImage(), 0, 0, 320, 180);
}
// 点云向量绘制函数
PVector pointCloud(int x, int y, float depthValue){
  PVector point=new PVector();
  point.z=(depthValue);
  point.x=(x-cx)*point.z/fx;
  point.y=(y-cx)*point.z/fy;
  return point;
}
```

6.4.4　Processing 库中的范例程序

在 KinectPV2 库中，作者 Thomas Sanchez Lengeling 还提供了许多实用的范例程序，可以实现对用户身体、骨骼和面部等的追踪，这些都可以在交互艺术装置构建中利用，本节将引用几个具有代表性的范例程序进行说明（本节所有案例的原始程序均可从 Processing →"文件"→"范例程序"→ Libraries → Kinect v2 for Processing 目录获取）。案例 6-8 实现对用户身体的追踪和外部轮廓的提取，支持同一场景下多人使用，效果如图 6-59 所示。

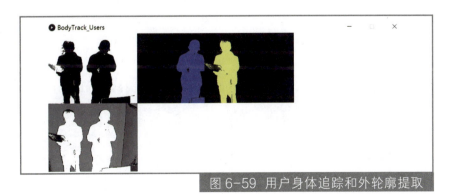

图 6-59　用户身体追踪和外轮廓提取

【案例6-8】Project08_BodyTrack_Users

```
/*
Thomas Sanchez Lengeling.
 http://codigogenerativo.com/
 KinectPV2, Kinect for Windows v2 library for processing
 Body Test with the number of users
 */
import KinectPV2.*;
KinectPV2 kinect;
boolean foundUsers = false;
void setup() {
  size(1280, 480);
  kinect=new KinectPV2(this);
  kinect.enableBodyTrackImg(true);
  kinect.enableDepthMaskImg(true);
  kinect.init();
}
void draw() {
  background(255);
  image(kinect.getBodyTrackImage(), 0, 0, 320, 240);
  //get the body track combined with the depth information
  image(kinect.getDepthMaskImage(), 0, 240, 320, 240);
  //obtain an ArrayList of the users currently being tracked
  ArrayList<PImage> bodyTrackList = kinect.getBodyTrackUser();
  //iterate through all the users
  for (int i=0; i<bodyTrackList.size(); i++) {
    PImage bodyTrackImg=(PImage)bodyTrackList.get(i);
    if (i<=2)
      image(bodyTrackImg, 320+240*i, 0, 320, 240);
    else
      image(bodyTrackImg, 320+240*(i-3), 424, 320, 240 );
  }
  fill(0);
  textSize(16);
  text(kinect.getNumOfUsers(), 50, 50);
```

```
    text(bodyTrackList.size(), 50, 70);
}
void mousePressed() {
    println(frameRate);
}
```

案例 6-9 实现对用户骨骼的追踪和手部动作状态的识别,支持同一场景下多人使用,效果如图 6-60 所示。

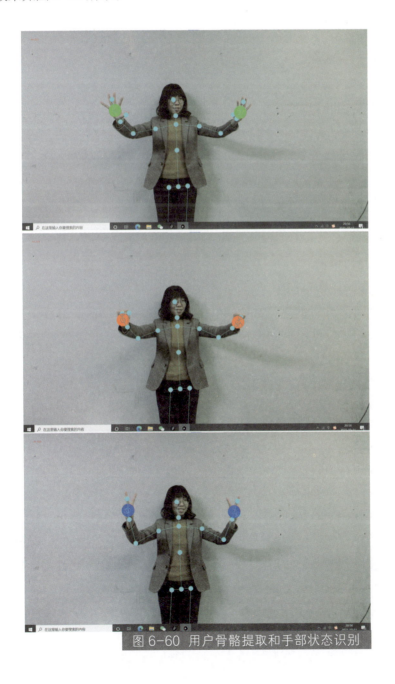

图 6-60 用户骨骼提取和手部状态识别

【案例6-9】Project09_SkeletonColor

```
/*
Thomas Sanchez Lengeling.
http://codigogenerativo.com/
KinectPV2, Kinect for Windows v2 library for processing
 Skeleton color map example.
 Skeleton (x,y) positions are mapped to match the color Frame
 */
import KinectPV2.KJoint;
import KinectPV2.*;
KinectPV2 kinect;
void setup() {
  size(1920, 1080, P3D);
  kinect=new KinectPV2(this);
  kinect.enableSkeletonColorMap(true);
  kinect.enableColorImg(true);
  kinect.init();
}
void draw() {
  background(0);
  image(kinect.getColorImage(), 0, 0, width, height);
  ArrayList<KSkeleton> skeletonArray=kinect.getSkeletonColorMap();
  for (int i=0; i<skeletonArray.size(); i++) {
    KSkeleton skeleton=(KSkeleton) skeletonArray.get(i);
    if (skeleton.isTracked()) {
      KJoint[] joints=skeleton.getJoints();
      color col =skeleton.getIndexColor();
      fill(col);
      stroke(col);
      drawBody(joints);
      drawHandState(joints[KinectPV2.JointType_HandRight]);
      drawHandState(joints[KinectPV2.JointType_HandLeft]);
    }
  }
  fill(255, 0, 0);
```

```
    text(frameRate, 50, 50);
}
void drawBody(KJoint[] joints) {
    drawBone(joints, KinectPV2.JointType_Head, KinectPV2.JointType_Neck);
    drawBone(joints, KinectPV2.JointType_Neck, KinectPV2.JointType_SpineShoulder);
    drawBone(joints, KinectPV2.JointType_SpineShoulder, KinectPV2.JointType_SpineMid);
    drawBone(joints, KinectPV2.JointType_SpineMid, KinectPV2.JointType_SpineBase);
    drawBone(joints, KinectPV2.JointType_SpineShoulder, KinectPV2.JointType_ShoulderRight);
    drawBone(joints, KinectPV2.JointType_SpineShoulder, KinectPV2.JointType_ShoulderLeft);
    drawBone(joints, KinectPV2.JointType_SpineBase, KinectPV2.JointType_HipRight);
    drawBone(joints, KinectPV2.JointType_SpineBase, KinectPV2.JointType_HipLeft);
    drawBone(joints, KinectPV2.JointType_ShoulderRight, KinectPV2.JointType_ElbowRight);
    drawBone(joints, KinectPV2.JointType_ElbowRight, KinectPV2.JointType_WristRight);
    drawBone(joints, KinectPV2.JointType_WristRight, KinectPV2.JointType_HandRight);
    drawBone(joints, KinectPV2.JointType_HandRight, KinectPV2.JointType_HandTipRight);
    drawBone(joints, KinectPV2.JointType_WristRight, KinectPV2.JointType_ThumbRight);
    drawBone(joints, KinectPV2.JointType_ShoulderLeft, KinectPV2.JointType_ElbowLeft);
    drawBone(joints, KinectPV2.JointType_ElbowLeft, KinectPV2.JointType_WristLeft);
    drawBone(joints, KinectPV2.JointType_WristLeft, KinectPV2.JointType_HandLeft);
    drawBone(joints, KinectPV2.JointType_HandLeft, KinectPV2.JointType_
```

```
HandTipLeft);
    drawBone(joints, KinectPV2.JointType_WristLeft, KinectPV2.JointType_ThumbLeft);
    drawBone(joints, KinectPV2.JointType_HipRight, KinectPV2.JointType_KneeRight);
    drawBone(joints, KinectPV2.JointType_KneeRight, KinectPV2.JointType_AnkleRight);
    drawBone(joints, KinectPV2.JointType_AnkleRight, KinectPV2.JointType_FootRight);
    drawBone(joints, KinectPV2.JointType_HipLeft, KinectPV2.JointType_KneeLeft);
    drawBone(joints, KinectPV2.JointType_KneeLeft, KinectPV2.JointType_AnkleLeft);
    drawBone(joints, KinectPV2.JointType_AnkleLeft, KinectPV2.JointType_FootLeft);
    drawJoint(joints, KinectPV2.JointType_HandTipLeft);
    drawJoint(joints, KinectPV2.JointType_HandTipRight);
    drawJoint(joints, KinectPV2.JointType_FootLeft);
    drawJoint(joints, KinectPV2.JointType_FootRight);
    drawJoint(joints, KinectPV2.JointType_ThumbLeft);
    drawJoint(joints, KinectPV2.JointType_ThumbRight);
    drawJoint(joints, KinectPV2.JointType_Head);
}
void drawJoint(KJoint[] joints, int jointType) {
    pushMatrix();
    translate(joints[jointType].getX(), joints[jointType].getY(), joints[jointType].getZ());
    ellipse(0, 0, 25, 25);
    popMatrix();
}
void drawBone(KJoint[] joints, int jointType1, int jointType2) {
    pushMatrix();
    translate(joints[jointType1].getX(), joints[jointType1].getY(), joints[jointType1].getZ());
    ellipse(0, 0, 25, 25);
    popMatrix();
```

```
    line(joints[jointType1].getX(), joints[jointType1].getY(),
joints[jointType1].getZ(), joints[jointType2].getX(), joints[jointType2].
getY(), joints[jointType2].getZ());
  }
  //draw hand state
  void drawHandState(KJoint joint) {
    noStroke();
    handState(joint.getState());
    pushMatrix();
    translate(joint.getX(), joint.getY(), joint.getZ());
    ellipse(0, 0, 70, 70);
    popMatrix();
  }
  /*
  Different hand state
   KinectPV2.HandState_Open
   KinectPV2.HandState_Closed
   KinectPV2.HandState_Lasso
   KinectPV2.HandState_NotTracked
   */
  void handState(int handState) {
    switch(handState) {
    case KinectPV2.HandState_Open:
      fill(0, 255, 0);
      break;
    case KinectPV2.HandState_Closed:
      fill(255, 0, 0);
      break;
    case KinectPV2.HandState_Lasso:
      fill(0, 0, 255);
      break;
    case KinectPV2.HandState_NotTracked:
      fill(255, 255, 255);
      break;
    }
  }
```

案例 6-10 实现对用户面部位置的追踪和面部相关特征状态的识别，效果如图 6-61 所示。

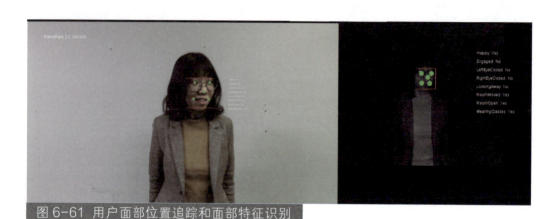

图 6-61 用户面部位置追踪和面部特征识别

【案例 6-10】Project10_SimpleFaceTracking

```
/*
Thomas Sanchez Lengeling.
 http://codigogenerativo.com/
 KinectPV2, Kinect for Windows v2 library for processing
 Simple Face tracking, up-to 6 users with mode identifier
 */
import KinectPV2.*;
KinectPV2 kinect;
FaceData [] faceData;
void setup() {
  size(1920, 1080, P2D);
  kinect=new KinectPV2(this);
  kinect.enableColorImg(true);
  kinect.enableInfraredImg(true);
  kinect.enableFaceDetection(true);
  kinect.init();
}
void draw() {
  background(0);
  kinect.generateFaceData();
  pushMatrix();
```

```
    scale(0.5f);
    image(kinect.getColorImage(), 0, 0);
    getFaceMapColorData();
    popMatrix();
    pushMatrix();
    translate(1920*0.5f, 0.0f);
    image(kinect.getInfraredImage(), 0, 0);
    getFaceMapInfraredData();
    popMatrix();
    fill(255);
    text("frameRate "+frameRate, 50, 50);
}
public void getFaceMapColorData() {
    ArrayList<FaceData>faceData=kinect.getFaceData();
    for (int i=0; i<faceData.size(); i++) {
        FaceData faceD=faceData.get(i);
        if (faceD.isFaceTracked()) {
            PVector [] facePointsColor=faceD.getFacePointsColorMap();
            KRectangle rectFace=faceD.getBoundingRectColor();
            FaceFeatures [] faceFeatures=faceD.getFaceFeatures();
            int col=faceD.getIndexColor();
            fill(col);
            PVector nosePos=new PVector();
            noStroke();
            for (int j=0; j<facePointsColor.length; j++) {
                if (j==KinectPV2.Face_Nose)
                    nosePos.set(facePointsColor[j].x, facePointsColor[j].y);
                ellipse(facePointsColor[j].x, facePointsColor[j].y, 15, 15);
            }
            float pitch=faceD.getPitch();
            float yaw=faceD.getYaw();
            float roll=faceD.getRoll();
            if (nosePos.x !=0 && nosePos.y !=0)
                for (int j=0; j<8; j++) {
                    int st=faceFeatures[j].getState();
                    int type=faceFeatures[j].getFeatureType();
```

```
                    String str=getStateTypeAsString(st, type);
                    fill(255);
                    text(str, nosePos.x+150, nosePos.y-70+j*25);
                }
            stroke(255, 0, 0);
            noFill();
              rect(rectFace.getX(), rectFace.getY(), rectFace.getWidth(),
rectFace.getHeight());
            }
        }
    }
    public void getFaceMapInfraredData() {
      ArrayList<FaceData>faceData=kinect.getFaceData();
      for (int i=0; i<faceData.size(); i++) {
        FaceData faceD=faceData.get(i);
        if (faceD.isFaceTracked()) {
          PVector[] facePointsInfrared=faceD.getFacePointsInfraredMap();
          KRectangle rectFace=faceD.getBoundingRectInfrared();
          FaceFeatures[] faceFeatures=faceD.getFaceFeatures();
          int col=faceD.getIndexColor();
          PVector nosePos=new PVector();
          noStroke();
          fill(col);
          for (int j=0; j<facePointsInfrared.length; j++) {
            if (j==KinectPV2.Face_Nose)
               nosePos.set(facePointsInfrared[j].x, facePointsInfrared
[j].y);
               ellipse(facePointsInfrared[j].x, facePointsInfrared[j].y,
15, 15);
          }
            if (nosePos.x !=0 && nosePos.y !=0)
              for (int j=0; j<8; j++) {
                int st=faceFeatures[j].getState();
                int type=faceFeatures[j].getFeatureType();
                String str=getStateTypeAsString(st, type);
```

```
          fill(255);
          text(str, nosePos.x+150, nosePos.y-70+j*25);
        }
      stroke(255, 0, 0);
      noFill();
        rect(rectFace.getX(), rectFace.getY(), rectFace.getWidth(),
rectFace.getHeight());
    }
  }
}
String getStateTypeAsString(int state, int type) {
  String  str="";
  switch(type) {
  case KinectPV2.FaceProperty_Happy:
    str="Happy";
    break;
  case KinectPV2.FaceProperty_Engaged:
    str="Engaged";
    break;
  case KinectPV2.FaceProperty_LeftEyeClosed:
    str="LeftEyeClosed";
    break;

  case KinectPV2.FaceProperty_RightEyeClosed:
    str="RightEyeClosed";
    break;
  case KinectPV2.FaceProperty_LookingAway:
    str="LookingAway";
    break;
  case KinectPV2.FaceProperty_MouthMoved:
    str="MouthMoved";
    break;
  case KinectPV2.FaceProperty_MouthOpen:
    str="MouthOpen";
    break;
```

```
    case KinectPV2.FaceProperty_WearingGlasses:
      str="WearingGlasses";
      break;
    }
    switch(state) {
    case KinectPV2.DetectionResult_Unknown:
      str+=": Unknown";
      break;
    case KinectPV2.DetectionResult_Yes:
      str+=": Yes";
      break;
    case KinectPV2.DetectionResult_No:
      str+=": No";
      break;
    }
    return str;
  }
```

第 7 章 更多技术

软硬件结合的交互艺术装置带来了多维度的感官体验，Arduino 通过单片机、传感器和输出设备完成硬件交互过程；Processing 使用程序语言实现交互的艺术；导电墨水集二者之长构建新颖的交互装置；Kinect 借助虚幻引擎等工具满足跨平台的交互；然而，正所谓"风物长宜放眼量"，交互艺术装置的领域远不止于此，更多新颖的技术与工具都会随着时代发展加入交互艺术装置的大家庭。

7.1 案例 Cellular Trending

2022 年，在葡萄牙里斯本举办的 ACM Multimedia 会议的交互艺术项目中，本书作者与学生团队发表了论文 *Cellular Trending*：*Fragmented Information Dissemination on Social Media Through Generative Lens*。*Cellular Trending* 是一个展示社交网络信息碎片化传播的生成艺术交互装置，如图 7-1 所示。

现代信息传播呈现碎片化的特征。人脑有限的信息容量仅能同时积极处理 2~4 个元素。人们如何从碎片中获取信息，这种方式如何影响人们的思考方式？*Cellular Trending* 可视化社交网络信息碎片化传播，借助生成艺术深入呈现碎片化思维，通过情感和语义反馈引起人们的反思共鸣。主要内容包括具有情感语义的社交网络热点话题数据库、模拟碎片化传播的细胞自动机、基于传播理论和心理容量模型的多层级交互系统。*Cellular Trending* 为信息碎片化传播的研究和艺术表达提

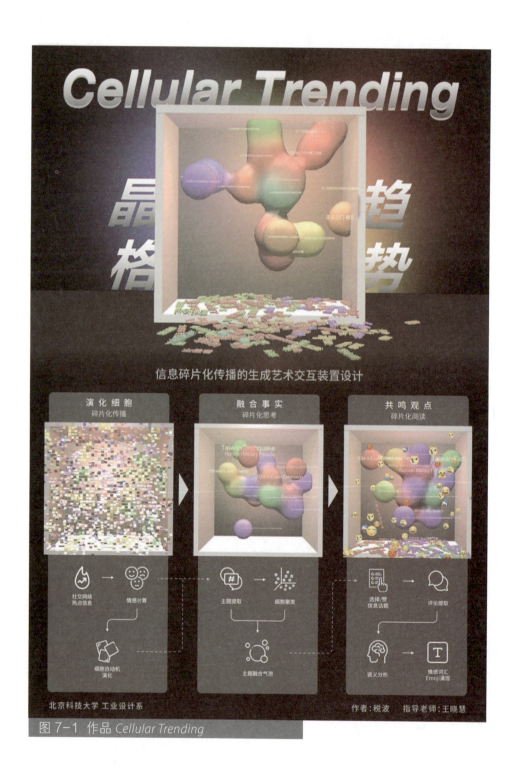

图 7-1 作品 Cellular Trending

供新视角，在交互体验和情感反馈中引导人们对该现象进行探索和反思。

 Cellular Trending 的整体框架包括：后台数据层面的社交网络热点话题数据库，底层逻辑层面的基于情感计算的细胞自动机和视觉效果层面的计算机生成艺术。通过整合社交网络数据和细胞自动机的逻辑运算结果，利用计算机生成艺术将社交网络热点话题中碎片化的信息传播可视化，以创造艺术体验。为了在现代互联网中具有多平台的兼容性，也便于用户体验本装置，*Cellular Trending* 以部署在云服务器上的 Web App 实现，后端运行于 Node.js 环境，前端运行于 Three.js 环境，其总体架构如图 7-2 所示。

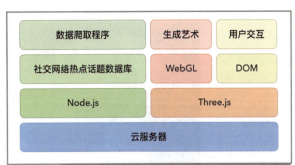

图 7-2 Web App 总体架构示意图

7.1.1 基于 WebGL 的生成艺术实现

 生成艺术的实现需要较高的渲染性以达到精细的视觉感官效果，*Cellular Trending* 利用 Three.js 中的 WebGL 渲染器进行的生成艺术实现对应于交互装置中的层级，也分为细胞、事实和观点三个部分。

 在"细胞"层级中，在初始化阶段中读取数据库数据的同时，利用画布纹理为所有热点话题的各个标签创建经过色彩情感映射的纹理，细胞自动机在进行演化迭代时从材质库中调取所需材质赋予细胞，便于高效进行演化行为。在每一次迭代的过程中，计算所有话题对应细胞单元的平均分布位置，并根据热度和情感倾向值为其赋予浮动和旋转的空间变换参数，如图 7-3 所示。

 在"事实"层级中引用了 Three.js 的 Marching Cubes 第三方库，该库基于等值立方搜寻演算法提出了一种高效率的融球效果实现方法。在其基础上引入社

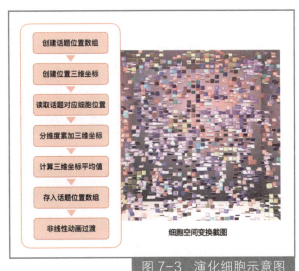

图 7-3 演化细胞示意图

交网络热点话题数据库中的色彩与情感映射参数，使其在本文的信息空间中实现具有情感色彩的视觉呈现，如图 7-4 所示。此外，根据"细胞"层级中得出的话题分布位置参数，配合 Tween.js 动画引擎，使用其中 4 次方进出缓动参数（Quadratic.InOut）实现自然的动画过渡效果，进而实现代表话题的气泡漫游和交融的视觉呈现，其动画曲线如图 7-5 所示。

图 7-4 情感色彩映射的融球效果

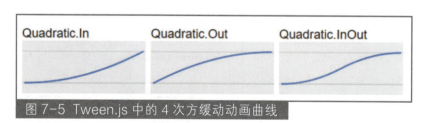

图 7-5 Tween.js 中的 4 次方缓动动画曲线

在"观点"层级中，引用了 Three.js 的 AmmoPhysics 物理引擎，该物理引擎在 Three.js 场景中创造出一个具有动力学的平行空间，可以在其中为 Three.js 场景中的物体添加质量、材质等物理属性，并进行动画模拟。将 Cellular Trending 中的信息空间和字符增加物理模拟支持后，在三维空间上绑定一个支持物理模拟的刚体世

界空间，便能实现话题所对应的情感字符在信息空间中自然散落、碰撞和堆积的效果，如图 7-6 所示。

图 7-6 信息空间中的物理模拟效果

7.1.2 基于 DOM 的用户交互实现

用户交互的实现需要程序的高效率运行和界面的快速响应以创造良好的用户体验，Three.js 中的 Canvas 渲染器利用原生的二维画布上下文接口，将场景直接绘制到 HTML 画布中，并可经过坐标转换与 WebGL 渲染器生成的三维场景进行透视对齐，符合进行用户交互实现的需求。

Cellular Trending 中的层级切换按钮、热点话题排行榜卡片和博文详情卡片均基于 DOM 实现，通过点击事件对各个部分的 DOM 结构生成与移除进行控制。

Cellular Trending 提供鼠标单击和手指触控两种交互方式，开发的 Web App 可跨平台使用，界面设计均为以上两种交互方式优化，用户可根据所使用设备自然选取交互方式。装置整体的用户交互界面如图 7-7 所示。

图 7-7 Cellular Trending 用户交互界面示意图

7.2 总结与展望

正如 7.1 节所展示的，网络信息碎片化传播生成艺术交互装置使用了多种技术手段完成社交网络碎片化信息的可视化。这样的艺术作品具有丰富的内容和友好的交互，观众实现了共同参与，创作者的观点并非直接表达，而使观众自主地探索和感受。

总的来说，交互艺术在现在的数字化时代范围更加宽泛。在人工智能技术的支持下，智能环境和多感官交互技术的加入，让艺术装置的实现有更多灵感和手段，交互内容也随着基于大数据的数据挖掘变得更加丰富和个性化。在艺术与各个前沿领域结合发展的当下，通感体验式的交互艺术装置使得创作者和受众之间的交互更加自然、和谐。

交互艺术装置的实现并不局限于 Arduino、Processing、Kinect 等开源平台和技术手段，新的互动装置带来了新的交流手段，让观者从多角度身临其境地感受创作者的观点意图。交互艺术的关注点不止是作品的表面形态，更是深层次的心灵需求探索。

交互艺术装置的创新可以是新技术和新材料的创新，产生不同的感官沉浸效果，例如在建筑和交互艺术装置的领域，运用高科技技术、混合媒体来创造出新奇的自

然空间体验，以公共艺术的形式呈现前沿科学成果的应用，探索公共艺术的更多可能。

交互艺术装置的创新也可以是生物的创新，通过引入自然生物和有机的元素，实现对生物的仿生，激发新的形式主义语言，诠释新交互装置艺术的特性，展示艺术家的感性认知和不同的视角。

交互艺术装置的创新也可以是交互方式的创新，创作者通过各种手段使观众在艺术作品体验中不断变化自身角色，参与作品的编码，影响作品的呈现，在一定程度上改变了作品的表现，以此调动观众的积极性、主动性和能动性。

交互艺术装置的创新也可以是艺术的创新，正如沉浸式交互艺术装置带来了不同以往的沉浸审美体验，多感官体验展馆更关注艺术本身，可以更好地冲破物理藩篱，提供进入虚拟世界的可能，以一种简洁纯粹的方式来展示作品的自然和人文艺术理念。

交互艺术装置改变了传统的艺术表达与欣赏方法，在人们审美能力不断提高的当下，创作元素日益丰富，交互艺术综合性、互动性、沉浸性的审美体验愈发重要，观众与作品、观众与观众、虚拟与现实、感性与理性、科技与艺术、人与自然、人与社会等维度都将由多通道的交互设计进行沟通，新交互装置艺术也会更多融入人们的生活，丰富日常体验，实现事物之间的各种奇妙互联，感知当下、感知艺术的美好。

参考文献

[1] 陈光曦. 浅议交互艺术的三个维度 [J]. 艺术科技. 2019，032(13)：141-142.

[2] 薄一航，姜扬. 从交互语言与形式的角度看交互艺术的发展 [J]. 北京电影学院学报. 2019，148(4)：120-128.

[3] ANADOL R. Melting memories[EB/OL]. (2018-01-16)[2022-07-12]. https://refikanadol.com/works/melting-memories/.

[4] KıratlıŞ, WOLFE H E, BUNDY A. Cacophonic Choir：An Interactive Art Installation Embodying the Voices of Sexual Assault Survivors[C]//ACM SIGGRAPH 2020 Art Gallery. Virtual Event：Association for Computing Machinery，2020：446-450.

[5] LEE J，PARK J. Scent of lollipop[C]//SIGGRAPH Asia 2011 Art Gallery. Hong Kong：Association for Computing Machinery，2011：1-1.

[6] MAKI UEDA. Olfactory labyrinth ver. 4[EB/OL]. [2022-07-12]. http://www.ueda.nl/index.php?option=com_content&view=article&id=305&Itemid=877&lang=en.

[7] HEO Y，BANG H. Cloud pink[C]//ACM SIGGRAPH 2013 Art Gallery. Anaheim：Association for Computing Machinery，2013：3.

[8] YU R，BERRET C. Knowing together：an experiment in collaborative photogrammetry[C]//ACM SIGGRAPH 2019 Art Gallery. Los Angeles：Association for Computing Machinery，2019：1-8.

[9] SETTING MIND STAFF. Biometric data intertwined with art for an interactive installation called pusle[EB/OL]. (2018-12-30)[2022-07-12]. https://settingmind.com/biometric-data-intertwined-with-art-for-an-interactive-installation-called-pusle/.

[10] ZHOU J. Living mandala：the cosmic of being[C]//Proceedings of the 21st International Symposium on Electronic Art. Vancouver：ISEA International，2015：173-176.

[11] LEE S. Narcissus[C]//SIGGRAPH Asia 2020 Art Gallery. Virtual Events：Association for Computing Machinery，2020：1-1.

[12] LIEW J，ZHU J J，WANG S C，et al. Notations[C]//SIGGRAPH ASIA 2016 Art Gallery. Macau：Association for Computing Machinery，2016：1-7.

[13] 徐一帆. 科技向左，时尚向右——浅析民用可穿戴式交互设备的艺术价值与经济价值 [J]. 艺术科技，2014，27(10)：174-175.

[14] 封顺天. 可穿戴设备发展现状及趋势 [J]. 信息通信技术，2014，8(03)：52-57.

[15] KIM Y，CHO Y. SIGCHI extended abstracts：gravity of light[C]//CHI'13 Extended Abstracts on Human Factors in Computing Systems. Paris：Association for Computing Machinery，2013：2967-2970.

[16] SAMANCI Ö，CANIGLIA G. You are the ocean[C]//ACM SIGGRAPH 2018 Art Gallery. Vancouver：Association for Computing Machinery，2018：442-442.

[17] EDMONDS E，HILLS D，JI Y，et al. H space：interactive augmented reality art[C]//Proceedings of the Fourteenth International Conference on Tangible，Embedded，and Embodied Interaction. Sydney：Association for Computing Machinery，2020：683-688.

[18] GRAHAMFINK. I draw portraits using only my eyes[EB/OL]. (2015-03-22)[2022-07-12]. https://www.boredpanda.com/drawing-with-my-eyes/?utm_source=google&utm_medium=organic&utm_campaign=organic.

[19] FAVERI L. Sound and movement (SOMO)[EB/OL]. (2016-07-20)[2022-07-12]. https://www2.ocadu.ca/

research/socialbody/project/sound-and-movement-somo.

[20] MASAI S. My Body，Your Room – Interactive Art Installation and Dance Performance [EB/OL]. (2014-06-29)[2022-07-12]. https://sandromasai.net/2014/06/29/my-body-your-room/.

[21] SCALZA R. New interactive exhibit comes to the museum of vancouver：wearable，touchable art[EB/OL]. (2015-08-22)[2022-07-12]. https://www.insidevancouver.ca/2015/08/22/new-interactive-exhibit-comes-to-the-museum-of-vancouver-wearable-touchable-art/.

[22] KOBAYASHI H，UEOKA R，HIROSE M. Wearable forest-feeling of belonging to nature[C]// Proceedings of the 16th ACM international conference on Multimedia. Los Angeles：Association for Computing Machinery，2008：1133-1134.

[23] 覃京燕, 曹莎, 王晓慧. 绿色IT可持续设计理念下基于量化自我的智能服装交互设计[J]. 包装工程. 2017, 38(06): 1-6.

[24] INTERNATIONAL GUOSHU ASSOCIATION. 客家功夫三百年：数码时代中的文化传承 [EB/OL]. [2022-07-22]. http://hakkakungfu.com/exhibition/.

[25] 胡文博, 王余烈. 基于Kinect体感设计的未来趋势[C]. 2017全国工业设计教育研讨会暨国际工业设计高峰论坛论文集. 西安：中国轻工业出版社，2017：33-36.

[26] GALANTER P. What is generative art? Complexity theory as a context for art theory[C]// GA2003– 6th Generative Art Conference. Milan：Domus Argenia，2003：1-21.

[27] DORIN A，MCCABE J，MCCORMACK J，et al. A framework for understanding generative art[J]. Digital Creativity，2012，23(3-4)：239-259.

[28] GALANTER P. Complexism and the role of evolutionary art[C]// The Art of Artificial Evolution. Berlin：Springer，2008：311-332.

[29] 王艺霏, 刘洁. 复杂性科学视域下的生成艺术[J]. 艺海. 2021(09): 18-19.

[30] ZHANG W，REN D，LEGRADY G. Cangjie's poetry：an interactive art experience of a semantic human-machine reality[J]. Proceedings of the ACM on Computer Graphics and Interactive Techniques，2021，4(2)：1-9.

[31] MORDVINTSEV A. Hexells：self-organizing textures[C]//ACM SIGGRAPH 2021 Art Gallery. Virtual Event：Association for Computing Machinery，2021：1-4.

[32] 李超. 科技与艺术的交响——从"非物质/再物质：计算机艺术简史展"看新媒体艺术的历史和未来[J]. 艺术当代. 2021：46-49.

[33] UCCA. Immaterial re-material: a brief history of computing art[EB/OL]. [2022-07-12]. https://ucca.org.cn/en/exhibition/ immaterial-re-material-a-brief-history-of-computing-art/.

[34] XIAO L，LEE H S. The characteristics of affective turn in media arts through relational aesthetics-centered on the digital works of team lab[J]. Journal of Digital Convergence，2021，19(2)：323-337.

[35] 许嘉璐. "面目全非"——信息传播失真交互装置设计 [EB/OL]. [2022-07-12]. http://www.fd.show/show-53-63514.html.

[36] 邓博. 新媒体互动装置艺术的研究[D]. 无锡：江南大学，2008.

[37] ROZIN D. "PENGUINS MIRROR" interactive installation with stuffed animals [EB/OL]. [2022-07-12]. https://www.yellowtrace.com.au/daniel-rozin-penguins-mirror/.

[38] DESNOYERS-STEWART J，STEPANOVA E R，RIECKE B E，et al. Body remixer：extending bodies to stimulate social connection in an immersive installation[J]. Leonardo，2020，53(4)：394-

400.

[39] NATHAN SELIKOFF. Beautiful chaos[EB/OL]. (2013-06-24)[2022-07-12]. https://nathanselikoff.com/works/bcautiful-chaos.

[40] CRAIGWINSLOW. GROWTH：An interactive environment to explore the impact we can make on the world around us[EB/OL]. [2022-07-12]. https://craigwinslow.com/work/growth/.

[41] TISH. The tech interactive | resonance[EB/OL]. [2022-07-12]. https://maketish.com/the-tech-interactive-resonance/.

[42] MESHI A，FORBES A G. Stepping inside the classification cube：an intimate interaction with an AI system[J]. Leonardo，2020，53(4)：387-393.

[43] MESHI A. Don't worry，be happy[C]//SIGGRAPH Asia 2020 Art Gallery. Virtual Event：Association for Computing Machinery，2020：1-1.

[44] OH J. Blind landing[C]//SIGGRAPH Asia 2020 Art Gallery. Virtual Event：Association for Computing Machinery，2020：1-1.

[45] NAO TOKUI. Imaginary Soundwalk[EB/OL]. (2018-03-13)[2022-07-12]. http://naotokui.net/projects/imaginary-soundwalk-2018/.

[46] 奥松智能. 奥松机器人 [EB/OL]. [2022-07-12]. http://www.alsrobot.cn.

[47] PEARSON M. Generative art：a practical guide using processing[M]. New York：Simon and Schuster，2011.

[48] 贾彦. 音乐中的色彩概念分析 [J]. 戏剧之家，2020(35)：62-63.

[49] TEAMLAB. Typhoon balls and weightless forest of resonating life—9 blurred colors and 3 base colors[EB/OL]. [2022-07-12]. https://www.teamlab.art/w/typhoon_balls/.

[50] YOYO 师尧. 墙上插画动起来，说故事 [EB/OL]. (2016-04-04)[2022-07-12]. http://animapp.tw/stores/shares/applied/1907-storytelling-through-playful-interactions.html.

[51] 黄程龙. 基于 Kinect 的矿井人员违规行为识别研究 [D]. 徐州：中国矿业大学，2019.

[52] 马风力. 基于 Kinect 的自然人机交互系统的设计与实现 [D]. 杭州：浙江大学，2016.

[53] 辛义忠，邢志飞. 基于 Kinect 的人体动作识别方法 [J]. 计算机工程与设计，2016，37(04)：1056-1061.

[54] 戴梅. 基于 Kinect 的人脸图像识别 [D]. 长沙：湖南大学，2013.

[55] WANG X，DING X，LI J，et al. Little world：virtual humans accompany children on dramatic performance[C]//Proceedings of the 28th ACM International Conference on Multimedia. Seattle：Association for Computing Machinery，2020：4401-4402.

[56] UNITY TECHNOLOGIES. Introduction to the VFX Graph [EB/OL]. [2022-07-12]. https://learn.unity.com/tutorial/introduction-to-the-vfx-graph-unity-2018-4-lts#.

[57] HU S，SHUI B，JIN S，et al. AI mirror：visualize AI's self-knowledge[C]//Proceedings of the 28th ACM International Conference on Multimedia. Seattle：Association for Computing Machinery，2020：4405-4406.

[58] BORENSTEIN G. Making things see：3D vision with Kinect，Processing，Arduino，and MakerBot[M]. California：O'Reilly Media，2012.